LEGENDE

DAVID ALTMEJD
DAN ATTOE
MATTHIAS BITZER
SHANNON BOOL
ULLA VON BRANDENBURG
PETER COFFIN
ANNE COLLIER
WILLIAM DANIELS
ANDREAS DOBLER
MICHAELA EICHWALD
DEE FERRIS
AURELIEN FROMENT
GIUSEPPE GABELLONE
ELLEN GRONEMEYER
UWE HENNEKEN
ROGER HIORNS
BENEDIKT HIPP
KARL HOLMQVIST
DOROTA JURCZAK
JOHN KLECKNER
ARMIN KRAMER
BERND KRAUSS
KLARA KRISTALOVA
SKAFTE KUHN
RANNVA KUNOY
PAUL LEE
CHRIS LIPOMI
FABIAN MARTI
JASON MEADOWS
ALAN MICHAEL

MELVIN MOTI
PETRA MRZYK &
JEAN-FRANÇOIS MORICEAU
CARTER MULL
DAVID MUSGRAVE
PHILIP NEWCOMBE
OLIVIA PLENDER
KARIN RUGGABER
MARKUS SCHINWALD
GEDI SIBONY
MATTHEW SMITH
TOMOAKI SUZUKI
NAOYUKI TSUJI
V/Vm
ERIKA VERZUTTI
LAURENT VICENTE
PAE WHITE
JORDAN WOLFSON
LISA YUSKAVAGE

JEAN-PHILIPPE ANTOINE
J.G. BALLARD
CRAIG BUCKLEY
YOANN GOURMEL
WILL HOLDER
KARL HOLMQVIST
RAIMUNDAS MALASAUSKAS
SHIMABUKU
ALEXIS VAILLANT
TRIS VONNA-MICHELL

EDITED BY / SOUS LA DIRECTION DE ALEXIS VAILLANT

Sternberg Press

EDITO

Dès 2000, forts de notre ambition de rendre la culture accessible à tous, nous avons décidé d'ouvrir le domaine départemental de Chamarande au public. Depuis lors, le Conseil général de l'Essonne y organise des expositions d'art contemporain et une saison estivale de plein air dédiées à la création d'aujourd'hui.

Cette année, avec l'exposition « Légende » qui présente plus d'une centaine d'œuvres et près d'une cinquantaine d'artistes, Chamarande vous invite à un voyage prospectif et futuriste. Pour ce projet d'envergure, le château a été complètement transformé afin que les visiteurs expérimentent différemment les espaces d'exposition. Pour ce faire, il est plongé dans l'obscurité, chaque pièce est renommée, créant un parcours et une scénographie originale. L'expérience du spectateur et la rencontre avec les œuvres figurent au centre de ce dispositif hors du commun.

Ce catalogue témoigne du travail remarquable réalisé par Alexis Vaillant, commissaire de l'exposition et concepteur de cette publication. Elle permet d'apprécier le contexte d'exposition unique que constitue Chamarande tandis que les textes qui l'accompagnent nourrissent une réflexion contemporaine sur la légende passée, ses définitions et ses développements futurs.

Michel BERSON
Président du Conseil général de l'Essonne

As early as 2000, we were determined to make culture accessible to everyone, and so we decided to open the Chamarande Domain Departmental to the public. Since then, the General Council of the Essonne region, has put on contemporary art exhibitions and a summer open-air season, devoted to today's creations.

This year, with the *Legend* exhibition, showing over one hundred works and about fifty artists, Chamarande invites you to undertake a prospective and futuristic journey. For this major project, the castle has been totally transformed so that the visitors can experience the exhibitions spaces in a different way. In order to achieve this, it is plunged in darkness, and each room has been given a different name, thus creating an original layout and setting. The viewer's experience and the encounter with the works are at the core of this unusual arrangement.

This catalogue is proof of the remarkable work undertaken under the leadership of Alexis Vaillant, guest curator of this exhibition and editor of the publication. It allows us to enjoy the unique exhibition context provided by Chamarande, while the accompanying texts give rise to a contemporary reflection on the bygone legend, its definitions, and its future potential.

Michel Berson
President of the Essonne General Council

PRÉFACE

Cette année, grâce à Alexis Vaillant, curateur invité, le domaine départemental de Chamarande écrit une nouvelle page de son histoire, une légende pour le site. Conçue comme une véritable épopée, elle a pour ambition de traduire la légende aujourd'hui, et ce, dans un perpétuel échange entre le passé, le présent et le futur. Avec « Légende », Alexis Vaillant a réussi le pari d'incarner le lieu qu'est Chamarande dans ses composantes d'hier et de demain. L'exposition repose sur une assertion simple et complexe à la fois : « la légende est partout » et sur une citation emblématique de J.G. Ballard « Ce que vous voyez dépend de ce que vous cherchez ».

Fondée sur le lien très fort qui unit la légende au sens traditionnel – un récit oral – à l'imaginaire, l'exposition propose un voyage prospectif à travers l'art de notre temps. Pour permettre au public de découvrir sous un nouveau jour, ce patrimoine essonnien, le château a été totalement transformé et plongé dans l'obscurité. Les fenêtres sont recouvertes de miroirs et le parcours nous entraîne dans des salles toutes rebaptisées pour l'occasion. On y découvre ainsi « l'antichambre », la salle « Abou Simbel », « Le couloir de cinq minutes et demie », ou « le Labyrinthe Dracula ». Pour parachever ce dispositif d'exposition exceptionnel, ce récit est composé de séquences visuelles « par salle » qui agissent sur le spectateur comme des sortes d'anecdotes susceptibles de fabriquer la légende d'aujourd'hui, une légende qui revisite le monde qui nous entoure.

Le projet artistique de Chamarande est fondé tout entier sur une logique d'exposition qui découle elle-même d'un site incroyable. Ainsi, en partant d'un récit dicté par les lieux,

chaque « commissaire d'exposition » est amené à expérimenter un espace. L'exposition est un spectacle, une image et un événement, un moment qui assigne le spectateur à une prise de conscience inédite et personnelle des œuvres et de notre époque. Avec « Légende », ce moment est mémorable pour chaque spectateur.

Qu'Alexis Vaillant, concepteur de cette publication, soit ici chaleureusement remercié ainsi que tous les auteurs qui ont bien voulu écrire, avec lui, la « Légende » de Chamarande.

<div align="right">

Judith Quentel
Directrice artistique du domaine départemental de Chamarande

</div>

This year, thanks to Alexis Vaillant, guest curator, the Chamarande Domain Departmental is writing up a new page in its history a legend for the site. Designed like an authentic epic, its aim is to express today's legend and in so doing to point to an ongoing exchange with the past, the present, and the future. With *Legend*, Alexis Vaillant has achieved the goal of representing the place that is Chamarande in its component parts— both yesterday's and to-morrow's. The exhibition is based on a simple and yet complex notion: "Legends are everywhere," as well as on an emblematic saying of J. G. Ballard's: "What you see depends on what you are looking for."

Founded on the very powerful link between a legend in its traditional meaning—an oral storytelling—and the imaginary, the exhibition offers a prospective journey through today's art forms. In order to allow the public to discover, under a different angle, this heritage of the Essonne region, the castle has been

totally transformed and plunged into darkness. The windows are covered in mirrors and the journey takes one into rooms that have been especially renamed for the occasion. Thus, we come across the "Antechamber," "Abu Simbel (the room)," "the five and a half minutes hallway," or "Dracula Labyrinth." To emphasize this outstanding exhibition layout, the story is made up of visual sequences "room by room" that act on the viewer like some kind of anecdotes, capable of creating today's legend, a legend that re-examines the world around us.

Chamarande's artistic project is totally based on an exhibition logic which is itself born of an amazing site. Thus, basing themselves on a story dictated by the rooms, each "exhibition curator" is led to experiment with space. The exhibition is a spectacle, an image, and an event, a moment in time, leading the viewer to an unusual and personal awareness of the works and of our times. Thanks to *Legend*, this moment remains memorable for each viewer.

We want here to warmly thank Alexis Vaillant, editor of this publication, as well as all the writers who agreed, alongside him, to write Chamarande's *Legend*.

Judith Quentel
Artistic director of The Chamarande departmental Domaine

Contents / Sommaire

Yoann Gourmel
... légende n'a pas de début 14
... legends have no beginning 26

J.G. Ballard
The Garden of Time 39
Le jardin du temps 49

Jean-Philippe Antoine
Légendier du présent 61
Legends for the Present 73

Karl Holmqvist
Now you know lonely 84

Will Holder
The approved image: Nothing before 1924; Nothing after 1928 87
Image certifiée : Rien d'antérieur à 1924 ; Rien de postérieur à 1928 89

Shimabuku
Anecdotes 91 | 99

Tris Vonna-Michell
Not a Solitary Sign or Inscription to Even Suggest an Ending 107
Pas le moindre signe ou inscription suggérant ne serait-ce qu'une fin 113

Raimundas Malasauskas
Legendarium 121 | 131

Craig Buckley
Hôtel d'Europe 143 | 153

Alexis Vaillant
Oxymoron 163 | 177

Plates | Planches 191
Exhibition views | Vues d'exposition 237
Plan 246
List of works | Liste des œuvres 248
Colophon 253

… légende n'a pas de début

The highly rational societies of the Renaissance felt the need to create utopias; we of our times must create fables.[1]

Francis Alÿs

[1] Assertion candide et audacieuse. Impératif plein de confiance. Un devoir, un must. De la Renaissance à nos jours, des utopies aux fables. Un vaste panorama fictionnel formulé à partir d'un aveu d'échec implicite. La légende est partout. Elle est disponible, elle s'étale. Elle est ce qui est là et ce qui est déjà là. Ce qui arrive et ce qui est arrivé dès lors que l'on en parle. Un motif de foi. Un présent mis en boucle. Difficile voire impossible à écrire, à saisir dans son essence sans l'historiciser. Un grand récit dans de petites anecdotes. Une grande anecdote dans de petits récits. Des mosaïques. Des symptômes en mode zapping. Des données gravées sur des supports numériques jetables dont les jours sont comptés. Dans un jeu post-citationnel. A la manière des robots informatiques aux noms de personnages de séries B empruntant indifféremment à Shakespeare, Harry Potter, CNN ou Euripide, allant jusqu'à composer leurs propres mots, pour vendre indifféremment du Viagra, du Xanax, des placements financiers, des voitures, etc. Ils sont des millions. Des millions de robots besogneux et amnésiques. Extraits vidés de sens, anecdotes basées sur un principe d'équivalence. Où les faits divers sont fictifs. La lettre d'Issam. Une, parmi tant d'autres. L'histoire événementielle. Une mise en forme du présent passé. Un présent déjà mythifié en vue de son inscription dans le passé. Un présent parmi d'autres. A valeur universelle. Historique. La répétition comme principe ontologique. Le retour au passé comme prothèse rassurante. La rétro-anticipation. A rebours de l'anticipation propre aux récits de science-fiction. Quelques pistes qui s'effondrent deux jours plus tard pour un événement raconté alors qu'il n'existe pas encore. Produire l'archive de l'événement futur. Mais si l'archive existe déjà, l'événement aura-t-il alors lieu d'être ? Dans la mesure où l'événement s'identifie par rapport à son degré d'imprévisibilité à constituer une partie de l'expérience humaine et de son histoire, que va-t-il se passer ? Ecrire au passé l'événement en devenir. Sa légende ? Etymologiquement, un récit « qui doit être lu », écrit pour être lu publiquement. Choisir d'écrire puis d'effacer ce récit pour n'en conserver que les notes de bas de page comme c'est le cas dans des nouvelles de Ballard, dans les romans de Vila-Matas ou dans certains passages de la maison de Danielewski. Et puisque la légende le permet, contenant et contenu, une et multiple, mélanger les entrées et les voix.

2 "Emerson Meeks" <hodiqfmk@mountfordgroup.com>
Fri, 18 Aug 2006 17:06:45 -0200

(...)

```
kelvin detent
highly seductive timothy
ambrosia rackety bashful
sick bureau
upheld
gigantic dove
```

3 Cher Emerson Meeks,

Merci pour votre email du 18 août 2006. La sincérité de votre proposition est touchante. Mais, bien que particulièrement sensible à votre « gigantesque colombe », je suis au regret de devoir décliner votre offre. En souhaitant un prompt rétablissement à votre bureau,

Bien à vous

4 *Histoire d'un homme dont on se souvient : Oscar Neuestern* (trailer)

```
12 septembre 2001 : le présent devient un flux continu
au passé incertain. Dans ce flux, la communication
de l'événement a remplacé l'événement lui-même et
le storytelling a supplanté son analyse : l'événement
et son image, sa production, sa promotion et son
archive se confondent. Voir à ce sujet Christian
Salmon, Storytelling, La Machine à fabriquer des histoires et à formater les esprits, La
```

6

7

Découverte, 2007 : « Le marketing s'appuie plus sur l'histoire des marques que sur leur image, les militaires en Irak s'entraînent sur des jeux vidéos conçus à Hollywood, les managers doivent raconter des histoires pour motiver les salariés et les *spin doctors* construisent la politique comme un récit... ». Dans cet omni-présent, ce temps a-historique où paradoxalement, chacun cherche à écrire son histoire, un homme fait figure de porte-parole. Son nom est devenu le symbole d'une société puisant dans un passé dont l'origine des souvenirs est exclu et qui a fait de son incapacité à se souvenir son mantra : « Today I remember what happened yesterday and yesterday I remembered what happened the day before. » Cet homme, c'est Oscar Neuestern. Un homme dont le travail existe aujourd'hui uniquement sous la forme d'un communiqué de presse.

Face à cette machine à oublier, des individus sont réunis dans un château aux fenêtres recouvertes de miroirs. Sans caméra, sans enregistrement. Ils se renvoient leurs images et tendent à scénariser le réel. Voici leur histoire.

5 De l'avenir des images du passé.

6 L'article défini, l'indétermination du genre et du nombre.

7 Le château - sur un total d'environ **49 100 000** pour **château (0,26** secondes)

9

Il m'a dit, c'est un château. Y entrer, c'est en sortir. Bien sûr, j'ai eu du mal à y croire. Et pourtant, j'en avais déjà entendu parler. La forêt qui l'entoure. Ses carrés de pluie. Ce château, je ne l'ai pas vu, mais comme vous, j'en ai peut-être entendu parler.

le château de Kafka
le château de Dammarie-les-lys
le château de Versailles de l'Elysée
Il m'a dit, dans ce château, les murs sont faits de lumière.
Dans ce château, les fenêtres n'ouvrent pas sur l'extérieur. La perspective transforme ses occupants.
Au milieu du château, une pièce est fermée. Reste à trouver la bonne serrure.
(…)
Dans ce château, sont réunis des invités. La plupart d'entre eux ne se connaissent pas. Pour la circonstance, ils ont amené un présent qu'ils déposent au pied de l'escalier et ils se livrent maintenant à quelques commentaires sur la nature et l'arrangement des lieux. Des groupes se forment.
Dans ce château, les murs ne soutiennent pas grand-chose. Ce qui n'est pas gênant. Pour l'instant. Pour l'instant, quelques personnes s'affairent à retirer un tapis rouge tandis que d'autres ramonent des conduits de cheminée.
Autour du château, le parc. C'est entendu.
Dans ce château, il est sans doute question de fantômes, mais lesquels ?
[8] En français, le passé du présent ne peut être parfait. Il se compose, se simplifie, s'antériorise ; il peut aussi être imparfait ou, à l'inverse et paradoxalement, plus-que-parfait. On peut donc légitimement se poser la question de son avenir. Soit un boîtier électronique raccordé à une prise électrique sur lequel viennent se brancher une ou plusieurs sources lumineuses. Une fois reliées au boîtier, les sources lumineuses vacillent le temps d'un battement de cils sur un rythme oscillant de 20 à 50 secondes. Ce rythme est basé sur le fonctionnement du *putamen*, partie centrale du cerveau liée à la mémoire temporaire et ainsi à la perception que nous avons du présent. A la manière d'une mémoire vive informatique, ce petit organe ne cesse d'accumuler et de vider les informations perçues, nous permettant de raisonner et de comprendre, à suivre le fil d'une conversation par exemple. Inlassablement reconduite, cette interruption du flux lumineux apparaît comme le signe d'une mise en boucle parfaite du présent. Le *putamen* comme structure de survie allégorique de l'époque. *Present Perfect*, tel est son titre.
[9]/11 : rien ne s'est passé le lendemain.

10

11

10 Le besoin. La nécessité. Voir le communiqué de presse de l'exposition « Légende ». Informations pratiques. Produire sans communiquer. Communiquer sans produire. Voir aussi : le casting du castel, dont le choix est primordial et secondaire. Qui se souvient des candidats ?

11 Dans le genre littéraire qu'est la légende, la précision historique passe au second plan par rapport à l'intention spirituelle ou morale. Un récit commercial (?) conçu pour s'intégrer dans le quotidien ou dans l'histoire de la communauté à laquelle il appartient. La légende est une évolution populaire du mythe dans sa fonction fondatrice d'une culture commune. Quoi qu'il en soit, elle ne peut être prouvée. La légende n'est pas le mythe, même si les deux termes sont aujourd'hui pris l'un pour l'autre. Il ne s'agit donc pas d'évaluer les événements à l'origine des valeurs fondamentales, mais davantage les valeurs politiques, celles qui établissent le consensus de base pour qu'un groupe humain s'organise en société. Les récits sous-jacents aux projections sociétales. Depuis toujours, donc, l'homme se raconte des histoires. Deviens ce que tu es. A défaut, invente-le. Autant d'injonctions à l'émancipation personnelle. La réalisation de soi. L'appartenance et la reconnaissance du groupe. Des stratégies. La légende s'exprime par phrases courtes. Un style télégraphique comme des voix venues de l'au-delà. Un slogan publicitaire. Un aphorisme nietzschéen. Un haiku. Un SMS. Un spam. Une formule nécessairement réduite, un parti-pris éthique et esthétique.

[12] La menace fantôme (1) :
De : <issammajeed198@centrum.cz>
Date : Thu, 28 Feb 2008 02:20:11 +0100
À : no To-header on input <unlisted-recipients:;>
Objet : Bonsoir, Bonsoir,

J'ai eu votre contact et voudrais partager une affaire très importante avec vous. Si ça ne vous intéresse pas, veuillez m'excuser beaucoup pour le dérangement. Je suis Monsieur Issam Majeed, je travaille en Iraq avec les Militaires Américains comme traducteur. J'ai des preuves pour vous le démontrer après. Dans une des nos opérations militaires en Iraq, nous avons découvert un coffre fort dans une grande maison d'un grand homme d'affaire Iraquien dans la ville de TIKRIT. Ce coffre fort contient une grande somme d'argent, des dollars Américains, c'est-à-dire US$ 20 Millions.

Nous avons immédiatement gardé ce coffre fort dans un lieu sécurisé avec trois autres soldats Américains. Après de longues délibérations entre nous pour savoir si nous devions remettre ces fonds aux autorités Américaines en charge du lieu ou pas, nous avons tous décidé de partager ces fonds entre nous. Pour le partage, chacun de nous a reçu la somme de US $ 5 Millions. Pour ma part à cause des problèmes de sécurité en Iraq, j'ai décidé de m'arranger avec les agences de sécurité privées en Iraq pour transférer ma part de ces fonds hors de l'Iraq, précisément à Londres.

J'ai mis les fonds dans un colis comme étant des affaires familiales et je l'ai codé ce qui veut dire qu'aucune personne ne sait que ce colis contient de l'argent sauf moi. Ce que je vous raconte est la vérité et si nous traitons ensemble dans cette affaire, vous le verrez.

Je vous contacte donc pour voir si vous pouvez m'aider a récupère le colis à Londres et le transférer dans votre pays ou je voudrais investir ces fonds dans des domaines rentables. Je vous donnerai aussi quelques pourcentages de ces fonds pour avoir accepter de m'aider, le pourcentage nous en discuterons quand je recevrai votre réponse. Les insurgés Iraquiens sont contre moi ce qui fait qu'ils me recherchent pour me tuer parce que je fais des traductions aux militaires Américains. Je ne sors pas n'importe comment sans les Militaires Américains pour éviter le pire. Je n'utilise pas de téléphones ni ne reçois pas des appels ici. J'utilise seulement l'Internet et les walkies-talkies pour communiquer avec des militaires avec qui je travaille. Si cette transaction est bien conclue, je veux démissionner de ce travail parce que pour vivre ici en Iraq c'est trop risqué.

Je vous remercie et j'attendrai votre réponse.

Issam

[13] Etre ensemble. Saurons-nous qui nous sommes ?

[14] J'aimerais d'ailleurs à ce sujet rendre hommage à Richard Brautigan et dire que l'on a rarement l'occasion d'écrire point-virgule en toutes lettres, mais il n'a certainement jamais écrit cela.

15 Légende des illustrations :

Page de gauche :

- En haut à droite : dans un nuage de points numérotés, d'abord confus et fourmillant, se distingue bientôt avec netteté le visage de Marilyn. Une fois la manœuvre accomplie, il n'est plus question de revenir en arrière. Certains peut-être penseront à ces anciennes cartographies célestes qui peuplaient la voûte étoilée d'animaux fabuleux et d'archers figés pour l'éternité dans l'instant qui précède le départ de leurs flèches, quand d'autres se féliciteront d'avoir reconnu sans hésitation la célèbre actrice, se rappelant comment, dans leur enfance, ils devaient se munir d'un stylo pour voir surgir un clown, une locomotive ou un cheval. Pourtant si l'on trace ici les lignes indiquées par la succession des numéros, le dessin obtenu contrarie celui qui s'impose à l'imagination, le met en miettes et lui substitue une figure malade, tour à tour monstre à l'agonie, losange manqué ou simple biffage.

- Au centre et à gauche : une image arrêtée tirée d'un western. Un miroir criblé d'impacts de balles reflète l'image fragmentée d'un saloon : une silhouette bras tendu en contre-jour devant la porte à double battant, une table abandonnée sur laquelle sont éparpillés les reliefs d'une partie de poker en cours (les jeux mélangés offrent la possibilité d'un *full* aux rois par les valets, d'une quinte et d'une paire de 10 ; esseulé en bout de table un as de carreau se refuse à toute combinaison), les jambes d'une femme en bas résille figées dans leur fuite par les escaliers, le coin d'un tapis qui répète le même motif géométrique. Au premier plan, décentré et prêt à s'écrouler hors-champ, un homme est épinglé en plein vol par la balle qu'il n'aura pas pu éviter, celle qui clôture la série et qu'il s'apprête à emporter au sol avec lui. Son regard braqué vers la caméra nous prend à témoin de sa propre surprise comme si nous avions nous-mêmes rédigé le scénario.

- Alignée sous la précédente : la photographie d'une salamandre jaune tachée de noir ou noire tachée de jaune dont la courbe répète à peu de choses près celle décrite par les impacts de balles de l'image du dessus.

Page de droite :

- En bas de page, sur la totalité du format : une légende sans carte dont les symboles, dépouillés de toute signification, composent à leur tour une cartographie cryptée, sorte d'écriture lapidaire faite d'une déclinaison de triangles, de cercles et de croix qui cohabitent tant bien que mal avec quelques vignettes monochromes.

Mark Geffriaud, *Les Renseignements Généraux*, 2008.

16

17

16 Couramment précédé de « chute des ».

17 « C'est mon boulot de créer des univers, sur la base d'un roman après l'autre. Et je dois les construire de telle manière qu'ils ne s'effondrent pas deux jours plus tard. C'est du moins ce qu'espèrent mes éditeurs. Je vais cependant vous révéler un secret. J'aime construire des univers qui s'écroulent. J'aime les voir échouer et voir comment les personnages réagissent à ce problème. J'ai un amour secret pour le chaos. (…) Dans mes écrits, je me suis tellement intéressé à l'idée du faux que j'en suis finalement arrivé au concept de faux-faux. Par exemple, à Disneyland, il y a de faux oiseaux fonctionnant grâce à des moteurs électriques qui émettent des croassements et des cris quand vous passez près d'eux. Supposons qu'une nuit, quelqu'un s'introduise dans le parc avec de vrais oiseaux pour les substituer aux oiseaux artificiels. Imaginez. (…) De vrais oiseaux ! Et peut-être même un jour, de vrais hippopotames et de vrais lions. Consternation. Le parc sournoisement transformé de l'irréel vers le réel, par de sinistres forces. » Philip K. Dick, *How To Build A Universe That Doesn't Fall Apart Two Days Later*, 1978.

18

19

18 "History is more or less bunk. It's tradition. We don't want tradition. We want to live in the present and the only history that is worth a tinker's dam is the history we made today." Henry Ford, interview dans le *Chicago Tribune*, 25 mai 1916. Voir aussi à ce sujet, sait-on jamais, le portrait de Ford dans le bureau munichois d'Hitler et David Foster Wallace : « Une histoire ultra-condensée de l'ère postindustrielle », *Brefs entretiens avec des hommes hideux*, traduit de l'américain par Julie et Jean-René Etienne, Au diable vauvert, La Laune, 2005.

19 La menace fantôme (2) :

du plus profond de l'univers un message se fait entendre impossible de cacher plus longtemps la vérité certains souvenirs ne s'effacent jamais vous aviez des projets ça tombe mal l'humanité a une date de péremption ce futur si proche, vous le vivrez peut-être le monde n'a plus de limites ils vivent nous dormons plus vous les regardez plus vite ils vont mourir en 2005, la personne qui pourra contrôler internet contrôlera le monde il peut prévoir son futur il a deux heures pour le changer le mal est mis à jour la bataille du futur est déjà commencée ils attendent depuis 250 millions d'années la peur change tout ils savent déjà tout de nous mais nous ne savons encore rien d'eux ils sont parmi nous au-delà de vos rêves l'expérience la plus terrifiante de la science échappe à tout contrôle la lumière devient l'ombre le passé devient le futur la nuit devient le jour le dernier homme sur terre n'est pas seul suppliez-le pour qu'il vous tue d'abord peur paranoïa suspicion désespoir ne cherchez pas une raison cherchez une issue à des millions d'années-lumière de votre imagination jusqu'où iriez-vous voyage vers un monde où les robots rêvent et désirent même planète nouvelle racaille de l'univers cette fois le mal est passé au travers on ne joue pas avec le réel depuis des siècles les hommes cherchent l'origine de la vie sur terre ils se sont trompés de planète personne n'est à l'abri personne ne sort vivant votre vie ou votre mort suspendue à un fil la première légende le premier héros il a peur il est seul il est à 3 millions d'années-lumière de chez lui croire à l'incroyable croire en l'impossible vos peurs les plus profondes remontent à la surface vous n'avez jamais eu peur dans le noir le danger est déjà au centre de la terre nous ne sommes pas seuls au fond des océans les formes ne sont pas toutes humaines depuis quatorze mille ans il attendait son futur appartient au passé c'est le futur combattre le futur comment tuer ce qui est invincible personne n'a jamais pu s'échapper vivant de Los Angeles jusqu'à présent la terre est parfois monstrueuse il y a vingt ans un message a été envoyé dans l'espace voici la réponse c'est la fin du monde sur la planète terre le seul but essayer de survivre j'avais 27 ans la première fois que je suis mort quand la violence s'empare du monde priez pour qu'il soit là dans les bas-fonds du métro de New York quelque chose a survécu il a 8 km de large il va percuter la terre à 50 000 km/h il n'existe aucun endroit pour se cacher haute tension aux confins de la galaxie des scientifiques aux prises avec une nouvelle forme de vie inconnue et destructrice en 2078 le danger

20

peut avoir tous les visages 40 ans après vous risquez d'être la prochaine victime pas un bruit pas un signe pas une chance pas tout seul on pensait qu'ils avaient disparu à jamais on avait tort le retour n'était que le début ils ont gardé le plus beau voyage pour la fin mais cette fois ils sont peut-être allés trop loin un voyage qui commence là où tout se termine en 1977 voyager II était lancé dans l'espace invitant toute forme de l'univers à visiter notre planète soyez prêts ils arrivent faites confiance à certains craignez les autres l'homme traqué mis en cage par des singes civilisés il a oublié son passé notre futur en dépend il se prend pour Dieu mais Dieu a horreur de la concurrence quand la menace nucléaire devient réalité en l'an 2200 gagner c'est survivre et si tout ce que vous avez vécu n'était jamais arrivé ce qui a commencé doit finir les jours sont comptés

[20] « Quand la légende est plus belle que l'histoire, mieux vaut imprimer la légende », *The Man Who Shot Liberty Valance*, John Ford, 1962.

… legends have no beginning

The highly rational societies of the Renaissance felt the need to create utopias; we of our times must create fables.[1]

<div align="right">Francis Alÿs</div>

2

[1]A candid and audacious claim. A confident imperative. A duty, a must, extending from the Renaissance to the present day, from utopias to fables. A vast, fictional panorama formulated from an implicit admission of failure. The legend is everywhere. It is there for the taking; it is on display. It is what's there and what's already there, what happens and what has happened, so long as we speak of it. It is a statement of faith, the present tense run in a loop. It is difficult, or even impossible to write, to grasp their essence without historicizing them. A great story told through small anecdotes. A great anecdote told through small tales. Mosaics. Channel surfing through symptoms. Data burned onto disposable computer discs that have almost reached obsolescence. In a post-discursive game. Like computerized robots bearing the names of B-series characters, indifferently borrowed from Shakespeare, Harry Potter, CNN, and Euripides, going so far as to even quote them to indifferently sell Viagra, Xanax, financial investments, cars, etc. They are millions strong. Millions of needy, amnesic robots. Senseless citations, anecdotes based on a principal of equivalence. Where the *faits divers* are fictional. Issam's letter. One among so many others. The factual history. A manifestation of the past present. A present already mythified in view of its inscription in the past. One present among others. Universal value. Historical. Repetition as an ontological principal. The return to the past as a reassuring prosthetic. Retro-anticipation. Inverting the anticipation proper to sci-fi stories. A few news leads that fall apart two days later concerning an event recounted before it even happened. To produce the archive of the future event. But if the archive already exists, where can the event occur? To the extent that the event is characterized by its degree of unpredictability in constituting a part of human experience and human history, what is going to happen? To write in the past tense about an event as it unfolds. Its legend? Etymologically speaking, a story "that must be read," written to be recited. Choosing to write, and then to erase this story while only conserving its footnotes, like in J. G. Ballard's short stories, in Enrique Vila-Matas's novels and in certain passages of Mark Z. Danielewski's house. Legend sanctions this, containing and contained, one and multiple, mingling entries and voices.

[2]"Emerson Meeks" <hodiqfmk@mountfordgroup.com>
Fri, 18 Aug 2006 17:06:45 -0200

(...)

kelvin detent
highly seductive timothy

ambrosia rackety bashful
sick bureau
upheld
gigantic dove
[3] Dear Emerson Meeks,

Thank you for your email of August 18th, 2006. The sincerity of your offer is touching. Yet although I am sympathetic to your 'gigantic dove,' I regret to inform you that we must decline your offer. Wishing your bureau a swift recovery,

Regards

[4] *History of a Man We Remember: Oscar Neuestern* (trailer)

September 12, 2001: The present becomes a continuous
flow into the uncertain past. In this flow, the
description of the event has replaced the event
itself and storytelling has superseded analysis; the
event and its image, production, promotion and record
have become indistinguishable. See Christian Salmon,
Storytelling, La Machine à fabriquer des histoires et à formater les esprits, La
Découverte, 2007: "Marketing depends more on the
story of a brand than on its image. Soldiers in Iraq
are trained with video games created in Hollywood;
managers have to tell anecdotes to motivate their
employees; spin doctors construct politics like a
story..."

In this omni-present, a-historical time when, para-
doxically, everyone wants to write his own story, one
man serves as the spokesman. His name has become the
symbol of a society drawing from a past that excludes
the origin of their memories, a society which has
made a mantra out of his inability to remember:
"Today I remember what happened yesterday and yester-
day I remembered what happened the day before." This
man is Oscar Neuestern, a man whose work exists today
only in the form of a press release.

Faced with this oblivion mechanism, individuals
are assembled in a castle whose windows are
covered over with mirrors, without a video camera

6

7

or recording device. They encounter their own
reflections and seek to script reality. Here is
their story.

[5] On the future of images from the past.

[6] The definite article, indeterminate gender and number.

[7] The castle—of about **49 100 000** for **castle** (**0.26** seconds)

Kafka's *The Castle*

The Castle of Dammarie-les-lys

Ford's Fair Lane Castle

He told me, in this castle, the walls are made of light.

In this castle, the windows don't look out onto the world. The perspective transforms its occupants.

In the middle of the castle, one room is locked. Just have to find the right lock.

(…)

8

9

10

The invitees are gathered together in this castle. Most of them are strangers. They have brought a present for the occasion, which they place at the foot of the staircase. Now they deliver several speeches on the nature and the layout of the rooms. They form groups.

In this castle, the walls don't hold up much. Which is not so troubling, at least for the moment. For the moment, some people start to roll up a red carpet while others sweep the chimneys.

Around the castle, the park. It's understood.

In this castle, it's probably a question of ghosts, but what kind?

8 In French, the past tense of the present cannot be perfect. It writes itself, simplifies itself, prioritizes itself; it can also be imperfect or, inversely and paradoxically, more-than-perfect. You can thus legitimately ask yourself the question of the future. Consider a circuit box connected to a light socket, serving one or several light sources. Once connected to the box, the light sources blink at intervals between twenty and fifty seconds. These intervals are based on the functioning of the *putamen*, the central region of the brain tied to short-term memory and therefore to our perception of the present. Like a living, computing memory, this small organ unceasingly accumulates and evacuates perceived information, allowing us to reason, to understand, or to follow a conversation. Perpetually renewing itself, this interruption of light flow appears like the sign of a perfect loop of the present. The *putamen* as an allegorical structure for the survival of the times. *The Present Perfect* is its title.

9/11 : Nothing happened the day after.

10 The need. The necessity. See the press release of the exhibition *Legend*. Practical information. Producing without communicating anything. Communicating without producing. See also: the casting of the castle, which was primordial and secondary. Who even remembers the hopefuls?

11 In the literary genre of legend, historical accuracy takes second seat to spiritual or moral intentions. A commercial (?) story, created to be integrated into daily life or into the history of the community it belongs to. The legend is a popular evolution of the myth in its original function as a common cultural denominator. In any event, it cannot be substantiated. Legend is not myth, even if both terms are now used interchangeably. It is thus about evaluating the events at the origin not of our basic values, but rather of the political values that establish the base-level consensus necessary for a group of humans to organize itself into a society. The underlying stories of societal projections. Thus humans have always told stories. Become what you are—or at the very least, invent it. There are so many injunctions for personal emancipation. Self-realization. Group belonging and recognition. Strategies. The legend is expressed in short sentences. A telegraphic style like voices from beyond. A publicity slogan. A Nietzschean aphorism. A haiku. A text message. Spam. An expression, abridged by necessity; an ethical and aesthetic preconception.

12 The Phantom Menace (1) :
From : <issammajeed198@centrum.cz>
Date : Thu, 28 Feb 2008 02:20:11 +0100
to : no To-header on input <unlisted-recipients:;>

Good day Good day
Good day, I am contacting you to share some important information with you. If you can not work with me on this, kindly ignore this message and keep the informations to yourself. My name is Mr.Issam Majeed. I worked with the American Millitary in Iraq as interpreter; I can send you some proofs. During one of the Millitary operations in Iraq, we discovered a save in one of the house of the Iraqi Insurgents. Inside the safe was a box containing US$9 million.
I quickly arranged with some colleagues there and we secured the box to a safe place. We had a prolonged deliberation on whether to hand over the box to the United States millitary and Iraqi officials and reached a consensus that we should share the money among ourselves. After doing that, my own share was US$3 Million because we are three in number that shared the money. Beacuse of the security lapses in Iraq, i decided not to leave my own share of the money in Iraq for security reasons. I arranged with some security agents here who helped me send the consignment out of Iraq for safe keeping. I am not going to disclose where the box is deposited for now for security reasons. I am presently in Iraq and for the fact that I have been a target of the Iraqi insurgents as they are saying that I am collaborating with the American Millitary to kill Iraqi citizens, they have made several attempts on my life. Because of those attempts on my life I am into hiding here as I am

being security conscious. I am contacting you therefore to know whether you can assist me to secure the consignment from where it is presently deposited to your country.

When that is successfully done, I will find a way to leave this place to join you so that I can invest the funds and then resign from the risky work I am doing there. This matter is highly confidential for security reasons. You can only be reaching me by email for the moment. Upon receipt of your response to work with me on this and tangible proof of your honesty, I will tell you where the consignment is presently deposited so that

we can deliberate on what shall be your compensation before we can proceed and be rest assured that this is 100% risk free because every thing about this transaction is percfectly planned.

I remain sincerely yours,

Issam

[13] Once together, will we know who we are?

[14] At this point, I would moreover like to pay homage to Richard Brautigan and say what one rarely has the opportunity to write semicolon in full, but he certainly never wrote that.

[15] Image caption:

Left:

> - Upper right: out of an initially indistinct swarm of numbered coordinates, the face of Marilyn Monroe clearly emerges. Once you've accomplished this maneuver, you can never go back. Some will perhaps think of the ancient celestial maps that peopled the starry vault above with chimera and archers frozen for eternity in the instant before firing their arrows, while others will congratulate themselves for having immediately recognized the face of the famous actress, remembering how, in their childhood, they would use a pen to connect the dots around the image of a clown, a train, or a horse. Yet if we trace the lines indicated here by the order of the numbers, the drawing produced would contradict what we might imagine, dissolving Marilyn's portrait and sketching in its place a deranged face, like a tortured monster, a distorted rhombus, or an unmethodical crossing-out.

> - Center and left: a still from a Western. A mirror riddled with bullets reflects the fragmented image of a saloon: a figure with his arms extended, silhouetted against the saloon doors; an abandoned table with the remnants of a poker party (the hands suggest the possibility of a full house with kings over jacks, a straight and a pair of tens; solitary on the edge of the table,

16

an ace of diamonds resists all combinations), the legs of a woman in fishnet stockings, frozen in their flight up the stairs; the corner of a rug which repeats the same geometric motif. In the foreground, off-center and about to fall out of view, a man has been pierced mid-flight by a bullet he could not dodge, a bullet that concludes the sequence, a bullet he is about to bring to the floor with him. His gaze, directed toward the camera, registers his surprise at us, as though we ourselves had directed the scene.

- Below: the photograph of a yellow salamander with black spots, or a black salamander with yellow spots, whose curved back is slightly evocative of the arc of bullet holes described upon the image above.

Right:

- At the bottom of the page, covering the entire length: a legend without a map whose symbols, divested of all meaning, compose an encrypted atlas, a kind of lapidary writing made by a row of triangles, circles, and crosses that coexist as best they can with a few monochrome vignettes.

Mark Geffriaud, *The FBI (Les Renseignements Généraux)*, 2008.

[16] Generally preceded by "fall of."

17

18

[17] "It is my job to create universes, as the basis of one novel after another. And I have to build them in such a way that they do not fall apart two days later. Or at least that is what my editors hope. However, I will reveal a secret to you: I like to build universes which do fall apart. I like to see them come unglued, and I like to see how the characters in the novels cope with this problem. I have a secret love of chaos. (…) In my writing I got so interested in fakes that I finally came up with the concept of fake fakes. For example, in Disneyland there are fake birds worked by electric motors which emit caws and shrieks as you pass by them. Suppose some night all of us sneaked into the park with real birds and substituted them for the artificial ones. Imagine the horror. (...) Real birds! And perhaps someday even real hippos and lions. Consternation. The park being cunningly transmuted from the unreal to the real, by sinister forces."
Philip K. Dick, *How To Build A Universe That Doesn't Fall Apart Two Days Later*, 1978.

[18] "History is more or less bunk. It's tradition. We don't want tradition. We want to live in the present and the only history that is worth a tinker's dam is the history we made today." Henry Ford, interview in *The Chicago Tribune*, May 25, 1916. See also, because you never know, the portrait of Ford in Hitler's Munich office and David Foster Wallace: "A Radically Condensed History of Postindustrial Life," *Brief Interviews with Hideous Men,"* Boston: Back Bay Books, 2000.

19 The Phantom Menace (2):
From the depths of the universe came a message they could no longer hide the truth of certain memories that are never forgotten you had plans they went wrong humanity has an expiration date this impending future, you might live to see the world has no more limits they're alive we are sleeping the more you look at them the faster they are going to die in 2005, he who controls the Internet will control the world he could predict his future there are two hours to change it evil has upgraded the battle of the future has already begun they have been waiting for 250 million years fear changes everything they already know everything about us but we still don't know anything about them they are among us beyond your wildest dreams, the most terrifying science experiment beyond all control light becomes shadow the past becomes the future night becomes day the last man on earth is not alone pray that he kills you first fear paranoia suspicion despair don't look for a reason look for a way out of the millions of light years of your imagination where would you go to travel toward a world where robots dream and even desire same planet new scum of the universe this time evil got through to you don't play with reality for centuries men have searched for the origin of life on earth they got the wrong planet no one is safe no one will get out alive your life or your death hanging by a thread the first legend the first hero he is scared he is alone he is three million light years from his home to believe in the incredible believe in the impossible your deepest fears rise to the surface you have never been scared of the dark the danger is already in the center of the earth we are not alone in the depths of the ocean not everything is human for fourteen thousand years he waited his future belongs to the past it's their future against ours how do you kill what is invincible no one has ever been escaped from Los Angeles alive until now the earth is sometimes monstrous twenty years ago a message was sent into space here is the response it's the end of the world on planet earth the only goal is to survive I was 27 the first time that I died when violence took hold of the world pray that he will be there in the underworld of the New York subway system something survived it is 8 km wide it is headed for impact at 50 000 km/h there is no place to hide high tension on the borders of the galaxy the scientists wrestling with a new form of unknown and destructive life in 2078 danger can have any face forty years after you might be the next victim not a noise not a sign not a hope not alone we thought that they had disappeared forever we were wrong the return was only the beginning they saved the best trip for last but this time they may have gone too far a trip that begins where everything ends in 1977 the Voyager II was launched into space inviting

20

all forms of life in the universe to visit our planet be ready they are coming trust some fear others man hunted down and caged by civilized monkeys he forgot his past our future depends on it he believes himself to be God hates competition when nuclear threat becomes reality in 2200 to win is to survive and if everything you've lived never happened all beginnings have an end your days are numbered

[20] "When the legend becomes fact, print the legend." *The Man Who Shot Liberty Valance*, John Ford, 1962.

The Garden of Time

J. G. Ballard

Towards evening, when the great shadow of the Palladian villa filled the terrace, Count Axel left his library and walked down the wide rococo steps among the time flowers. A tall, imperious figure in a black velvet jacket, a gold tie-pin glinting below his George V beard, cane held stiffly in a white-gloved hand, he surveyed the exquisite crystal flowers without emotion, listening to the sounds of his wife's harpsichord, as she played a Mozart rondo in the music room, echo and vibrate through the translucent petals.

The garden of the villa extended for some two hundred yards below the terrace, sloping down to a miniature lake spanned by a white bridge, a slender pavilion on the opposite bank. Axel rarely ventured as far as the lake; most of the time flowers grew in a small grove just below the terrace, sheltered by the high wall which encircled the estate. From the terrace he could see over the wall to the plain beyond, a continuous expanse of open ground that rolled in great swells to the horizon, where it rose slightly before finally dipping from sight. The plain surrounded the house on all sides, its drab emptiness emphasizing the seclusion and mellowed magnificence of the villa. Here, in the garden, the air seemed brighter, the sun warmer, while the plain was always dull and remote.

As was his custom before beginning his evening stroll, Count Axel looked out across the plain to the final rise, where the horizon was illuminated like a distant stage by the fading sun. As the Mozart chimed delicately around him, flowing from his wife's graceful

hands, he saw that the advance column of an enormous army was moving slowly over the horizon. At first glance, the long ranks seemed to be progressing in orderly lines, but on closer inspection, it was apparent that, like the obscured detail of a Goya landscape, the army was composed of a vast throng of people, men and women, interspersed with a few soldiers in ragged uniforms, pressing forward in a disorganized tide. Some labored under heavy loads suspended from crude yokes around their necks, and others struggled with cumbersome wooden carts, their hands wrenching at the wheel spokes; a few trudged on alone, but all moved on at the same pace, bowed backs illuminated in the fleeting sun.

The advancing throng was almost too far away to be visible, but even as Axel watched, his expression aloof yet observant, it came perceptibly nearer, the vanguard of an immense rabble appearing from below the horizon. At last, as the daylight began to fade, the front edge of the throng reached the crest of the first swell below the horizon, and Axel turned from the terrace and walked down among the time flowers.

The flowers grew to a height of about six feet, their slender stems, like rods of glass, bearing a dozen leaves, the once transparent fronds frosted by the fossilized veins. At the peak of each stem was the time flower, the size of a goblet, the opaque outer petals enclosing the crystal heart. Their diamond brilliance contained a thousand faces, the crystal seeming to drain the air of its light and motion. As the flowers swayed slightly in the evening air, they glowed like flame-tipped spears.

Many of the stems no longer bore flowers, and Axel examined them all carefully, a note of hope now and then crossing his eyes as he searched for any further buds. Finally he selected a large flower on the stem nearest the wall, removed his gloves and with his strong fingers snapped it off.

As he carried the flower back on to the terrace, it began to sparkle and deliquesce, the light trapped within the core at last released. Gradually the crystal dissolved, only the outer petals remaining intact, and the air around Axel became bright and vivid, charged with slanting rays that flared away into the waning sunlight. Strange shifts momentarily transformed the evening, subtly altering its dimensions of time and space. The darkened portico of the house, its patina of age stripped away, loomed with a curious spectral whiteness as if suddenly remembered in a dream.

Raising his head, Axel peered over the wall again. Only the farthest rim of the horizon was lit by the sun, and the great throng, which before had stretched almost a quarter of the way across the plain, had now receded to the horizon, the entire concourse abruptly flung back in a reversal of time, and appeared to be stationary.

The flower in Axel's hand had shrunk to the size of a glass thimble, the petals contracting around the vanishing core. A faint sparkle flickered from the center and extinguished itself, and Axel felt the flower melt like an ice-cold bead of dew in his hand.

Dusk closed across the house, sweeping its long shadows over the plain, the horizon merging into the sky. The harpsichord was silent, and the time flowers, no longer reflecting its music, stood motionlessly, like an embalmed forest.

For a few minutes Axel looked down at them, counting the flowers which remained, then greeted his wife as she crossed the terrace, her brocade evening dress rustling over the ornamental tiles.

"What a beautiful evening, Axel." She spoke feelingly, as if she were thanking her husband personally for the great ornate shadow across the lawn and the dark brilliant air. Her face was serene and intelligent, her hair, swept back behind her head into a jewelled clasp, touched with silver. She wore her dress low across her breast,

revealing a long slender neck and high chin. Axel surveyed her with fond pride. He gave her his arm and together they walked down the steps into the garden.

"One of the longest evenings this summer," Axel confirmed, adding: "I picked a perfect flower, my dear, a jewel. With luck it should last us for several days." A frown touched his brow, and he glanced involuntarily at the wall. "Each time now they seem to come nearer."

His wife smiled at him encouragingly and held his arm more tightly. Both of them knew that the time garden was dying.

Three evenings later, as he had estimated (though sooner than he secretly hoped), Count Axel plucked another flower from the time garden.

When he first looked over the wall, the approaching rabble filled the distant half of the plain, stretching across the horizon in an unbroken mass. He thought he could hear the low, fragmentary sounds of voices carried across the empty air, a sullen murmur punctuated by cries and shouts, but quickly told himself that he had imagined them. Luckily, his wife was at the harpsichord, and the rich contrapuntal patterns of a Bach fugue cascaded lightly across the terrace, masking any other noises.

Between the house and the horizon, the plain was divided into four huge swells, the crest of each one clearly visible in the slanting light. Axel had promised himself that he would never count them, but the number was too small to remain unobserved, particularly when it so obviously marked the progress of the advancing army. By now the forward line had passed the first crest and was well on its way to the second; the main bulk of the throng pressed behind it, hiding the crest and the even vaster concourse spreading from the horizon. Looking to left and right of the central body, Axel could see the apparently limitless extent of the army. What had

seemed at first to be the central mass was no more than a minor advance guard, one of many similar arms reaching across the plain. The true center had not yet emerged, but from the rate of extension Axel estimated that when it finally reached the plain it would completely cover every foot of ground.

Axel searched for any large vehicles or machines, but all was as amorphous and unco-ordinated as ever. There were no banners or flags, no mascots or pike-bearers. Heads bowed, the multitude pressed on, unaware of the sky.

Suddenly, just before Axel turned away, the forward edge of the throng appeared on top of the second crest, and swarmed down across the plain. What astounded Axel was the incredible distance it had covered while out of sight. The figures were now twice the size, each one clearly within sight.

Quickly, Axel stepped from the terrace, selected a time flower from the garden and tore it from the stem. As it released its compacted light, he returned to the terrace. When the flower had shrunk to a frozen pearl in his palm he looked out at the plain, with relief saw that the army had retreated to the horizon again.

Then he realized that the horizon was much nearer than previously, and that what he had assumed to be the horizon was the first crest.

When he joined the Countess on their evening walk, he told her nothing of this, but she could see behind his casual unconcern and did what she could to dispel his worry.

Walking down the steps, she pointed to the time garden.

"What a wonderful display, Axel. There are so many flowers still."

Axel nodded, smiling to himself at his wife's attempt to reassure him. Her use of "still" had revealed her own unconscious anticipation of the end. In fact a mere dozen flowers remained of the many

hundred that had grown in the garden, and several of these were little more than buds—only three or four were fully grown. As they walked down to the lake, the Countess's dress rustling across the cool turf, he tried to decide whether to pick the larger flowers first or leave them to the end. Strictly, it would be better to give the smaller flowers additional time to grow and mature, and this advantage would be lost if he retained the larger flowers to the end, as he wished to do, for the final repulse. However, he realized that it mattered little either way; the garden would soon die and the smaller flowers required far longer than he could give them to accumulate their compressed cores of time. During his entire lifetime he had failed to notice a single evidence of growth among the flowers. The larger blooms had always been mature, and none of the buds had shown the slightest development.

Crossing the lake, he and his wife looked down at their reflections in the still black water. Shielded by the pavilion on one side and the high garden wall on the other, the villa in the distance, Axel felt composed and secure, the plain with its encroaching multitude a nightmare from which he had safely awakened. He put one arm around his wife's smooth waist and pressed her affectionately to his shoulder, realizing that he had not embraced her for several years, though their lives together had been timeless and he could remember as if yesterday when he first brought her to live in the villa.

"Axel," his wife asked with sudden seriousness, "before the garden dies ... may I pick the last flower?"

Understanding her request, he nodded slowly.

One by one over the succeeding evenings, he picked the remaining flowers, leaving a single small bud which grew just below the terrace for his wife. He took the flowers at random, refusing to count or ration them, plucking two or three of the smaller buds at

the same time when necessary. The approaching horde had now reached the second and third crests, a vast concourse of laboring humanity that blotted out the horizon. From the terrace, Axel could see clearly the shuffling, straining ranks moving down into the hollow towards the final crest, and occasionally the sounds of their voices carried across to him, interspersed with cries of anger and the cracking of whips. The wooden carts lurched from side to side on tilting wheels, their drivers struggling to control them. As far as Axel could tell, not a single member of the throng was aware of its overall direction. Rather, each one blindly moved forward across the ground directly below the heels of the person in front of him, and the only unity was that of the cumulative compass. Pointlessly, Axel hoped that the true center, far below the horizon, might be moving in a different direction, and that gradually the multitude would alter course, swing away from the villa, and recede from the plain like a turning tide.

On the last evening but one, as he plucked the time flower, the forward edge of the rabble had reached the third crest, and was swarming past it. While he waited for the Countess, Axel looked at the two flowers left, both small buds which would carry them back through only a few minutes of the next evening. The glass stems of the dead flowers reared up stiffly into the air, but the whole garden had lost its bloom.

Axel passed the next morning quietly in his library, sealing the rarer of his manuscripts into the glass-topped cases between the galleries. He walked slowly down the portrait corridor, polishing each of the pictures carefully, then tidied his desk and locked the door behind him. During the afternoon, he busied himself in the drawing rooms, unobtrusively assisting his wife as she cleaned their ornaments and straightened the vases and busts.

By evening, as the sun fell behind the house, they were both tired and dusty, and neither had spoken to the other all day. When his wife moved towards the music-room, Axel called her back.

"Tonight we'll pick the flowers together, my dear," he said to her evenly. "One for each of us."

He peered only briefly over the wall. They could hear, less than half a mile away, the great dull roar of the ragged army, the ring of iron and lash, pressing on towards the house.

Quickly, Axel plucked his flower, a bud no bigger than a sapphire. As it flickered softly, the tumult outside momentarily receded, then began to gather again.

Shutting his ears to the clamour, Axel looked around at the villa, counting the six columns in the portico, then gazed out across the lawn at the silver disc of the lake, its bowl reflecting the last evening light, and at the shadows moving between the tall trees, lengthening across the crisp turf. He lingered over the bridge where he and his wife had stood arm in arm for so many summers—

"Axel!"

The tumult outside roared into the air, a thousand voices bellowed only twenty or thirty yards away. A stone flew over the wall and landed among the time flowers, snapping several of the brittle stems. The Countess ran towards him as a further barrage rattled along the wall. Then a heavy tile whirled through the air over their heads and crashed into one of the conservatory windows.

"Axel!" He put his arms around her, straightening his silk cravat when her shoulder brushed it between his lapels.

"Quickly, my dear, the last flower!" He led her down the steps and through the garden. Taking the stem between her jewelled fingers, she snapped it cleanly, then cradled it within her palms.

For a moment the tumult lessened slightly and Axel collected

himself. In the vivid light sparkling from the flower, he saw his wife's white, frightened eyes. "Hold it as long as you can, my dear, until the last grain dies."

Together they stood on the terrace, the Countess clasping the brilliant dying jewel, the air closing in upon them as the voices outside mounted again. The mob was battering at the heavy iron gates, and the whole villa shook with the impact.

While the final glimmer of light sped away, the Countess raised her palms to the air, as if releasing an invisible bird, then in a final access of courage put her hands in her husband's, her smile as radiant as the vanished flower.

"Oh, Axel!" she cried.

Like a sword, the darkness swooped down across them.

Heaving and swearing, the outer edges of the mob reached the knee-high remains of the wall enclosing the ruined estate, hauled their carts over it and along the dry ruts of what once had been an ornate drive. The ruin, formerly a spacious villa, barely interrupted the ceaseless tide of humanity. The lake was emtpy, fallen trees rotting at its bottom, an old bridge rusting into it. Weeds flourished among the long grass in the lawn, overrunning the ornamental pathways and carved stone screens.

Much of the terrace had crumbled, and the main section of the mob cut straight across the lawn, bypassing the gutted villa, but one or two of the more curious climbed up and searched among the shell. The doors had rotted from their hinges and the floors had fallen through. In the music room, an ancient harpsichord had been chopped into firewood, but a few keys still lay among the dust. All of the books had been toppled from the shelves in the library, the canvases had been slashed, and gilt frames littered the floor.

As the main body of the mob reached the house, it began to cross

the wall at all points along its length. Jostled together, the people stumbled into the dry lake, swarmed over the terrace and pressed through the house towards the open doors on the north side.

One area alone withstood the endless wave. Just below the terrace, between the wrecked balcony and the wall, was a dense, six-foot-high growth of heavy thorn bushes. The barbed foliage formed an impenetrable mass, and the people passing stepped around it carefully, noticing the belladonna entwined among the branches. Most of them were too busy finding their footing among the upturned flagstones to look up into the center of the thorn bushes, where two stone statues stood side by side, gazing out over the grounds from their protected vantage point. The larger of the figures was the effigy of a bearded man in a high-collared jacket, a cane under one arm. Beside him was a woman in an elaborate full-skirted dress, her slim, serene face unmarked by the wind and rain. In her left hand she lightly clasped a single rose, the delicately formed petals so thin as to be almost transparent.

As the sun died away behind the house, a single ray of light glanced through a shattered cornice and struck the rose, reflected of the whorl of petals onto the statues, lighting up the grey stone so that, for a fleeting moment, it was indistinguishable from the long-vanished flesh of the statues' originals.

Le jardin du temps

J.G. Ballard

Vers le soir, quand la grande ombre de la villa palla-
dienne envahit la terrasse, le comte Axel quitta sa
bibliothèque et descendit le large escalier de marbre au
milieu des fleurs du temps. Haute silhouette impériale en veste
de velours noir, une épingle de cravate en or étincelant sous sa
barbe à la George V, la canne tenue avec raideur d'une main
gantée de blanc, il inspecta sans émotion les exquises fleurs de
cristal, écoutant sa femme interpréter au clavecin un rondo de
Mozart dans le salon d'où la musique résonnait et vibrait
jusqu'au travers des pétales translucides.

Le jardin de la villa s'étageait sur quelque deux cents mètres en
dessous de la terrasse, jusqu'au lac miniature enjambé par un
pont blanc conduisant au fragile pavillon sur la rive opposée.
Axel s'aventurait rarement aussi loin que ce lac ; la plupart
des fleurs du temps poussaient dans un petit bosquet juste sous
la terrasse, abritées par le haut mur qui encerclait le domaine.
De la terrasse, il voyait, par-dessus le mur, la plaine s'étendre
sans obstacle en grandes ondulations jusqu'à l'horizon où elle
s'élevait légèrement avant de plonger enfin hors de la vue.
La plaine entourait la maison de tous côtés, sa nudité incolore
accentuant l'isolement et la magnificence veloutée de la villa.
Ici, dans le jardin, l'air semblait plus brillant, le soleil plus
chaud, alors que la plaine demeurait terne et lointaine.
Selon son habitude, avant d'entamer sa promenade vespérale,

le comte Axel examina toute la plaine jusqu'à l'ultime pente où l'horizon était illuminé comme une scène lointaine par le soleil déclinant. Tandis que les notes frêles de Mozart l'environnaient, ruisselant des mains graciles de sa femme, il s'aperçut que l'avant-garde d'une immense armée franchissait avec lenteur la ligne d'horizon. A première vue, les longues colonnes semblaient progresser en bon ordre, mais, à mieux y regarder, il apparaissait qu'à l'instar des détails dissimulés dans un paysage de Goya l'armée se composait d'une vaste cohue de gens, hommes et femmes mêlés à quelques rares soldats en uniforme déchiré, qui se pressaient en un flux désorganisé. Certains peinaient sous de lourds paquetages suspendus à des jougs grossiers pesant sur leurs nuques, d'autres se débattaient avec d'encombrants chariots de bois, leurs mains poussant aux rayons des roues, quelques-uns progressaient péniblement en solitaires, mais tous marchaient du même pas, le dos courbé illuminé par le soleil éphémère.

La foule qui avançait était presque trop éloignée pour être visible, mais alors même qu'Axel l'observait avec une expression réservée mais attentive, elle se rapprocha de façon perceptible, avant-garde d'une populace immensément nombreuse qui montait de derrière l'horizon. Enfin, lorsque la nuit commença à tomber, le front de la foule atteignit la crête de la première colline en dessous de l'horizon, et Axel quitta la terrasse pour descendre parmi les fleurs du temps.

N'atteignant jamais plus de deux mètres, elles portaient sur leurs tiges élancées comme des cannes de verre une douzaine de feuilles, jadis transparentes, dépolies par des veines fossilisées. Au sommet de chaque tige trônait la fleur du temps, de la taille d'un gobelet. Ses pétales externes opaques renfermaient le cœur de cristal aux mille faces étincelantes comme du diamant, qui

semblait concentrer en lui la lumière et le mouvement de l'air. Vacillant légèrement dans le soir, les fleurs rougeoyaient comme des épées à la pointe de feu.

Beaucoup de tiges ne portaient plus de fleur. Axel les examina toutes avec soin, une lueur d'espoir fugitive dans le regard, à la recherche de nouveaux boutons. Il choisit enfin une grande fleur sur la tige la plus proche du mur, retira ses gants et de ses doigts robustes la coupa.

Tandis qu'il rapportait la fleur sur la terrasse, elle se mit à scintiller et se dissoudre, la lumière enclose dans le cœur enfin libérée. Peu à peu, le cristal se liquéfia, les pétales extérieurs seuls restant intacts, et l'air autour d'Axel devint brillant, éclatant, chargé de rayons obliques qui flamboyèrent dans les dernières lueurs du couchant. D'étranges métamorphoses transformèrent un instant le soir, en modifiant subtilement les dimensions spatiales et temporelles. Le portique assombri de la villa, dépouillé de la patine des ans, surgit dans une blancheur spectrale comme un souvenir brusquement aperçu dans un rêve. Relevant la tête, Axel glissa un dernier regard par-dessus le mur. Le soleil n'éclairait plus que l'extrême-bord de l'horizon, et l'immense multitude qui naguère s'étirait jusqu'à emplir presque le quart de la plaine avait reculé dans le lointain, rejetée abruptement par une inversion du temps, et semblait stationnaire.

Dans la main d'Axel, la fleur avait rétréci jusqu'à n'être plus qu'un dé de verre et les pétales se contractaient autour du cœur déliquescent. Une timide étincelle clignota en son centre puis s'éteignit, et Axel sentit qu'entre ses doigts la fleur fondait telle une glaciale perle de rosée.

Le crépuscule engloutit la demeure, balayant de ses longues ombres la plaine dont l'horizon se mêlait au ciel. Le clavecin

s'était tu, et les fleurs du temps, qui ne reflétaient plus sa musique, se dressaient, immobiles, comme une forêt pétrifiée.

Axel les contempla quelques minutes, dénombra celles qui restaient et accueillit sa femme qui traversait la terrasse en robe de brocart bruissant sur le dallage orné.

« Quelle soirée magnifique, Axel. » Elle parlait avec émotion, comme pour remercier son mari en personne de la grande ombre fleurie qui traversait la pelouse et de la luminosité du crépuscule. Son visage était serein, intelligent, ses cheveux, ramenés sur la nuque par une agrafe ornée de pierreries, étaient nimbés d'argent. Sa robe laissait libre la naissance de sa poitrine, révélant le cou gracile et le menton haut. Axel la contemplait avec un tendre orgueil. Il lui offrit son bras et, ensemble, ils descendirent l'escalier menant au jardin.

« Une des plus longues soirées d'été », confirma Axel, qui ajouta : « J'ai pris une fleur parfaite, ma chère, un joyau. Avec un peu de chance, elle devrait nous durer plusieurs jours. » Il fronça les sourcils et jeta involontairement un coup d'œil en direction du mur. « On dirait qu'ils s'approchent un peu plus près chaque fois, maintenant. »

Sa femme sourit pour lui redonner courage et il serra plus fort son bras.

Ils savaient tous les deux que le jardin du temps se mourait.

Trois soirées plus tard, comme il l'avait prévu (mais plus tôt cependant qu'il ne l'avait espéré), le comte Axel cueillit une nouvelle fleur au jardin du temps.

Son premier coup d'œil par-dessus le mur montra que la multitude envahissante remplissait la moitié la plus éloignée de la plaine et s'étalait en une masse indivise à l'horizon. Il crut entendre les sons fragmentaires atténués des voix portées par le vent, morose murmure que ponctuaient cris et clameurs, mais il

se convainquit bientôt qu'il l'avait imaginé. Par bonheur, sa femme était au clavecin, et les riches motifs en contrepoint d'une fugue de Bach cascadaient légèrement sur la terrasse, masquant tout autre bruit.

Entre la demeure et l'horizon, la plaine se divisait en quatre amples ondulations dont toutes les crêtes étaient nettement visibles sous la lumière rasante. Axel s'était promis de ne jamais les compter, mais leur nombre était bien trop petit pour échapper à l'observation, surtout lorsqu'il marquait si manifestement la progression de l'armée d'invasion. Son front avait à présent dépassé la première crête et était bien avancé sur le chemin de la deuxième ; le gros de la foule se pressait derrière, cachant la crête et la multitude encore plus vaste qui déferlait depuis l'horizon. En regardant à gauche et à droite de sa masse centrale, Axel mesura l'étendue en apparence illimitée de cette armée. Ce qui à première vue semblait en être le corps principal n'était rien qu'une avant-garde mineure, un des nombreux bras qui étreignaient la plaine. Son centre proprement dit n'avait pas encore émergé, mais, à en juger par sa vitesse de propagation, Axel estimait qu'il envahirait complètement le moindre repli de terrain quand il finirait par atteindre la plaine.

Axel cherchait à apercevoir de grands véhicules ou engins de guerre, mais tout restait aussi amorphe et désuni que jamais. Il n'y avait nulle bannière, nul drapeau, ni mascotte ni piquier. La tête basse, la multitude avançait sans voir le ciel.

Soudain, juste avant qu'Axel se retourne, le premier rang de la foule apparut au sommet de la deuxième crête et déferla dans la plaine. Ce qui frappa Axel de stupeur était la distance incroyable qu'elle avait parcourue quand elle était invisible. Les silhouettes étaient deux fois plus grandes, et se découpaient très nettement. Axel descendit rapidement de la terrasse, choisit une fleur du

temps dans le jardin et l'arracha de sa tige. Tandis qu'elle libérait sa lumière condensée, il remonta sur la terrasse. Et lorsque la fleur se fut rétrécie en une perle glacée dans sa paume, il regarda vers la plaine et constata avec soulagement que l'armée s'était à nouveau repliée sur l'horizon.

Puis il se rendit compte que cet horizon était beaucoup plus proche qu'auparavant, et que ce qu'il avait cru être l'horizon était la première crête.

Quand il rejoignit la comtesse pour leur promenade du soir, il ne lui confia pas ses craintes, mais elle voyait plus loin que son détachement insouciant et fit ce qu'elle put pour dissiper son inquiétude.

En descendant les marches, elle désigna le jardin du temps. « Quel spectacle merveilleux, Axel. Il reste encore tant de fleurs ! » Axel hocha la tête, souriant intérieurement devant les efforts de sa femme pour le rassurer. En disant « encore », elle avait révélé inconsciemment qu'elle pressentait la fin. En réalité, il ne restait plus qu'une douzaine de fleurs sur les centaines qui avaient poussé dans le jardin, et certaines n'étaient guère plus que des boutons - seules trois ou quatre étaient pleinement épanouies. Tout en descendant vers le lac, la robe de la comtesse bruissant sur le gazon frais, il avait du mal à décider s'il couperait d'abord les fleurs les plus grandes ou s'il les garderait jusqu'à la fin. Sans doute serait-il mieux d'accorder aux fleurs les plus petites le temps de croître et mûrir, avantage qui serait perdu s'il gardait les plus grandes jusqu'au bout, comme il l'aurait voulu, pour repousser l'ultime assaut. Il se rendait compte toutefois que l'alternative était sans importance ; le jardin mourrait bientôt et les fleurs les plus petites exigeaient bien plus de temps qu'il ne pouvait leur en accorder pour accumuler et condenser l'énergie temporelle. Toute sa vie durant, il n'avait jamais remarqué la

moindre trace de croissance chez les fleurs. Les plus épanouies l'avaient toujours été, et aucun des boutons n'avait montré le moindre développement.

En traversant le lac, sa femme et lui contemplèrent leurs reflets dans l'eau noire immobile. Abrité par le pavillon d'un côté et par le haut mur du jardin de l'autre, avec la villa au loin, Axel se sentait tranquille, en sécurité, la plaine et sa cohue d'usurpateurs n'étaient qu'un simple cauchemar dont il s'était réveillé. Il glissa un bras autour de la taille flexible de sa femme et l'attira affectueusement contre son épaule, se rappelant soudain qu'il ne l'avait pas étreinte depuis plusieurs années bien que leur vie commune ait été intemporelle et qu'il puisse se souvenir comme si c'était hier du jour où il l'avait amenée vivre à la villa.

« Axel, demanda sa femme avec une gravité soudaine, avant que ne meure le jardin... pourrai-je en cueillir la dernière fleur ? »

Comprenant le sens de sa requête, il acquiesça lentement.

Une à une, les soirs suivants, il coupa les fleurs qui restaient, ne laissant pour sa femme qu'un unique petit bouton qui poussait juste sous la terrasse. Il prenait les fleurs au hasard, se refusant à les compter ou à les rationner, arrachant si nécessaire deux ou trois des plus petits boutons en même temps. La horde d'envahisseurs, immense foule humaine besogneuse qui masquait l'horizon, avait maintenant atteint les deuxième et troisième crêtes. De la terrasse, Axel voyait nettement les colonnes descendre péniblement dans le creux qui menait à la dernière crête, et, à l'occasion, le son des voix lui parvenait, mêlées aux cris de rage et aux claquements des fouets. Les chariots de bois cahotaient sur leurs essieux branlants, et les conducteurs luttaient pour ne pas en perdre le contrôle. Pour autant qu'il puisse s'en rendre compte, nul dans la cohue ne savait où elle se dirigeait. Ou plutôt, chacun progressait à

l'aveuglette dans la plaine en marchant immédiatement sur les talons de celui ou celle qui le précédait, et la seule unité provenait de la résultante des orientations individuelles. Sans raison aucune, Axel espérait que le centre véritable, derrière le lointain l'horizon, se déplaçait peut-être dans une autre direction, et que, peu à peu, la multitude changerait de cap, éviterait la villa et évacuerait la plaine dans une sorte de reflux.

L'avant-dernier soir, lorsqu'il coupa la fleur du temps, le front de la populace avait atteint la troisième crête et déferlait par-dessus elle. En attendant la comtesse, Axel contempla les deux dernières fleurs, deux petits boutons qui, le soir suivant, les ramèneraient dans le passé de quelques minutes. Les tiges de verre des fleurs mortes s'élevaient, rigides, mais tout le jardin avait perdu son éclat.

Axel passa le matin suivant dans la quiétude de sa bibliothèque, à enfermer les plus rares de ses manuscrits dans les vitrines entre les galeries. Il descendit lentement le couloir aux portraits, dépoussiérant chaque tableau avec le plus grand soin, puis mit de l'ordre dans son bureau et verrouilla la porte derrière lui. L'après-midi, il s'affaira dans les salons, aidant discrètement sa femme qui nettoyait les bibelots et redressait vases et statuettes.

Le soir, lorsque le soleil s'abîma derrière la maison, ils étaient tous deux fourbus et couverts de poussière, et ils ne s'étaient pas adressé la parole de toute la journée. Lorsque sa femme se dirigea vers le salon de musique, Axel la rappela.

« Ce soir, nous cueillerons les fleurs ensemble, ma chère, lui dit-il calmement. Une pour chacun de nous. »

Il ne jeta qu'un bref coup d'œil par-dessus le mur. Ils entendaient, à moins d'un kilomètre, l'énorme grondement étouffé de cette armée de gueux, rythmé par le claquement du fer et du cuir, qui se rapprochait de la villa.

Rapidement, Axel cueillit sa fleur, un bouton pas plus gros qu'un saphir. Il scintilla doucement et le tumulte, au-dehors, recula pour revenir bientôt.

Fermant ses oreilles aux clameurs, Axel contempla la villa, dénombra les six colonnes du portique, puis laissa errer son regard, par-delà la pelouse, sur le disque argenté du lac dont la vasque reflétait les dernières lueurs du soir, et sur les ombres qui se déplaçaient entre les grands arbres et s'allongeaient sur le gazon impeccablement taillé. Il s'attarda sur le pont où sa femme et lui-même s'étaient tenus par le bras de si nombreux étés.

« Axel ! »

Au dehors, l'air rugissait tumultueusement, mille voix vociféraient à quelque vingt ou trente mètres. Une pierre vola par-dessus le mur et atterrit parmi les fleurs du temps, brisant plusieurs des tiges fragiles. La comtesse accourut vers son époux au moment où un nouveau tir crépitait contre le mur. Puis une lourde tuile tournoya dans l'air au-dessus de leurs têtes et fracassa une des vitres de la serre.

« Axel ! »

Il l'entoura de ses bras et redressa sa cravate en soie qu'elle avait, de l'épaule, froissée entre les revers de sa veste.

« Vite, ma chère, la dernière fleur ! » Enlacés, ils descendirent les marches et traversèrent le jardin. Saisissant la tige entre ses doigts bagués, elle la brisa franchement et lui fit un berceau de ses paumes.

Un instant, le tumulte s'affaiblit légèrement et Axel se ressaisit. Dans l'intense lumière de la fleur scintillante, il vit les yeux blancs de terreur de sa femme.

« Tenez-la aussi longtemps que vous le pourrez, ma chère, jusqu'à ce que meure le dernier grain. »

Ils s'immobilisèrent sur la terrasse. La comtesse serrait dans sa main le brillant joyau agonisant, et l'air se refermait sur eux lorsque les voix, dehors, enflèrent à nouveau. La populace essayait d'enfoncer les lourdes portes de fer et toute la villa résonnait sous les coups.

Quand l'ultime étincelle s'évanouit, la comtesse éleva ses paumes vers le ciel comme pour libérer un invisible oiseau, puis, dans un dernier sursaut de courage, mit ses mains dans celles de son mari, avec un sourire aussi rayonnant que la fleur disparue. « Oh, Axel ! » gémit-elle.

L'obscurité s'abattit sur eux comme une épée.

Soufflant et jurant, les premières vagues de la foule atteignirent les vestiges, amoncelés jusqu'à hauteur du genou, du mur qui entourait la propriété en ruine, et halèrent les chariots pour suivre les ornières desséchées de ce qui avait été jadis une allée soignée. Les ruines de la spacieuse villa ralentissaient à peine l'incessante marée humaine. Le lac était à sec, des troncs d'arbres pourris étaient tombés au fond, un vieux pont rouillé s'enfonçait dans la vase. Des herbes folles s'épanouissaient au milieu du gazon ensauvagé de la pelouse, recouvrant les sentiers ornementaux et les pans de pierre sculptée.

La terrasse s'était presque entièrement écroulée, et le gros de la populace coupa à travers la pelouse en contournant la villa éventrée, mais deux ou trois des plus curieux escaladèrent les murs et fouillèrent les décombres. Les portes pourries avaient quitté leurs gonds et les planchers s'étaient effondrés. Dans le salon de musique, un vieux clavecin avait été débité en bois d'allumage, mais quelques touches gisaient encore dans la poussière. Tous les livres avaient été jetés à bas des rayons de la bibliothèque, les toiles avaient été lacérées et les cadres dorés jonchaient le plancher.

Lorsque le corps principal de la foule atteignit le domaine, il franchit le mur d'enceinte sur toute sa longueur. Les gens se bousculaient, trébuchaient dans le lac asséché, se répandaient sur la terrasse et s'engouffraient par les portes béantes qui donnaient au nord.

Un seul endroit résistait à cette vague sans fin. Juste au-dessous de la terrasse, entre le balcon effondré et le mur, se dressait un épais bosquet de deux mètres de haut, formé de solides arbrisseaux épineux. Le feuillage barbelé constituait une masse impénétrable que les intrus évitaient prudemment en remarquant la belladone entremêlée aux branches. La plupart étaient trop occupés à maintenir leur équilibre sur le dallage défoncé pour regarder au centre du buisson, où deux statues de pierre se dressaient côte à côte, contemplant le domaine du haut de leur cachette. La plus grande était l'effigie d'un homme barbu en jaquette à haut col, une canne sous le bras. À côté de lui se tenait une femme en longue robe somptueuse, dont le visage délicat et serein ne portait nulle trace de la pluie ni du vent. Dans sa main gauche, elle tenait légèrement une rose aux pétales si délicatement formés, si minces, qu'ils en étaient presque transparents.

Lorsque le soleil expira derrière la maison, un ultime rayon de lumière perça à travers une corniche brisée, frappant la rose dont les volutes le diffusèrent sur les statues, illuminant la pierre grise qui, un fugitif instant, se confondit avec la chair depuis longtemps disparue des modèles originaux.

Traduction de Gisèle Garson et Pierre Versins révisée par Bernard Sigaud. Droits de traduction réservés. Extrait de J.G. Ballard, *Nouvelles complètes, vol. 1 (1956-1962)*, à paraître en octobre 2008 aux Éditions Tristram. Publié avec l'autorisation des Éditions Tristram.

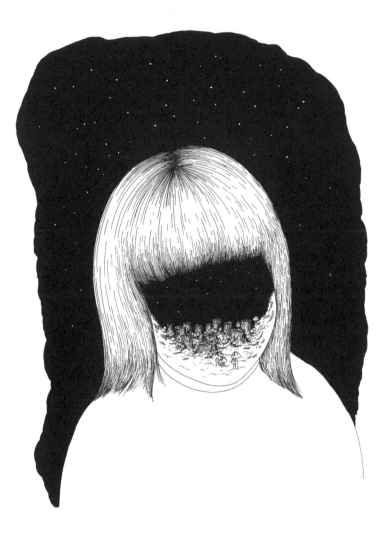

PETRA MRZYK & JEAN-FRANÇOIS MORICEAU
Untitled, 2008
Ink on paper / Encre sur papier
A4
Courtesy Air de Paris, Paris

Légendier du présent

Jean-Philippe Antoine

I

> « Mais ce que je tiens surtout à faire observer, c'est que cet art ne pouvait se mouvoir à l'aise que dans le milieu légendaire, et que c'est (abstraction faite du talent du magicien) le choix du terrain qui facilitait les évolutions du spectacle. »
>
> Charles Baudelaire, *Sur mes contemporains : Victor Hugo*

Chamarande évoque l'histoire, et des histoires. Mais s'y sont inventées peu de légendes. Sans doute parce que l'ancienneté du château et du parc, pourtant vrai manteau d'Arlequin, se cantonne dans des périodes historiques déjà rebelles ou hostiles au merveilleux. Du décor intérieur Napoléon III d'une chapelle du dernier XVIIe siècle jusqu'au récent mobilier conçu par Florence Doléac pour les espaces d'accueil, en passant par le style Henri II d'une 'Salle des Chasses' qui date effectivement de 1879 – sans oublier un parc 'à l'anglaise' révisé plusieurs fois depuis les dernières décennies du XVIIIe siècle – , éclectisme et reproduction de seconde main ont servi de guides à la plupart de ceux qui ont modifié, repris,

parfois masqué l'architecture originelle de la bâtisse.

À cause de cela, peut-être, le dispositif inventé pour « Légende » détache l'intérieur du château de son écrin naturel. Toutes fenêtres aveuglées, et tout dehors tangible écarté, il en accroît symétriquement les espaces, par plis et déplis en miroir. Entre lieux parcourus et lieux vus, – certains inaccessibles, car trop semblables et peuplés de simulacres – , s'installe une distance impossible à calculer – effet des perceptions incertaines que convoque la déambulation parmi les seuils démultipliés, parfois infranchissables, de salles devenues innombrables.

Pourquoi cet espace de légende(s) ? Pourquoi les objets qui en occupent les lieux ? Pourquoi *là* ? Peut-être parce que la légende n'efface pas l'histoire, et se nourrit plutôt d'un rapport avec elle. Ainsi l'ancienneté du château, tissée d'éclectisme historique, vaudra-t-elle, décorée d'objets, au titre de portail légendaire.

II

L'idée de *légende* prend corps à deux moments différents, qui ne remontent pas loin à l'échelle de l'histoire de la Terre. Ils en donnent chacun une énonciation distincte. Contrairement à bien des mots issus bon gré mal gré de l'Antiquité grecque et romaine, et re-certifiés à la Renaissance, celui de légende entre en effet en scène pour la première fois au Moyen Age. Sur le modèle de la *Légende dorée*, rédigée dans la seconde moitié du XIII^e siècle par Jacques de Voragine, il désigne des recueils de vies de saints, et s'offre comme *ce qui doit être lu - legenda -* pour l'essentiel à haute voix par un lecteur durant les offices, ou à certains autres moments de la vie collective monastique. L'autre nom de la *Legenda aurea*, *Historia lombardica* ou *Histoire lom-*

barde, dit bien l'alliance qui s'établit dès le départ entre légende et histoire : *rendre un compte de ce qui est arrivé, autrefois.* Elle signale aussi que le merveilleux, aujourd'hui si promptement associé au légendaire, n'était pas, pour les auteurs et compilateurs de ces premières collections de récits, le contraire de l'histoire. Il était son compagnon obligé, voire la forme qu'elle prend avant que sa fabrication ne vienne emprunter aux protocoles des sciences modernes [1].

D'emblée associée à la narration d'événements appartenant à des vies passées qu'ils définissent, et donc à l'histoire qu'on *croit* être arrivée, la légende n'acquiert que plus tard, avec l'avènement des Temps modernes, les registres de signification qu'on lui prête aujourd'hui. Défaite, au nom du caractère invraisemblable du merveilleux ou du miracle, de ses prétentions à être l'histoire, elle devient alors sa rivale - heureuse ou malheureuse, c'est selon. La Raison des Lumières bannira la légende, « *écrite avec piété mais sans critique et sans discernement, et même remplie de fables puériles et ridicules…* [2] » Le Romantisme en redécouvre les charmes quelques décennies plus tard, avec ceux des siècles, maintenant déclarés obscurs, qui lui avaient donné naissance.

Dès le départ *écrite*, afin de pouvoir être *lue* et relue, elle bascule alors, en tant que forme populaire et traditionnelle, du côté de l'oralité - celle, aussi, du conte et du mythe. De même, autrefois fille du Moyen Age, elle voit ses origines rétroactivement repoussées jusqu'à l'Antiquité, ou, plus loin encore, dans la nuit des temps – au nom de cette même oralité primitive présupposée. Dans les premières décennies du XXe siècle, Hermann Gunkel, exégète de la Bible et théoricien de la légende, peut ainsi, prétendant s'en tenir au « *sens communément reçu* », la définir comme « *un récit populaire, de vieille tradition et poétique, qui traite de personnages et d'événements du passé.* » Ce type de

récit se développe conjointement à une histoire à quoi il sert de contrepoint :

> Ainsi, parmi les peuples civilisés de l'Antiquité, nous trouvons deux catégories distinctes de relations historiques : l'histoire proprement dite et, à côté d'elle, la tradition populaire, celle-ci traitant en partie des mêmes sujets que celle-là, mais sous une forme populaire et poétique, et se référant en partie au temps plus ancien, préhistorique. Dans de telles relations populaires également on a pu conserver, bien que de façon poétique, des souvenirs historiques [3].

La légende sera donc *de tradition orale*, là où l'histoire s'écrit. Quand l'histoire traite des « *grands événements publics* », elle s'intéressera, elle, aux « *réalités personnelles et privées* ». Ne concevant « *les relations et les personnages politiques que dans la mesure où l'intérêt populaire peut s'y attacher* », elle tombera volontiers dans l'anecdote ou la petite histoire, à force d'user de détails sans autre importance que de savoir être crus de qui les a entendu narrer - et cela malgré leur caractère à l'occasion *incroyable*.

III

> « Racontez, racontez ! dirent aussitôt quelques personnes présentes - car on savait que l'officier était un homme enjoué qui jamais ne mentait. »
>
> Heinrich von Kleist, *Invraisemblables vraisemblances.*

La légende est donc éminemment instable : souvent écrite, quand elle est censée être orale ; historique, car fondamentale-

ment anecdotique, malgré sa prétention à l'éternité du conte ou du mythe, et aux moralités perpétuelles qu'ils veulent commander. Une seule constante vaut ici rigoureusement : son caractère narratif, et sa capacité jointe à susciter un espace de pensée *poétique*. Appuyé sur l'histoire, il s'en dégage, soit par pure ignorance de ses limites, soit parce qu'il les piétine ou les élargit consciemment.

Avec la domination qu'ont commencé à exercer conjointement dans le courant du XIXe siècle la pensée historique et les forces modernes de diffusion des nouvelles, le statut de la légende s'est cependant modifié, et comme dédoublé. Orale et populaire, la légende s'oppose certes à l'écrit historique savant. Mais, plus encore, elle contraste avec un régime inédit : celui de l'*information*. Dans son bref essai sur *Le conteur*, ou *narrateur*, Walter Benjamin montrait comment cette forme neuve de communication – au XIXe siècle incarnée dans la presse, aujourd'hui étendue à une multiplicité de *media* électroniques qui en accélèrent les rythmes – se constitue en *contraire* de formes de *récit* qu'elle repousse du même coup dans une temporalité 'archaïque'. Les contes deviennent légendaires, non pas parce qu'à force de vieillir ils s'enfoncent naturellement dans le passé, mais parce que le régime de l'information, amenuisant, voire détruisant les fonctions du conteur/narrateur, les bouscule et les culbute dans un passé devenu l'image niée, kitschisée, du présent. La mode romantique des légendes, anecdotes et décors médiévaux en a fourni le premier exemple, qui donnait aux formes contemporaines naissantes (roman-feuilleton, architecture industrielle) le déguisement de l'époque où s'est forgé le mot même de *légende*. La *Fantasy* en livre aujourd'hui encore plus aisément les clefs. Elle fond dans un même creuset légendaire Moyen Age et science-fiction, passé et avenir rêvés, à

la fois pour mieux penser l'invention du présent, et, souvent, pour en reproduire à son insu les structures.

Avec l'information, la *proximité immédiate* hérite de l'autorité auparavant dévolue aux lointains, comme l'énonce la formule de Villemessant, le fondateur du *Figaro* : « *Mes lecteurs, disait-il, se passionnent davantage pour un incendie au Quartier latin que pour une révolution à Madrid.* » Mais ce gain s'effectue au prix du caractère *vérifiable* de l'information ainsi promue, ou plus souvent de cette forme paresseuse du vérifiable, car validée par anticipation, qu'est la plausibilité. L'information, pas nécessairement « *plus exacte que ne l'étaient les nouvelles colportées aux siècles passés* », se devra en effet de paraître débarrassée des aspects merveilleux qui menacent de l'apparenter au légendaire, ou y invitent[4].

IV

> « § 10. Le journalisme français relève du principe de diffusion de nouvelles : 1) *vraies* ; 2) *fausses*. Chaque catégorie d'information exige un *mode de diffusion* spécifique, dont on va traiter ici. »
>
> Heinrich von Kleist, *Traité du journalisme français*

Chassée de l'information par la porte de la plausibilité, la légende y revient pourtant par la fenêtre de l'anecdote. Elle côtoie alors, jusqu'à se confondre avec eux, la *rumeur* et le *canard*, autrement dit des états de l'information où sa circulation brute, quantitative, et sa valeur choquante, priment par rapport

à tout contrôle ou filtrage effectué du point de vue de son exactitude. Comme l'écrit Gérard de Nerval, « *Puisqu'il nous est défendu de faire du* roman *historique, nous sommes forcés de servir la sauce sur un autre plat que le poisson ; – c'est-à-dire les descriptions locales, le sentiment de l'époque, l'analyse des caractères,* – en dehors du récit matériellement vrai [5]. »

Poussé par la nécessité de fournir de la *copie* – c'est-à-dire certaine quantité régulière de marchandise intellectuelle, à intervalles fréquents et non moins réguliers – , l'Age de l'information s'ouvre en effet à la circulation de *légendes* et *rumeurs* à la vérité matérielle desquelles leurs compilateurs et arrangeurs, à la différence de leurs prédécesseurs, mais aussi des destinataires supposés du produit, ont cessé de croire – ou de *devoir* croire, mettant en veilleuse leur imagination [6]. Au flux de nouvelles plausibles qui irrigue les cerveaux du public, se mêlent alors, pour en réguler les rythmes et en épaissir la consistance fluviale, les *canards* :

> Le canard est une nouvelle quelquefois vraie, toujours exagérée, souvent fausse. Ce sont les détails d'un horrible assassinat, illustré parfois de gravures en bois d'un style naïf ; c'est un désastre, un phénomène, une aventure extraordinaire ; on paie cinq centimes et on est volé. Heureux encore ceux dont l'esprit plus simple peut conserver l'illusion [7].

Au nom de cette économie unique de traitement de l'information, la presse exacte ou plausible [8] trouvera donc son pendant, lui aussi exact, dans une presse vouée à inventer des légendes, en un sens à la fois neuf et *instantané*. Chaque récit s'y distingue par l'amplification, voire la pure et simple mise à l'écart de sa vérité matérielle, mais aussi par une adhérence aux

formules historiques - l'histoire plus que récente que commande l'exigence de proximité immédiate – sans lesquelles il ne pourrait pas même être candidat à la légende. Le caractère incroyable des faits narrés entre alors en compétition avec la validation officielle qu'apportent leur impression et leur circulation, c'est-à-dire leur répétition nombreuse – qui plus est, dans le cas des journaux, payante, et donc dotée d'une valeur mesurable. La Toile recrée aujourd'hui, sous d'autres formes et à une échelle gigantisée, cette configuration de l'information : caractère incroyable et diffusion de masse, loin de se détruire ou de s'annuler mutuellement, s'y allient. Ils forgent de concert l'*invraisemblable vraisemblance*, pour reprendre l'expression de Kleist, qui définit le mode d'existence moderne des nouvelles, et les plie *potentiellement* vers le légendaire – un légendaire à la langue une nouvelle fois fourchue.

V

« Un journal avait imaginé une petite fille qui portait inscrite autour de ses prunelles cette légende : « Napoléon, empereur ». Trois ans après, l'enfant était visible sur le boulevard : nous l'avons vue. »

Gérard de Nerval, *Histoire véridique du Canard*

La *légende* évoque en effet maintenant deux objets contradictoires, bien qu'avers et envers d'une même monnaie. Le premier est la *rumeur-récit* qu'on prête aux célébrités du jour, aux vecteurs des modes. Répandue de manière fulgurante aux quatre

coins de la terre, elle disparaît sans susciter de traces prolongées, car aussitôt soufflée par une autre qui l'éteint, la remplace, et se voit à son tour annulée sans tarder. Pur déni de crédibilité, bravade de qui l'invente et/ou la répète, cette « nouvelle », à laquelle il n'est pas nécessaire de croire pour en goûter l'extravagance, est la flèche que tirent les (supposés) petits vers les (présumés) grands, pour les blesser, les tuer ou s'y arrimer. Parodie involontaire ou sous-produit d'une vision historique, elle est trop exacte – ou trop fausse – pour durer.

Le second objet, plus immédiatement souterrain, car toujours empreint de réserve, annule le probable et l'improbable, au bénéfice des fictions et de leur durée. Sera *légende* en effet, en un sens plus vif et merveilleux, ce qui du présent reste *digne d'être dit*, et donc transmis ; cela, donc, dont on aura su élaborer une traduction sans y abdiquer ce que Baudelaire nommait déjà « *la valeur et les privilèges fournis par la circonstance* [9] » – autrement dit sans abdiquer la *teneur* unique d'un présent. Répandue dans l'image qui l'arrête et l'expose, celle-ci deviendra disponible pour quiconque voudra un jour à son tour s'y arrêter.

VI

C'est une telle « *traduction* légendaire *de la vie extérieure* [10] » qu'offre au regard la meute d'objets immobilisés pour l'été dans les chambres de Chamarande. Débarrassé du sac à nostalgies qu'il colporte [11], le décor du château se fait ici l'écrin du présent. Et les promesses que le passé n'avait su tenir s'ouvrent à celles qu'il ignorait posséder.

Dans les pages inoubliables qu'il consacre à Walt Disney, et pour

mieux faire entendre son hommage à la « *révolte par la rêverie* » qu'incarnent Mickey, Goofy, le Grand Méchant Loup ou les Trois Petits Cochons, ces légendes modernes, Eisenstein prend parti. Il se tourne vers la légende en son sens le plus ancien, parce qu'il fut autrefois le plus neuf :

> Il existe une touchante légende moyenâgeuse : *Le jongleur de la Sainte Mère de Dieu*. La voici : tout le monde apportait des dons à la Madone en pèlerinage. Mais le jongleur, lui, n'avait rien. Il étala donc devant la statue un petit tapis et lui fit l'offrande de son talent. Aux moines obèses et au prieur avide cela ne procura rien : mieux eussent valu du lard et des cierges, des pièces d'argent et du vin. Néanmoins la légende du jongleur fut pieusement conservée même par eux [12].

Ce petit tapis, « Légende » l'étale aux pieds du temps pour y offrir ses jonglerie. Que ses visiteurs en conservent, pieux ou non, le souvenir, pour le traduire à son tour.

1 Voir Alain Boureau, « Introduction », in Jacques de Voragine, *La Légende dorée*, Bibliothèque de la Pléiade, Gallimard, Paris, 2004, p. xxiv et xliv-v. Mais Walter Benjamin ne dit pas autre chose à propos des légendes beaucoup plus récentes rédigées par Leskov : « *L'exaltation mystique n'est pas l'affaire de Leskov. S'il aime parfois s'abandonner au merveilleux, sa préférence, même en matière de piété, va à un naturel vigoureux.* » Voir Walter Benjamin, « Le Conteur. Réflexions sur l'œuvre de Nicolas Leskov », *Œuvres*, Folio-Gallimard,Paris, 2000, III, p. 118.

2 C'est le jugement que portent des moines capucins de la fin du XVIIIe siècle sur cette même *Légende dorée*. Voir *ibid.*, p. xv.

3 Hermann Gunkel, *Les Légendes de la Genèse* (1910), traduit par Pierre Gibert dans *Id.*, *Une théorie de la légende. Hermann Gunkel et les Légendes de la Bible*, Flammarion, Paris, 1979, p. 254.

4 Voir Walter Benjamin, *op. cit.*, p. 122-123.

5 Gérard de Nerval, *Les Faux saulniers*, in *Œuvres complètes*, Bibliothèque de la Pléiade, Gallimard, Paris, 1984, II, pp. 60-61 (je souligne).

6 Nerval écrit : « *Brisé depuis quinze ans au style rapide des journaux, je mets plus de temps à copier intelligemment et à choisir, - qu'à imaginer.* » Voir *id.*, *Les Faux Saulniers*, in *Œuvres complètes cit.*, p. 61.

7 *Idem*, « Histoire véridique du Canard », *Le Diable à Paris*, octobre 1844, in *Œuvres complètes cit.*, I, p. 854.

8 On songe ici par exemple à la devise du *New York Times* : « *All the news that's fit to print.* »

9 Charles Baudelaire,« *Le peintre de la vie moderne* », in *Ecrits esthétiques*, 10/18, Christian Bourgois, Paris, 1986, pp. 360-404

10 *Ibid.*, p. 698.

11 Comme l'écrit Julie Ault, « Les dangers du plaisir qu'offre le passé et les béné-fices du souvenir en tant que réinvention ne sont pas nettement affichés. Le risque existe de colporter la nostalgie, et de se perdre ou de se laisser paralyser dans un territoire nostalgique, aux accents émotionnels, où la recréation du passé obscurcit et remplace (ou déplace) le présent. » Voir Julie Ault, « The Double Edge of History », in Martin Beck (éd.), *Critical Condition. Selected Texts in Dialogue*, Kokerei Zollverein/ Zeitgenössische Kunst und Kritik, Essen, 2003.

12 Sergueï Eisenstein, *Walt Disney*, Circé, Strasbourg, 1991, p. 15-16.

Legends for the Present

Jean-Philippe Antoine

I

> "But what I am especially anxious to point out is that this
> art could only move comfortably in a legendary milieu
> and that (putting aside the talents of the magician) it is
> the choice of the terrain that has facilitated the unfolding
> of the spectacle."

> Charles Baudelaire, *Reflections on Some of*
> *My Contemporaries: Victor Hugo*

Chamarande evokes history, and stories. Yet very few legends actually originated there—probably because the ancient airs of the castle and the park, despite their motley pedigree, all belong to historical periods generally resistant or inimical to the marvelous. From the Napoléon III décor of its late-seventeenth-century chapel, to the contemporary lobby furniture designed by Florence Doléac, to the Henri II "Hunting Lodge" (which in fact dates from 1879)—not to mention an "English-style" park re-landscaped several times since the late eighteenth century—eclecticism and second-hand reproduction have guided the majority of those who modified, renovated, and sometimes covered over the original architecture of the building.

Perhaps precisely because of this ceaseless remodeling, the structure created for *Legend* dislodges the interior of the castle from its natural encasing. All its windows shuttered, fully cut off from the outside world, the space is symmetrically expanded and pleated by a series of mirrors. Wandering through the proliferated and sometimes impassable thresholds of the now innumerable rooms summons unreliable perceptions. An unfathomable depth telescopes between spaces to walk through and spaces to look at, some of them inaccessible by virtue of being simply too much alike and filled with simulacra.

Why this space of legend(s)? Why these objects? Why *here*? Perhaps because legends do not erase history, but rather feed from it. Thus the eclectic history of the castle, once bedecked with objects, will work like a portal to the legendary.

II

The idea of the *legend* took shape during two different periods, which are actually not so far apart in comparison to the history of the Earth. Each period gives legend its own distinct enunciation. Unlike the vast majority of words drawn willy-nilly from ancient Greek or Roman and reintroduced during the Renaissance, the word "legend" made its entrance for the first time during the Middle Ages. Under the model of the *Golden Legend*, written by Jacques de Voragine in the later half of the twelfth century, "legend" signifies the collected narratives of saints' lives, and is designated as *that which must be read — legenda*— most often in recitations during services, or during certain other occasions in collective monastic life. Its other

name, the *legenda aurea* or *historia lombardica,* captures the alliance long since established between legend and history: *to record what happened in the past.* This appellation also suggests that the marvelous, today so swiftly associated with the legendary, was not the opposite of history for the authors and compilers of the first collections of legends. Rather, legend was history's ineluctable companion, if not the very shape of history before it began conforming to the protocols of modern science. [1]

Legend was thus initially associated with the narration of events belonging to historical lives they defined, and thus to the history that was *believed* to have happened. Only afterward, with the coming of Modern Times, did legend acquire the register we ascribe to it today. Released from its pretense to be history, in the name of the improbability of marvelous or miraculous occurences, legend became history's rival—like it or not. The Enlightenment banished legend, "written with piety but without a critical spirit and without discernment, and filled with puerile and ridiculous fables…," [2] from its purview. Several decades later, Romanticism rediscovered legend's charms, along with those of the (now declared Dark) Ages from whence it had sprung.

Although legends had always been *written* so that they could be *recited* and reread, as folk tradition they fall on the side of orality—just like fairy tales and myths. By the same token, this sometime daughter of the Middle Ages sees its origins retro-actively pushed back to Antiquity or, even further, to the dawn of time—on account of this same supposed primitive orality. At the beginning of the twentieth century, Hermann Gunkel, Bible exegete and legend theorist, claimed to be respecting "the common sense of the word" when he defined legend as

"a popular tale, from old and poetic traditions, that concerns people and events from the past." This type of tale develops alongside history, and serves as its counterpoint:

> Thus we find among the civilised peoples of antiquity two distinct kinds of historical records side by side: history proper and popular tradition, the latter treating in naive poetical fashion partly the same subjects as the former, and partly the events of older, prehistoric times. And it is not to be forgotten that historical memories may be preserved even in such traditions, although clothed in poetic garb. [3]

Legend is thus identified with *oral tradition*, whereas history is written. History concerns *"great public occurrences,"* while legend deals with *"personal and private matters."* In only presenting *"political affairs and personages so that they will attract popular attention,"* legend rapidly descends to the level of anecdote or incident, by dint of deploying details with no other importance than to support their credibility in the eyes of their audience— a credibility won in spite of their occasionally *incredible* content.

III

> "'Tell us, tell us!' cried some of those present—for it was well known that the officer was known as a bright and esteemed man who was never guilty of lies."
>
> Heinrich von Kleist, *Improbable Veracities*

Legends are thus eminently unstable: often *written*, when they were meant to be spoken aloud; *historical*, because, despite their claims to the timelessness of the fairy tale or myth and the abiding morals therein imparted, they are fundamentally anecdotal. One sole constant is rigorously maintained: the legend's narrative character and its joint capacity to open up a space of *poetic* thought. Once supported by history, this narrative and poetic space breaks free from it, whether in blissful ignorance of its limits, or in conscious disregard for them.

Yet over the course of the nineteenth century, the status of legend was altered, and somehow cleaved, by the increasing influence of historicist thought and the modern forces of news distribution. Oral and populist, the legend was plainly in opposition to the scholarly writing of history. Still further, it contrasted with the then nascent regime of *information*.

In his short essay *The Storyteller* or *The Narrator*, Walter Benjamin showed how this new form of communication—incarnated by the press in the nineteenth century, and today distributed over myriad electronic media at a constantly accelerating pace – is defined *in contrast* to the forms of *storytelling* that it simultaneously relegates to an "archaic" era. Tales become legendary, not because in the course of aging they naturally sink into the past, but because the information regime, curtailing and even destroying the functions of the storyteller/narrator, thrusts them into a past now reduced to a negated, kitsch image of the present. The Romantic yearning for medieval legends, anecdotes, and décor served as one example of this, which endowed the budding forms of the time (such as the feuilleton and industrial architecture) with the sensibility of the era that invented the word *legend*. Today's "fantasy" genre offers even more clues to this phenomenon. In one legendary melting pot,

fantasy fuses together the Middle Ages and science fiction, past and future dreams, in order to reconsider the invention of the present and often, to inadvertently reproduce its structures.

With information, immediate proximity acquires the authority previously accorded to the distant past, as was made clear by Auguste Delauney de Villemessant, founder of the Figaro, when he asserted, "To my readers, an attic fire in the Latin Quarter is more important than a revolution in Madrid." But immediacy buys its advantage at the price of the verifiability of the information it promulgates, offering instead that lackadaisical form of the truth, validated only by anticipation, which is plausibility. Information, on the other hand, though often "no more exact than the intelligence of earlier centuries," must appear stripped of any trace of the marvelous - because of its suspicious and inviting kinship with the legendary. [4]

IV

"§ 10. French journalism follows from the rule of news broadcast: 1) *true*; 2) *false*. Each category of information requires a specific *broadcast mode*, which I will discuss below."

Heinrich von Kleist, *Treaty on French Journalism*

Chased from the house of information through the door of plausibility, legend nonetheless sneaks back through the window of anecdote. It thus sidles alongside, to the point of confusing itself with, the *rumor* and the *canard*. It rubs elbows, in other

words, with states of information where brute, quantitative circulation and shock value are prized above any restraint or filtering from the point of view of accuracy. As Gérard de Nerval wrote, "Because we cannot write a historical novel, we are forced to serve the sauce on another dish than the fish; that is, the local descriptions, the mood of the period, character analysis, outside of the factually true story." [5]

Driven by the necessity to produce *copy*—that is, a certain consistent quantity of intellectual merchandise, at frequent and no less consistent intervals—the Information Age exposes itself to the risk of circulating *legends* and *rumors*. Those who compile and arrange them (unlike their predecessors), as well as their intended audience, have stopped believing—or *having* to believe—in the real truth of these legends, allowing their imaginations [6] to idle on standby. The *canard* thus insinuates itself into the stream of plausible news items that irrigate the public mind, regulating its rhythms and thickening its flux:

> The canard is a piece of news, sometimes true, always exaggerated, often false. It gives the details of a horrible murder, sometimes illustrated by wood etchings in a naive style; it is a disaster, a phenomenon, an extraordinary adventure. You pay five cents and you get swindled. Happy is he whose simple spirit can conserve the illusion. [7]

In the name of this unique economy of information processing, the accurate or plausible [8] press thus finds its counterpart, similarly precise: a press dedicated to inventing legends, in the sense of both the new and the *instantaneous*. Each story is characterized by the amplification, or even by the pure and simple renunciation, of the real facts, as well as by its adherence to

historical protocols—the newly wrought history commanded by the exigency of immediate proximity—without which it could not even be a candidate for legend. The improbability of narrated facts thus competes with the official validation brought to bear by printing and distribution, that is, by abundant repetition —moreover, in the case of newspapers, endowed with quantifiable value. The Internet has recreated, in other forms and on an exploded scale, this configuration of information: improbability and mass diffusion, far from destroying or canceling each other out, band together. United, they forge the "improbable veracity," to quote Heinrich von Kleist, that defines contemporary news and warps its content into legendary *potential*—a potential, once again, with a forked tongue.

V

> "A newspaper made up a story about a young girl who had written around her pupils: 'Napoléon, Emperor.' Three years later, you could see the child on the boulevard: we saw her."
>
> Gerard de Nerval, *The True History of the Canard*

Legend indeed now evokes two contradictory meanings, like two sides of the same coin. The first is the *rumor* or *tall tale,* which we attribute to passing celebrity or to the vectors of trends. Spread like wildfire to the four corners of the earth, it disappears without leaving a lasting trace. Just as soon as it appears on the scene, it is blown over by a new legend that extinguishes it,

supplants it, and will in turn be canceled out before long. Belief is not required to partake in the extravagance of this pure denial of credibility, this act of bravado for those who invent and/or repeat it. This "news item" is the ammunition that the (supposed) plebeians fire at the (presumed) patricians to wound, kill, or immobilize them. Whether an involuntary parody or the byproduct of a historicist perspective, it is too precise—or too false—to last.

The second meaning, less evident by virtue of always being partially latent, bypasses concerns of probability and improbability for the benefit of fictions and their longevity. What becomes *legend*, in the most vivid and marvelous sense of the word, is thus that portion of the present which remains *worth being told*. It is, in other words, what we managed to translate without abdicating what Baudelaire called "the value and the privileges afforded by circumstance" [9]—i. e. the rare *potency* of the present. Distributed throughout the image that captures and reveals it, this legend becomes accessible for whoever should one day be willing to tap into it.

VI

The herd of objects immobilized for the summer throughout the rooms of Chamarande offers just such a "legendary translation of external life." [10] Divested of its sack of nostalgic tricks [11], the castle's décor here becomes a shrine for the present. And the promises that the past could not keep open up onto the promises it didn't know it held.

In the unforgettable pages that he devoted to Walt Disney, to

emphasize his homage to the "revolt through reverie" incarnated by the modern legends of Mickey, Goofy, the Big Bad Wolf, and the Three Little Pigs, Eisenstein takes a stand. He turns toward legend in its most ancient sense, for this sense too was once new:

> There exists a touching legend from the Middle Ages: *The Juggler of the Saint Mother of God*. Here it is: every pilgrim had brought an offering for the Madonna. But the juggler, he had nothing. He thus spread out a small carpet before the statue and made an offering of his talent. This didn't provide anything for the fat monks and avid priors: they valued lard and candles, pieces of silver and wine. Nonetheless the legend of the juggler was piously conserved, even by them. [12]

Legend spreads this small carpet at the feet of time to offer its jugglery. May its visitors conserve, piously or not, a memory of it, to translate it when their turn comes.

1 See Alain Boureau, "Introduction," in Jacques de Voragine, *La Légende dorée*, Bibliothèque de la Pléiade, Gallimard, Paris, 2004, p. xxiv et xliv-v. Yet Walter Benjamin says the same about the much more recent legends written by Leskov: "Mystical exaltation is not Leskov's forte. Even though he occasionally liked to indulge in the miraculous, even in piousness he prefers to stick with a sturdy nature." See Walter Benjamin, "The Storyteller: Reflections on the Works of Nikolai Leskov," in *Illuminations,* Schocken Books, New York, 1968, III, p. 86.
2 This was the judgment brought to bear by the Capuchin Friars at the end of the eighteenth century on *The Golden Legend.* See Boureau *ibid.*, p. xv.
3 Hermann Gunkel, *The Legends of Genesis* (1910), trans. W.H. Carruth, Chicago, Open Court, pp. 2–5.

4 See Walter Benjamin, *op. cit.*, pp. 88–89.

5 Gérard de Nerval, Les Faux saulniers, in *Œuvres complètes*, Bibliothèque de la Pléiade, Gallimard, Paris, 1984, II, p. 60–61 (author's emphasis).

6 Nerval writes, "Broken in by fifteen years working under the rapid pace of newspapers, I spend more time duly copying and selecting than imagining." (*"Brisé depuis quinze ans au style rapide des journaux, je mets plus de temps à copier intelligemment et à choisir, - qu'à imaginer."*) See *id.*, *Les Faux Saulniers*, in *Œuvres complètes cit.*, p. 61.

7 *Idem*, "Histoire véridique du Canard," *Le Diable à Paris*, octobre 1844, in *Œuvres complètes cit.*, I, p. 854.

8 One thinks here, for example, of the *New York Times* front page motto, "All the news that's fit to print."

9 Charles Baudelaire, "The Painter of Modern Life," in *Baudelaire: Selected Writings on Art and Literature*, trans. P.E. Charvet, Viking, New York, 1972, pp. 395–422.

10 *Ibid.*, p. 698.

11 As Julie Ault wrote, "The dangers of taking pleasure in the past and the benefits of remembering in order to reinvent are not clearly posted. There is a risk of peddling nostalgia, of getting lost and/or paralyzed in emotionally inflected nostalgic territory in which recreation of the past obscures and replaces (or displaces) the present." See Julie Ault, "The Double Edge of History," in Martin Beck, (ed.), *Critical Condition: Selected Texts in Dialogue*, Kokerei Zollverein/ Zeitgenössische Kunst und Kritik, Essen, 2003.

12 Serguëï Eisenstein, *Walt Disney*, Circé, Strasbourg, 1991, p. 15–16.

NOW YOU KNOW LONELY

Karl Holmqvist

New York Dolls - *Lonely Planet Boy* Lyrics

It's hard **Es duro,**
It's so hard **Es tan duro**

And it's a lonely planet joy
Y es una alegría planeta solitario
When the song from from the other boys
**Cuando la canción de los chicos de
la otra**
That's when I'm a lonely planet boy
**Ahí es cuando Soy un chico
solitario planeta**
And I'm tryin', baby for your love
Y estoy buscando, el amor por su bebé

Whoa, whoa, whoa, yeah
Whoa, whoa, whoa, yeah

Oh, you pick me up
Oh, tu eliges me
Your outa' drivin' in your car
Su outta drivin' en su coche
When I tell you where I'm goin'
Cuando te digo que voy goin'
You're always tellin' me it's too far

Uno siempre está tellin mí es a la medida

But how could you be drivin'
Pero, ¿cómo podría usted ser drivin'
Down by my home
Por mi casa
When ya know, I ain't got none
Cuando ya saben, yo no tienes una
And I'm, I'm so all alone
Y estoy, estoy muy solo

Whoa, whoa, whoa, yeah
Whoa, whoa, whoa, yeah

Oh it's a lonely planet joy
Oh es un solo planeta alegría
When the song from your other boys
Cuando la canción de tus otros chicos
That's when I'm a lonely planet boy
**Ahí es cuando Soy un chico
solitario planeta**
And I'm tryin, I'm cryin',
Y estoy buscando, soy cryin',
Baby for your love

Bebe para su amor

Whoa, whoa, whoa, yeah
Whoa, whoa, whoa, yeah

Oh, It's so lonely
Oh, es tan solitario

Whoa, whoa, whoa, yeah
Whoa, whoa, whoa, yeah

Oh can't you hear me callin'?
I'm a thousand miles away
And I don't wanna stay
I'm thinkin words I gotta say

'Cause I wanna be there with you
And I know what to bring
BOYCOTT BURMA
BOYCOTT BURMA
DON'T THEY KNOW ALL TOURISM
IS EXPLOITATION, SEXPLOITATION
BLAXPLOITATION
A POTENTIAL
GIVE AND TAKE
And I'm, I'm so all alone

Whoa, whoa, whoa, yeah
SO TAKE A GOOD LOOK AT MY
FACE—IT'S A WIDE OPEN—SPACE
I'm a thousand miles away

THE ROCKET LAUNCH
THE LAND
THE TUNDRA
Oh it's a lonely planet joy
When the song from your other boys
That's when I'm a lonely planet boy
And I'm tryin, I'm cryin,
Baby for your love

Whoa, whoa, whoa, yeah
Oh, It's so lonely
Whoa, whoa, whoa, yeah
LOVE THINE ENEMY
KILL YOUR DARLINGS
DARLINGS DARLINGS
KILL KILL KILL

I remember, from back then
That you got almost everything
lonely planet thorn tree
lonely planet thailand
lonely planet india
lonely planet guides
lonely planet.com
lonely planet mexico
lonely planet vietnam
lonely planet thorntree
Whoa, whoa, whoa, yeah

Now you know lonely...

THE APPROVED IMAGE:
NOTHING BEFORE 1924;
NOTHING AFTER 1928

Will Holder

> [Script. To be memorised by professional
> actor and recited, with the tone of an
> improvised joke, to the users of a steel
> elevator in a six-floor building,
> between 11a.m. and 6p.m.]

"A man walks into a space: eight tall wooden
doors, painted gloss white, stand at irregular
intervals (in protruding ash-wood frames) along
the entire length of a plastered white wall.
This westward wall is lit by indirect sunlight
entering through a row of steel-framed, single-
glazed sliding windows, standing a meter off
the floor. The high ceiling between the wall
and the windows is supported by horizontal beams
bent downwards at a slight angle, and passing
through the wall in the direction of the light.
The windows end where the corridor is joined
by perpendicular passages. The southern end
has the same dark tone as the fifty meters
of linoleum leading to it.

The man, LASZLO Moholy-Nagy, exits this gloom
at speed, northwards and from the right, turning
the corner into the corridor, pushing up his
glasses and pulling on a beige coat as he walks.
At the furthest end of the corridor, the bespec-
tacled WASSILY Kandinsky, clasps a book in his
hand, and leaves a large room in the opposite
direction at a slow, considered pace. He raises
his head and sees LASZLO coming towards him.
Their strides hide hesitation. And the narrow
corridor means they must brush shoulders.
The two men come to a mutual halt directly
outside the door of the director's office.
WASSILY opens, offering his hand to LASZLO,
who looks down at WASSILY's book, apologetically
showing his palms to reveal the printer's ink.

> 'We need to talk.'

> 'I know.'"

IMAGE CERTIFIÉE :
RIEN D'ANTÉRIEUR À 1924 ;
RIEN DE POSTÉRIEUR À 1928

Will Holder

[Scénario. À mémoriser par un acteur
professionnel, et à réciter entre 11 heures
et 18 heures, sur le ton de la blague
improvisée, aux usagers de l'ascenseur
en acier d'un immeuble de six étages.]

« Un homme entre dans un espace constitué de huit grandes
portes en bois laquées blanc disposées à intervalles
irréguliers en saillie (dans des chambranles de frêne)
tout au long d'un mur en plâtre blanc. Ce mur exposé
ouest est éclairé indirectement par la lumière du soleil
qui traverse une rangée de fenêtres coulissantes situées
à un mètre du sol avec simple vitrage et chambranle
métallique. Entre le mur et les fenêtres, des poutres
horizontales légèrement déformées dans la partie basse
soutiennent le plafond élevé et s'enfoncent dans le
mur dans la direction de la lumière. Les fenêtres
s'arrêtent là où le couloir débouche sur des passages
perpendiculaires. La tonalité sombre de
l'extrémité sud est similaire à celle des cinquante
mètres de lino qui y conduit.

L'homme, LASZLO Moholy-Nagy, sort brusquement de
l'obscurité ; il arrive par la droite et se dirige vers
le nord, tourne en suivant le couloir, et marche en
remontant ses lunettes et en tirant sur son manteau
beige. A l'autre bout du couloir, le binocleux WASSILY
Kandinsky sort d'une grande pièce avec un livre dans
les mains, il avance d'un pas calme et paisible dans
la direction opposée. Il lève la tête, et voit LASZLO
qui se dirige vers lui. Leur démarche assurée masque une
hésitation. Et l'étroitesse du couloir implique que
leurs épaules vont devoir se frôler. Les deux hommes
s'immobilisent en même temps juste devant la porte du
bureau du directeur. WASSILY ouvre la porte, tend sa main
à LASZLO qui baisse les yeux pour voir le livre ; en guise
d'excuse, WASSILY lui montre ses paumes pleines d'encre
d'imprimerie.

'Il faut qu'on parle.'

'En effet.' »

Anecdotes

Shimabuku

Exhibition in a Refrigerator
1990

In 1990 I was living in San Francisco. My roommate was from Kentucky, and just after he moved in, he begged me, "Please don't put fish in the refrigerator. And whatever you do, don't put any octopus in there!"

At the time, I said, "OK," but the more I thought about it the stranger it seemed. "Why can't I put what I like in the refrigerator? It partly belongs to my roommate but it also belongs to me."

One day I bought some smelt at a supermarket in Japan Town. I also bought an octopus leg wrapped in plastic. I put it in the refrigerator while my roommate was away.

Shortly after he came home, he noticed the smelt and octopus in the refrigerator. As soon as he found it, he yelled, "Ugh!" I wondered if he would get mad, but all he did was call a friend on the telephone.

The friend, who lived in the neighborhood, came over immediately, and both of them took turns opening the refrigerator door over and over, saying, "Ugh!" each time. They seemed to be having fun.

This was an exhibition in a refrigerator. From that time on, I have had a special relationship with the octopus.

Disappearance and Appearance of Eyebrow
1991, Europe

One day, I shaved off one of my eyebrows on the London underground. I then traveled through eleven countries in Europe.

Gift
1992, Iwatayama, Kyoto

When I went to Monkey Mountain in Kyoto, I heard that one of the monkeys would occasionally pick up a fragment of glass and gaze at it. That's why I held an exhibition on Monkey Mountain—for the monkeys.

Tijuana
1992

In Tijuana, a border town between Mexico and the States, I saw a group of people climbing over the boundary fence and running beyond it.

I had a conversation with one of those people, a middle-aged man who looked like a rugby player.

He said, "I went to America yesterday, too." "Why don't you go through the proper gate?" I asked him, because I knew there was a legal boundary gate about one kilometer from here. He

said, "This way is more fun for me."
When I asked, "Are you going to America again today?", he said, "I'm not sure." But he went running to America within five minutes.

On the Beach in Zurich
1993

I visited a toy shop along the stone pavement in Zurich.
Looking around the shop for some time, I found a cardboard box in the corner. In it were plastic animals and creatures of different kinds. Soon I found myself playing on the floor of the shop.
First I grasped an octopus to made it crawl on the floor. It looked alive. I then placed a gorilla, a tiger, and a shark next to the octopus, followed by a dolphin, a giraffe, a rhinoceros, and a dinosaur.
I pulled out a donkey from the bottom of the box, and put it in front of the octopus, face to face. Their eyes met, and suddenly they appeared to have been staring at each other for a long time. It all happened on a beach. Gradually, I started to feel the distance grow, taking me further and further, and yet, the events were still unfolding in front of my eyes.

Christmas in the Southern Hemisphere
1994, Shioya, Kobe

One day, I thought that if I became Santa Claus in the warm season, I had to feel like I was in some southern hemisphere

country that had Christmas in the warm season.

It was spring, and I became Santa Claus in the vacant lot near the ocean, through which the train passed.

I was the Santa Claus whom you could glimpse from the train window, but could not look back and gaze at. The glimpse of me was the event that would linger in your mind, because of its momentary impression.

I thought it would be wonderful if someone from Latin America or Australia were on the train, and, catching a glimpse of me as Santa Claus, remembered Christmas at home in the warm season.

I picked up the garbage in the vacant lot. This Santa Claus in the spring held blue bags that were filled with discarded things.

Sometimes, I think about Colombus. He tried to reach India, but he discovered America. What can my "Christmas in the Southern Hemisphere" discover?

The Story of Traveling Café
1996, Kobe, Yokohama, Kaseda, Kagoshima, Kakegawa, Shizuoka

Somewhere, just as someone is wondering, "I feel like having a cup of coffee. Is there some café around here?", he will see a Café coming to him up the road.

It comes like a coconut that drifts to the shore beyond the ocean from some southern island.

It comes along riding the wind.

The Café talks to the people passing in the street.

"Excuse me. Where can I buy a nice tablecloth
around here?"
"Do you think I can buy a coffee cup?"
"Where can I get good coffee beans?"
"Where can I get the best view in town?"

(The Café feels a little heavy, he sometimes trips over flagstones.)

The Café is always waiting at the top of a mountain, on the
beach, or at the street corner for a sweet person whom he has
never seen.
Always waiting, boiling water, humming a song, and looking up
at the floating clouds and the setting sun.

Man Trying to Catch a Bird with his Eyes Covered
1998

Cucumber Journey
2000
London-Ikon Gallery, Birmingham

The train from London to Birmingham takes two hours,
but I made the trip by boat on a canal built in the eighteenth
century, taking two weeks. During this trip, I made pickled
vegetables. The vegetables and cucumbers that I bought fresh in
London were pickled by the time I reached Birmingham.
When I conceived of this project, I didn't know how to make
pickles. By the end of my trip, I had learned something about it
and my pickled tomatoes were quite good.

While traveling from London to Birmingham, I got recipes for pickles from other people, and I watched the sheep, water birds, and leaves floating in the water. And I watched the cucumbers slowly turning into pickles.

There was an English couple, Jeff and Jean, who were traveling with me and who taught me about the operation of the boat. I learned quite a bit about England while talking to them almost every day. Jeff and Jean began by saying, "Why is making pickles while traveling on a boat art?" But they ended up saying, "Maybe it is art. Why not calling it art?"

Jeff and Jean encouraged me to eat English cooking every day, making things like sausages and roast beef morning, noon, and night. Gobbling down this food, I got fatter than I had ever been before.

A boat trip and pickles: a slow trip and slow food. There are places to which you can only travel slowly, and there are things that can only be made slowly.

Arriving in Birmingham, I gave the pickles to friends in Birmingham to eat. The pickles will begin a new journey inside their bodies.

Then, I Decided to Give a Tour of Tokyo to the Octopus from Akashi
2000

It was my own Apollo Project. Catch an octopus alive, and take a living octopus to Tokyo. Bring it back, still alive, and return it to the sea. Would the octopus be pleased at receiving the gift of a trip to Tokyo? Or would it be annoyed?

Most people act as if they are glad to receive a present, but are

they really?

I never know.

I don't know if the octopus I took to Tokyo was happy to go or not.

It is certain that it escaped the fate of being caught in the fisher-man's octopus pot, sold to the fish market, and eaten.

Also, it was probably the first octopus in history to go to Tsukiji, the big fish market in Tokyo, and come back alive. The octopus returned to the ocean at Akashi in good health.

What does the octopus remember about this event? Is it talking to its fellow octopi at the bottom of the ocean about its trip to Tokyo? Or has it gotten inside an octopus trap with the idea that it might be able to go to Tokyo again?

In any case, I am not going to stop giving gifts.

Passing Through the Rubber Band
2000

Previously published in English in Purple 12, Summer 2002 and reprinted with the authorization of the author and publisher.

Anecdotes

Shimabuku

Exposition dans un réfrigérateur
1990

En 1990, j'habitais à San Francisco. Mon compagnon de chambre était originaire du Kentucky, et juste après avoir emménagé, il m'a supplié : « S'il te plaît, ne mets pas de poisson dans le frigo. Et, quoique tu fasses, ne mets pas de pieuvre là-dedans ! »

Au début j'ai dit « d'accord », mais plus j'y pensais, plus cela me semblait étrange. « Pourquoi ne pourrais-je pas mettre ce que je veux dans le frigo ? Il m'appartient autant qu'à mon colocataire ! »

Un jour, j'ai acheté de l'éperlan dans un supermarché de Japan Town. J'ai acheté une tentacule de pieuvre aussi, enveloppée dans du plastique. J'ai tout posé dans le frigo en l'absence de mon colocataire.

Peu après qu'il soit arrivé à la maison, il a trouvé l'éperlan et la pieuvre dans le frigo. Dès qu'il l'a vue, il a crié « Ugh ! ». Je me suis dit, pourvu qu'il ne s'énerve pas, mais tout ce qu'il a fait, c'était de téléphoner à un ami.

L'ami qui habitait dans le quartier est venu immédiatement, et ils ont ouvert la porte du frigo à tour de rôle, encore et encore, s'exclamant « Ugh ! » à chaque fois. Ils avaient l'air de s'amuser.

C'était une exposition dans un réfrigérateur. Depuis ce jour, j'ai un rapport aux pieuvres particulier.

Disparition et apparition d'un sourcil
1991, Europe

Un jour, je me suis rasé un sourcil dans le métro londonien. Puis j'ai voyagé dans onze pays d'Europe.

Le cadeau
1992, Iwatayama, Kyoto

Alors que j'allais à la Montagne aux Singes à Kyoto, j'ai appris que parfois les singes ramassent un fragment de verre et le contemplent. C'est pour cette raison que j'ai fait une exposition sur la Montagne aux Singes - pour les singes.

Tijuana
1992

A Tijuana au Mexique, une ville frontière entre le Mexique et les Etats-Unis, j'ai vu un groupe de gens escalader la barrière frontalière et partir en courant.

J'ai discuté avec l'une de ces personnes, un homme d'un certain âge qui ressemblait à un joueur de rugby.

Il dit : « Hier aussi je suis allé aux Etats-Unis ». Comme je savais que le poste frontalier légal n'était qu'à un kilomètre de là, je lui demandai : « Pourquoi tu ne passes pas par le chemin

normal ? » Il a dit : « C'est plus amusant comme ça pour moi ». Quand je lui ai demandé : « Vas-tu retourner en Amérique aujourd'hui ? », il a répondu : « Je ne suis pas sûr ». Mais cinq minutes plus tard, il courait vers les Etats-Unis.

Sur la plage de Zurich
1993

Je suis entré dans un magasin de jouets le long des trottoirs pavés de Zurich.

Après avoir traîné dans le magasin pendant un moment, j'ai trouvé une boîte en carton dans un coin. Dans cette boîte il y avait des animaux en plastique et des créatures de toutes sortes. En peu de temps, je me suis retrouvé à jouer sur le sol du magasin.

D'abord, j'ai attrappé une pieuvre que j'ai fait ramper au sol. Elle paraissait vivante. A côté de la pieuvre, j'ai placé un gorille, un tigre, un requin, et puis un dauphin, une girafe, un rhinocéros, et un dinosaure.

Un âne au fond du carton me regardait, alors je l'ai posé face à la pieuvre. Leurs yeux se sont croisés, ils avaient l'air de se regarder depuis très longtemps.

On aurait dit que tout s'était passé à la plage. J'avais l'impression de regarder à distance tout ce qui se passe sur une plage.

Noël dans l'hémisphère sud
1994, Shioya, Kobe

Un jour, j'ai pensé que si je devenais le Père Noël en saison

chaude, j'aurais l'impression d'être dans un pays de l'hémisphère Sud où Noël se fête en saison chaude.

C'était le printemps, et je suis devenu le Père Noël près de l'océan, sur un terrain vague traversé par la voie ferrée.

J'étais le Santa Claus que vous pouviez apercevoir par la fenêtre du train, mais vous ne pouviez pas vous retourner pour le regarder encore. C'est cette impression momentanée qui créait l'événement et sa rémanence dans l'esprit de chacun.

Je pensais que ce serait magnifique qu'un sud-américain ou un australien soit dans ce train, et qu'il se rappelle d'un Noël en saison chaude après m'avoir aperçu en Santa Claus.

J'ai ramassé les déchets sur le terrain vague ; ce Santa Claus printanier portait deux sacs bleus remplis d'objets de rebut.

Parfois, je pense à Christophe Colomb. Il essayait d'atteindre l'Inde, et il a découvert l'Amérique. Jusqu'où mon « Noël dans l'hémisphère Sud » pourrait-il aller ?

L'histoire du Café voyageur
1996, Kobe, Yokohama, Kaseda, Kagoshima, Kakegawa, Shizuoka

Quelquepart, alors que quelqu'un se demande : « J'aimerais bien boire une tasse de café. Y a-t-il un café par ici ? », il verra un Café qui s'approche sur la route.

Il arrive comme une noix de coco qui dérive vers la plage par-delà l'océan, en provenance d'une île du Sud.

Il arrive en chevauchant le vent.

Le Café parle aux gens qu'il croise dans la rue.

> « Excusez-moi, où est-ce que je pourrais acheter une belle nappe par ici ? »

« Vous pensez que je pourrais acheter une tasse à café ? »

« Où puis-je trouver de bons grains de café ? »

« Quel est l'endroit avec la meilleure vue en ville ? »

(Le Café se sent un peu lourd, parfois il trébuche sur le pavement)
Le Café attend toujours au sommet d'une montagne, sur la
plage, ou à un coin de rue, la venue d'une personne gentille et
qu'il n'a encore jamais vue.
Il attend en faisant bouillir de l'eau, en fredonnant une
chanson, en regardant les nuages flotter dans le ciel et le soleil
qui se lève.

Un homme essayant d'attraper un oiseau, les yeux bandés
1998

Voyage de Concombre
2000, London-Ikon Gallery, Birmingham

Le train de Londres à Birmingham ne met que deux heures,
mais j'ai fait ce voyage en deux semaines par bateau, au long
d'un canal construit au XVIIIe siècle. Pendant ce voyage, j'ai fait
mariner des légumes ; les légumes et les concombres frais que
j'ai achetés à Londres avaient mariné le temps que j'arrive à
Birmingham.
Lorsque j'ai conçu ce projet, je ne savais pas comment faire des
légumes au vinaigre, mais à la fin du voyage j'en savais quelque
chose et mes tomates au vinaigre n'étaient pas mauvaises.
Pendant mon voyage de Londres à Birmingham, d'autres gens

m'ont donné des recettes, et j'ai observé les moutons et les oiseaux aquatiques et les feuilles qui flottaient à la surface de l'eau. Et j'ai regardé les concombres se transformer doucement en cornichons.

Il y avait un couple d'anglais, Jeff et Jean, qui voyageait avec moi et qui m'a appris comment manœuvrer le bateau. J'ai appris pas mal de choses sur l'Angleterre en leur parlant presque tous les jours. Jeff et Jean ont commencé par dire : « Pourquoi est-ce que le fait de fabriquer des cornichons en voyageant sur un bateau serait de l'art ? » Mais ils ont fini par dire : « Peut-être que c'est de l'art. Pourquoi ne pas appeller ça de l'art ? »

Jeff et Jean m'ont encouragé à manger anglais, ils faisaient des choses comme des saucisses et du rosbif matin, midi, et soir. A engoutir toute cette nourriture, je suis devenu plus gros que jamais.

Un voyage en bateau et des cornichons : un voyage lent et de la nourriture lente. Il y a des endroits auxquels on ne peut parvenir que lentement, et il y a des choses qui ne peuvent être fabriquées que lentement.

En arrivant à Birmingham, j'ai donné les cornichons à manger à des amis. Les cornichons ont commencé un nouveau voyage dans leur corps.

Et puis j'ai décidé de faire une visite guidée de Tokyo à la pieuvre d'Akashi
2000

C'était mon propre projet Apollo. J'ai pris une pieuvre vivante, que j'avais capturée moi-même, et je l'ai amenée à Tokyo. Puis je l'ai ramenée, toujours vivante, et l'ai remise à la mer. Est-ce

que cela fera plaisir à la pieuvre, de recevoir en cadeau une visite guidée de Tokyo ? Ou est-ce que cela l'ennuiera ?

La plupart des gens ont l'air content quand ils reçoivent un cadeau, mais est-ce que cela leur plaît vraiment ?

Je ne sais jamais.

Je ne sais pas si la pieuvre a apprecié sa visite de Tokyo ou pas.

Il est certain qu'elle a échappé au destin d'être capturée par un pêcheur, vendue au marché au poisson, et puis mangée.

C'était probablement la première pieuvre dans l'Histoire qui soit allée à Tsukiji, le grand marché au poisson de Tokyo, et qui en soit revenue vivante. La pieuvre est retournée à l'océan d'Akashi en bonne santé.

Qu'est-ce que la pieuvre retient de cet événement ? Est-ce qu'elle en parle aux autres pieuvres au fond de l'océan, de ce voyage à Tokyo ? Ou est-ce qu'elle s'est rendue dans un piège à pieuvres dans l'espoir de retourner à Tokyo ?

En tous les cas, je n'arrêterai pas de faire des cadeaux.

Passer à travers un élastique
2000

Ce texte publié pour la première fois dans *Anecdote*, Claire de Ribeaupierre (éd.), JRP|Ringier, Zurich, 2007, paraît ici avec l'aimable autorisation de l'auteur et de l'éditeur.

Not a Solitary Sign or Inscription to Even Suggest an Ending

Tris Vonna-Michell

I made myself comfortable on my bed, and with the support of a memory-foam cushion, I propped myself against the wall and continued from where I left off, exactly between page two and three. Upon completion of the prologue, I searched my cables and external harddrive. This newly acquired device, suitably named a Passport Hard Drive, is probably the second most important entity that I intend to take with me. Backup. Not often done, but now, at such intervals in my transitory life, a backup session is definitely worthwhile. Such sessions usually continue throughout the night, generating a relentlessly soothing muddle of noise—data transferal, my obedient accomplice. I lost concentration. What's left to do? Select documents and digital materials required for the journey. Create a concise unit of potentially useful materials and store accordingly. Hidden away. Pack my two black bags: clothes, valuables, less-valuables, sentimentals, essentials, readings, reflectings, currencies, and appliances, grooming products, and flight supplements. Send a collection of embarrassingly overdue emails. Email the prospective landlady to confirm the room. Write down all the addresses and numbers needed for customs. Jot them down in the carbon-copy notebook: blue print as

memory, loose sheets for instant readability and usage during the interrogation procedures. Files transferring, yet backup confusion prevails—vexation—why does this have to happen now? Crashing and relocating ... Fast approaching 2 a.m. Many files will have to be left here, at home, but that's fine—many other vital documents have supposedly been transferred. In fact, furthermore, if they were lost or corrupted, this loss would make very little difference to any of my future plans and constructions.

Sleep, within a mirrored bedroom enclosed, upon a leather fold-out sofa. I'm wide awake. Thunder and flashing lightning to my right. Looking out from my bed, I watch the speedy currents of rain water perform their way across the large window pane. The noise is magnificent. A struggling water boiler nearby, churning heavily. I can't sleep. I stare at the ceiling, turn to the right, stare out over the River Thames. I lean forward and peer through a glass panel at the base of the mezzanine floor, a void created by the absent space between a glass of stagnating water and a despondent alarm clock. I stare out at St. Paul's Cathedral. I wait, and I enter another void, furthered by background boiler thuds and mesmerising water patterns. Everywhere I turn, my eyes catch moments of intrigue, embellished by the omnipresent diatribes of outdoor nature and indoor machinery. My interior non-place, so reminiscent of the transitory outdoor non-places that encompass my life. This is no lullaby. I lower my head into the memory-foam cushion, and shut my eyes. The weight of my head gradually paved its way into the synthetic cushion: a memory foam, they claimed. I conceded; no matter how deep the cushion's indent will be, regardless of how deflated the feelings which moulded that indent, the feeling of excitement and anticipation is of equal

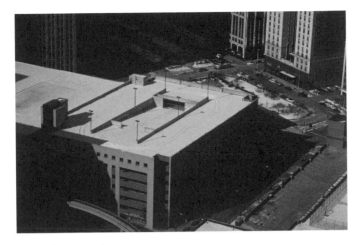

weight. Or just a fraction higher—otherwise I would have been asleep several hours ago.

I'm now downstairs. The apartment is cold, and I'm in the kitchen—a quick glance at the green electronic time display: it's time to finish off my packing. But, wait: suddenly I realize, without a single alarm or call, and I'm already up and on schedule. I proceeded to hum as my bags began to fill. I continually double-checked the lay-out and cleanliness of the apartment; racing in circles and up and down, in search of nothing other than an affirmation of my extra-cautionary neurosis. I began my attempt at leaving, but even this procedure of departing was a prolonged one. First, my large bag was placed outside, propping the door open. Then, the hand luggage, carefully placed on top. I returned to survey the layout, this time just for an instant glimpse to create an image of completion in order to comfort me and dissuade any potential worries during the journey. With one leg in and the other leaning out, I dove into my bag to

locate that singular all-important document: my passport. The trailing leg edging its way to the elevator, the door shuts. Locked. The elevator button pressed. Awaiting. The smell of slightly perfumed tires occupied the modestly sized elevator. Silver, black rubber, scent, ground floor—exit—Bing.

A five-minute walk from the apartment to the station, on Blackfrairs Road. The drizzle was diagonally paving the streets. Squinting to make out the vague blue-red-white underground sign at the corner of the quiet road, I kept wondering how my perception of the station's distance kept escaping me. Cars occasionally passed by, but the pavements were mine and the underground absolutely desolate. I lugged my bags down the slippery steps and passed through the gates with the aid of the underground attendant. I was relieved to see him, since his presence enabled a swift pass-through with my temporarily large body mass. From steps to escalators to long echoing passageways, I arrived at the platform. Hesitantly, I approached the electronic-orange flickering announcement-sign. I had missed he first Jubilee line Westbound train but luckily I had arrived with in time for the next train with two minutes to spare. Every eleven minutes, a train would arrive at Southwark station; with such a tight schedule, those eleven minutes would have become an overbearing denomination. A young woman was wandering the platform, head down, and she strolled by, passing me twice. The nearly empty train arrived on time and took me to Baker Street. I left the train and foolishly hurried in the direction of the nearest train line, my aimless pursuit only hampered by default: the usual underground line closures. Yet the poor signage at Baker Street station only worsened the matter. I lapped through the empty station twice, circuiting the same orange- and-brown tile formations. I heaved my large black

roller-bag up and down the stairs, incited by my own lack of orientation, until I realized that the line I was chasing was not only closed but also the incorrect one. I stopped. Silence. Pause. Looked up and around: unknowingly I found myself on the Circle Line.

I'm at an inter-section. To my left, I see a station of cargo trucks reeved against an invisible cautionary line. A landmark: between this land and the other. Between this state and the other. The sunlight is so bright, reflecting of the large amass of transit-cuboids. I can't work out whether they are waiting for me or for a signal from above—joisted upon a warped metal stump. It has the usual flickering-lights-syndrome attributes, however the codex means nothing to me; I'm still waiting and watching ... but for what exactly? A large amalgamation of trucks positioned in a seemingly chronological manner, all disturbingly facing a singular cross-section, which unfortunately is exactly where I'm positioned—precisely on a gritted slab of concrete; an island elevated off the tarmac tracks. The sun is too strong, I'm lost ... but either way, I am still sedentary. I decide to walk off the signaling platform. I place one foot on the tarmac and look up: no movement. Three seconds pass and I've made progress, I'm advancing to the other end, that other place, defined simply by that slab.

3.4 seconds into my cross-over, the birds starts to flutter out of empty, holed buildings. The wheels are moving; the sun is glaring into my eyes. I have approximately five seconds of tarmac to conquer before reaching that other signaling platform, that beloved slab of concrete with speckled grit. The trucks have lost their order; they are narrowing their way toward one singular export sign while hurling up a haze of white noise: I'm blind,

I can't see anything. Fuck, the trucks are traveling through me—left and right—straight through me, all vying to reach that other destination. Behind me is just a concrete slab, in front of the identical construct, yet in the meantime, in this present tense, I'm totally stranded, immobilized and standing firmly on an iced tarmac mosaic. I glanced back towards my tracks and acknowledge only footsteps. I look up and see nothing. Total whirlwind of dirtied snow illuminated every half second by the flashing truck lights. I'm invisible, they can't see me, unbelievable. I'm standing between two persistent flurries, aligned by a fragile set of tire-markings. The traces are there only for me to recognise and withstand, in order to have faith in. No deviation possible—all are racing towards that singular post which displays the export. The other place. I hopelessly stare at these expansive tracks, these markings of machinery—any other observation or movement would be fatal. It must be a minute now, perhaps even two. Three then four more pass by, and yes: I'm still between these two passages; there seems to be an endless open-signal. At last, an inscription is made clear: the tracks have burgeoned into silver-stricken trails, which gradually destroy my beautiful tarmac mosaic. I'm on standby; I dare not rotate my body in any other direction. I hope that one of the many signaling posts that make up this myriad of inter-connectivity and ongoing motion will announce an ending. Twelve minutes have probably passed. Perhaps now I will take one forward step. Besides, there is still nothing, not a solitary sign or inscription to even suggest an ending.

Pas le moindre signe ou inscription suggérant ne serait-ce qu'une fin

Tris Vonna-Michell

Je me suis confortablement installé sur mon lit, calé contre le mur avec un coussin à mémoire de forme en mousse, et je reprends là où je m'étais arrêté, exactement entre les pages 2 et 3. Le prologue terminé, j'examine les câbles et le disque dur externe. Ce Disque Dur Portable récemment acquis porte bien son nom. C'est sans doute le deuxième truc le plus important que je vais emmener avec moi. Sauvegarde. J'en fais peu, mais maintenant, avec la vie temporaire que je mène, c'est devenu nécessaire. Les sauvegardes se prolongent généralement toute la nuit, générant un fouillis sonore irrésistiblement apaisant – transfert de données : mon docile complice. La concentration diminue. Qu'est-ce qui reste à faire ? Sélectionner les documents numériques pour le voyage. Faire un petit tas de choses potentiellement utiles et les entreposer en conséquence. A l'écart. Remplir les deux sacs noirs de : vêtements, objets de grande et moindre valeur, objets sentimentaux, essentiels, lectures, réflexions, devises, appareils, produits de beauté, plus tout ce dont j'ai besoin pour le vol. Répondre avec embarras à des emails en retard. Confirmer la chambre par mail à ma future logeuse. Noter toutes les adresses et numéros utiles à la douane. Les recopier dans le carnet de carbone – le bleu pour

aide-mémoire, et les feuilles volantes pour une lisibilité et une utilisation immédiates en cas d'interrogatoire. Transfert de dossiers. La confusion dans la sauvegarde persiste. C'est contrariant – pourquoi faut-il que ça arrive maintenant ? Plantage, délocalisation ... Bientôt deux heures du matin. Beaucoup de dossiers vont rester ici, à la maison, mais tout va bien, pas mal de documents capitaux semblent être déjà transférés. Qu'ils soient perdus ou endommagés n'affectera pas vraiment mes constructions et mes projets futurs.

Dormir, dans une chambre couverte de miroirs sur un canapé en cuir non déplié. Impossible. Eclairs et tonnerre à droite. J'observe depuis le lit les chemins des filets d'eau de pluie rapides le long des grandes vitres. Le bruit est magnifique. Juste à côté, une bouilloire s'agite. Je n'arrive pas à dormir. Je fixe le plafond, me tourne vers la droite, baisse les yeux vers la Tamise. Je me penche en avant et regarde à travers une plaque de verre

fixée dans le sol de la mezzanine ; l'absence d'espace entre un verre d'eau stagnante et un réveil déprimé crée un vide. Mes yeux tombent sur la cathédrale Saint-Paul. Je fais une pause, puis entre dans un autre vide, suivi par les bruits sourds de la bouilloire et les motifs hypnotiques de l'eau. Où qu'il aille, mon regard surprend des moments d'intrigue que les diatribes omniprésentes de la nature à l'extérieur et de la machinerie à l'intérieur embellissent. Mon non-lieu intérieur évoque tellement les non-lieux transitoires extérieurs qui traversent ma vie. Tout ceci n'a rien d'une contine. J'enfouis ma tête dans le coussin à mémoire de forme et ferme les yeux. Le poids de ma tête laisse progressivement son empreinte dans le coussin synthétique, dans la mousse de mémoire, comme on dit. Je dois avouer que le sentiment d'excitation et d'anticipation est tout aussi pesant que la profondeur de l'empreinte laissée dans le coussin, si dégonflés soient les sentiments qui moulent cette empreinte. Ou à peine plus ... sinon je dormirais déjà depuis longtemps.

Je suis en bas maintenant. L'appartement est froid. Dans la cuisine – je jette un rapide coup d'œil à l'affichage électronique vert de l'heure : il est temps de boucler les valises. Je réalise soudain que je suis déjà debout, et à l'heure, sans le moindre réveil ni appel. Je remplis les valises en chantonnant. Je revérifie sans cesse la disposition et la propreté de l'appartement, de haut en bas et en tournant sur moi-même, ne cherchant rien d'autre qu'une confirmation de ma névrose sur-exemplaire. J'amorce une tentative de départ, mais ça se prolonge. Dehors le gros sac maintient la porte ouverte. Le bagage à main est minutieusement posé dessus. Je vérifie à nouveau l'agencemen – juste un instantané cette fois, histoire de partir avec l'image mentale de quelque chose d'achevé ce qui me réconforte et me permet

de couper court à toute forme d'inquiétude pendant le voyage. Un pied à l'intérieur, l'autre à l'extérieur, je m'engouffre dans mon sac pour localiser ce document capital et singulier qu'est le passeport. Je traîne la patte jusqu'à l'ascenseur, les portes se ferment. C'est fermé. J'appuie sur le bouton. J'attends. Une odeur de pneu légèrement parfumée imprègne cet ascenseur de taille moyenne. Argent, caoutchouc noir, odeur, rez-de-chaussée – sortie – Bing.

La station Blackfriars Road est à cinq minutes à pieds. La bruine occupe la rue en diagonale. Je plisse les yeux, distingue le vague signe bleu-rouge-blanc du métro au coin de cette rue calme, et me demande sans cesse pourquoi la perception que j'ai de la distance de la station m'échappe. Quelques voitures passent, mais les trottoirs sont à moi et le métro est totalement désert. Je traîne mes sacs, les fais glisser dans les escaliers, et le gardien me fait passer. Je suis soulagé de le voir, grâce à lui je peux passer

vite-fait avec toute la masse temporaire que je transporte. Après les marches, les escaliers roulants et les longs couloirs qui résonnent, je me retrouve sur le quai. Je m'approche avec hésitation du panneau d'annonce électronique orange qui clognote. Le premier train de la Jubilee line vers l'ouest est déjà passé, j'ai deux minutes à perdre avant le prochain. Toutes les onze minutes, un train passe dans la gare de Southwark mais avec un programme aussi serré que le mien, ça peut devenir préoccupant. Une jeune femme erre tête baissée sur le quai et passe près de moi nonchalamment à deux reprises. Le train arrive à l'heure presque vide, et m'amène à Baker Street. Je descends et me précipite bêtement vers la ligne la plus proche ... recherche sans but qui débouche sur rien d'autre que les lignes de métro habituelles fermées. La mauvaise signalisation dans la station Baker Street n'arrange rien. Je me tape deux fois la station vide en suivant les écriteaux orange et brun. Je monte et descends les escaliers en portant ma grosse valise noire à roulettes guidé par mon absence de sens de l'orientation, jusqu'à ce que je réalise que la ligne que je cherche est non seulement fermée, mais que c'est aussi la mauvaise. Arrêt. Silence. Pause. Je regarde en l'air et autour : sans le savoir, je suis sur la Circle Line.

Un croisement. A gauche, une gare de transport de frêt avec des camions alignés derrière une ligne de démarcation invisible. Une borne sépare les deux terres. Il y a cet état, puis un autre. La lumière du soleil est si forte que le vaste amas cuboïde en transit devient complètement réfléchissant. Je n'arrive pas à savoir s'ils m'attendent, moi, ou un signal venu d'en haut — depuis une estrade en métal voilée. Ce signal possède les attributs emblématiques du syndrome des lumières vacillantes,

mais son codex ne me dit rien ; j'attends toujours et regarde ...
mais quoi au juste ? Bizarrement un vaste amalgame de camions
apparemment garés chronologiquement, font tous face au
croisement, cet endroit où, malheureusement, je me trouve –
une plaque de béton pleine de graviers, un îlot surélevé par
rapport aux pistes goudronnées, pour être précis. Le soleil est
trop fort, je suis perdu ... quoique toujours sédentaire. Il faut
que je quitte la plate-forme de signalisation, je pose un pied
sur le goudron et regarde en l'air. Aucun mouvement. Trois
secondes passent, j'avance vers l'autre bout, un endroit délimité
simplement par une plaque.

Trois-quatre secondes sur le croisement, et les oiseaux commen-
cent à sortir par les trous des bâtiments vides. Les roues
bougent, le soleil m'éblouit. Restent cinq secondes de goudron
environ jusqu'à l'autre-plate forme de signalisation, cette chère
plaque de béton parsemée de graviers. Les camions ne sont plus
dans l'ordre ; ils convergent vers l'unique panneau exportation
dans un brouillard de bruit blanc : je suis aveuglé, je ne vois plus
rien. Putain, les camions se dirigent vers moi – à droite et à
gauche – pile vers moi, rivalisant entre eux pour atteindre
cet autre point. Derrière moi, une seule plaque de béton, devant
la même construction ; mais pour l'instant, je suis totalement
en rade dans ce présent, immobilisé et accroché ferme à
une mosaïque de goudron gelé. Je cherche mes traces mais
ne distingue que des pas. Je lève la tête, rien. Je suis dans une
véritable tornade de neige sale illuminée toutes les demi-
secondes par les clignotants des camions. Je suis invisible, ils ne
peuvent pas me voir, c'est incroyable. Je suis entre deux rafales
persistantes, dans l'alignement d'une fragile série de pneus
de marques. Les traces sont là uniquement pour que je les

reconnaisse et pour me soutenir, il faut que j'ai foi en elles. Aucune déviation possible – elles convergent toutes vers ce poteau qui annonce l'export. L'autre endroit. Je fixe éperdument ces traces élargies, ces marques de machinerie – toute autre observation ou mouvement serait fatal. Ça doit faire une minute maintenant, ou peut-être deux … Trois ou quatre minutes passent, et oui : je suis encore entre ces deux passages ; on dirait un signal ouvert infini. Une inscription finit par se détacher clairement : les traces sont devenues des chemins plaqués argent, détruisant progressivement ma belle mosaïque de goudron. Je me tiens prêt, sans oser orienter mon corps dans une direction plus qu'une autre. J'espère que parmi tous les poteaux de signalisation qui forment cette myriade d'inter-connectivité et de mouvement perpétuel, l'un d'entre eux va annoncer une fin. Ça doit faire douze minutes. Je vais peut-être faire un pas en avant maintenant. Mais toujours rien, pas même un signe isolé ou une inscription suggérant ne serait-ce qu'une fin.

Legendarium

Raimundas Malasauskas

When Michael Jackson filmed a new version of the *Thriller* video we saw two thousand corpses coming back from the grave, instead of two hundred that appeared in the original video. While back in the 80s *Thriller* predicted AIDS crisis, the new video confirmed predictions made back then. Apparently, the number of acts of re-emergence confirms what it had predicted (or had put under a spell of prophecy): some time ago will grow. "You are a product of your own predictions."

2006 was the first year Super Mario appeared as a gigantic inflatable doll at the Macy's Thanksgiving Day Parade. Because New York City streets were too narrow for the procession, Super Mario could hardly move down Madison Avenue. Other dolls, including the Universal Remonster from *Aqua Teen Hunger Force,* didn't provide much of a help because Super Mario was sick, and no one wanted to be friends with him. The air inside Mario was empty, his colors were bright, and his future was pixelated. He ended up in a condensed-reality park on the outskirts of Paris. The park was populated with creatures, kids of people, Frankensteins, and zombies whose DNA was extracted from margins of other texts. The air of Super Mario was released there.

Looking for B-plots and C-spots, scanning backgrounds of film scenes and surfaces of celluloid, dust of beats, flip sides of everything including dust (and dust of vinyl records), looking for unclassified acts of emergence, obscure transmissions, extinct specimens and specimens with no species, operational codes of irreproducible zombies, impossibility of action, attraction, extracting the DNA of the inextractable and unleashing it on a new demand of irreproducible.

Imagine you are the last creature on Earth: your love for void is bound to its destiny, your stories will never be told again (even by someone else), and your voice is zero. "You are the last creature on Earth," reminds a disclaimer. But suddenly your eye dips into a mosquito bursting with blood on a white wall of the room, the room you've just entered. Whose blood is it? Where is it from? What kind of information does it contain? Any message from generations that lived before the end of humanity? A retro-virus to be reactivated? Would it prolong the end of the world or would it invert it? Would it inadvertently make you immortal, you who just a minute ago were the last creature on Earth?

We are immortal. "We are the movies," adds Terence McKenna. You don't have to feel like living in movies anymore.

New Years' Eve Party Every Night! is a restaurant in Moscow, and it delivers a full blown New Years Eve party every night. You can meet Santa Claus, drink *Sovetskoje Shampanskoe,* and exchange kisses garnished with tears at midnight. A great invention to repeat the break over and over again

as if the looping lessons of *The Groundhog Day* movie have been memorized and then immediately forgotten (just in order to be repeated it again).

A aron Timlin walked from Detroit to New York in forty-eight days. People from the Michigan art scene claim that Aaron is endowed with a very special feature: as soon as he thinks of something big, he is compelled to make it happen. So, if the idea is grand enough, there's no way to escape it. This is what happened with the thought of walking from Detroit to New York—a mental impulse immediately turned into a forty-eight-day walk along the highway that was presented as an art project. A different type of phenomenon lies at the core of narcolepsy. Any kind of impulse or excitement (mental, emotional, physical) is avoided by the narcoleptic person because any excitement makes him or her fall asleep right away. One has to stay sleepy in order not to fall asleep.

" Before George, zombies in movies were voodoo," said Max Brooks, author of *The Zombie Survival Guide*. He redefined the zombie as "a flesh eater created from science, not magic." He took the zombie from fringe horror to apocalyptic horror. "Suddenly they could be anywhere." "I always thought of the zombies as being about revolution, one generation consuming the next," added Mr. George Romero. "Yet the methods of producing zombies are not really evolving since George," commented Max Brooks. "The science of creating zombies needs its own revolution, perhaps right now."

T he newspaper of a village was founded when one of the residents of the village came back from a town wearing

1980s t-shirt with a newspaper-like print on it. No one knew what town it was, but news was discovered.

G race Kelly's daughter is getting married; both are princesses now. The grand-daughter of Charles Foster Kane has been sent to jail for being kidnapped. The coffin and body of Charlie Chaplin have been recovered, not far from where they were stolen. The little clay finger of the Chinese soldier in the private collection in Mexico needs fixing; a famous forger of Mexican pre-Colombian sculpture is sent from prison for an assignment at the villa of the wealthy collector. Chinese finger is back in one day.

I n a hotel room with a TV monitor plugged into a channel presenting a selected variety of illicit acts in real time: cock fight; sex with pregnant adolescent; sex with the same pregnant adolescent one month later; victims of domestic hybridiza-tion,cats with heads of dogs; sex with the same pregnant teenage many months later; someone in someone else's socks; children working abroad; the same children in the same factory years later; the same children grown up and back home with towels wrapped around their head, a scene in the villa of L'Oréal's chef in Mexico, in which the owner has gone for several months, and the families of maids and servants are having their best party ever in the villa; a pattern of wet footsteps on the carpet leads from the pool to the salon; cut.

S eries of experiments on silk-worms were conducted in the 1960s: selected larvae were given cocaine and LSD to investigate productive potentialities of drugs. Their bodies would move in dark never-noticed-before ripples, but according

to scientists drugs didn't affect silk-worms' productivity. Nonetheless, the price of the fabric soared up. When a pattern of a silk tie made someone lose his mind in a split second (optical effect had a magnitude of electro-shock) several people remembered the experiment of the 1960s.

There is also a collection of last images: nothing but what you saw one nanosecond before you died. Remember?

What is *The Society of Secret Diseases* about? First, about exclusivity: none of the diseases invented can be transmitted to more than two people. The DNA of a new virus prevents itself from being reproduced, which means it can only be shared by two people. However, one can ask for a disease designed solely for one person. "Another surprise" is a name that refers to a disease created by the master scientist alone without consulting a patron on its idea. Sometimes it works, sometimes it works or better becomes a source of a reinterpretation to be made by another scientist. Irreproducibility is key in this society.

In 1999, *Maison Martin Margiela* replicated a substance from a bottle of perfume found in a flea market of Mexico City, aiming at creating the first perfume of the house. However, the idea didn't live up to expectations: first, the replica immediately suppressed curiosity; second, it was inexpensive and third, it smelled like pain. They wanted to call it *1999*, but kept it unnamed while time was moving.

"Who will you be in the next 24 hours?" Patek Philippe has added a more specifically female-focused marketing

message with a shorter time horizon. A smartly dressed woman, speaking conspiratorially into a telephone, appears in print ads for the company's Twenty-4 model. "Who will you be in the next twenty-four hours?" the ads ask. "I want to be your saliva," she says. "I still want to be inside you."

A soup that speaks: they bring it on a platter in silverware, leave it for five minutes to cool down, take off the lid, and wait for another five minutes: bubbles come out full of speech. They speak more than five words per minute, usually on the subjects of future and water.

Who will you become in the next twenty-four hours? Will you be interested in becoming someone you've never met in your life? Someone you've not even imagined could exist, let alone you? Someone so unfamiliar that you will have to accept it because you don't know what to think? Maybe you will choose to be Ophisthostoma Verniculum, maybe a Mail Man or Universal Remonster or maybe even a bitch from Prodigy's Smack my Bitch Up? Maybe you will be chosen.

" And she told me *write write write* and you will discover yourself in writing. So I kept on writing for many many days and nights, sometimes even longer, and one day I saw a creature at the end of the writing, and it didn't look like anything I've seen before. It even didn't look like a creature, yet it was more terrible than the most scary creatures I've ever seen, 'It's not the end of the writing,' she said. 'You are not even half-way through.'

"All those people who burned their notebooks and we don't know anything about them. Yet they know that we don't know about them. But what about smoke? The rusty smoke of notebooks? A smoke that soaked through red peppers, fish, and tea leaves? The smoke that knows a lot about tea, fish, and leaves, the smoke that leaves?" End of the quote.

Ophisthostoma Verniculum was the name of a special creature recently discovered by scientists. However, when the creature was exposed to the discovery, it died. Not such an unusual example of a relationship between science and unknown phenomena: the apparatus of identification kills its object. Therefore, it is not surprising that even the name of the creature has disappeared from Google.

"Are there deadlines for time travellers?"—asks the window.

A smartly dressed woman, speaking conspiratorially on a telephone, appears in print ads for the company's Twenty-4 model. "Who will you be in the next twenty-four hours?" the ads ask. "I want to be your pussy juice" she says. "I want to be the sound of your secretion when time comes. I don't know why."

Darius Lester, who never celebrated his birthday, turned approximately fifty recently and decided to celebrate his birthday for the first time in his life.

"Do you know how we reconstructed the Mail Man? No, he didn't sign letters with blood. He merely licked the

glued strip of the envelope before closing it. We managed to extract his operational code from his saliva and recreate it in a laboratory. Analyzing his saliva, we even found out that he ate fish and chips the day when the letter was sent."

There's a café in Mexico City where you can listen to the never-released album: *Beatles*. Outside on the street, kids are playing with cotton candy that is floating in the air, light and soft, almost softless, spat by the machines that ate sugar and heat, added some primary colors, and turned it into a performance. Kids jump, catch fluffy wings of the cloud, and eat it while still in the air. Adults prefer the smell of burnt caramel instead.

The expression on her face was of an unknown pleasure, a pleasure that came only once and that left before she could memorize it. A pleasure so strong one could hardly identify the face as a face, so powerful was the distortion. Whatever men saw or understood, what happened is not clear; one of them knew only three hundred words only. His experience of pleasure was determined by his lack of words. He would moan and say, "I cannot put it into words," and so he wanted to forget the rest of the three hundred.

Attending only closing parties has never been so easy: many places in Vilnius were closing and reopening again such as *Stereo 45* or *Mad Ziunai*. At *Stereo 45*'s closing party, guests were dancing on stoves in the kitchen, sharing it with a DJ playing *Billie Jean* in a cloud of baking powder. The next day didn't arrive and supposedly people are still on stoves, dancing in clouds. The party at the end of an unfinished highway in Germany was slightly different. Thrown by early Techno enthu-

siasts it attracted a wide array of Cyberglam creatures of the mid 1990s that looked so eery that cops who arrived to shut it down didn't question whether a film it was set about the future or... a film set about something else. Cinematographic credibility saved the party. "We are the movies."

P hilip K. Dick was famous for typing 150 words a minute. He also claimed that he never wrote the same word twice, which is definitely not true. Yet the man who read the same newspaper 552 times says it is still the same.

A man whose father invented fortune cookies is dead at sixty-eight in San Francisco. Neither the father nor the son could read. There's a full obituary on page...

A ukrainian painter claimed to discover the exact composition of the pigment of Moon in his dream. There's a full formula on page...

O r this discreet place in a park outside Paris where you come in your car at night and eight men separate from the shadows of trees. They come by your car, surround it in silence, and start masturbating (in silence—windows are closed.) They ejaculate simultaneously on the windows of the car, the windows are closed, night bleaches out, moon slivers on the window. "How many cars did you drive?"

A nother park as a stage of reinvention. There's a man who wants to be his girlfriend's vagina while she is having sex with a stranger. "Not to see it from outside, a typical iconography from desire, but to see it from the inside," he explained.

"Or actually not to see it all, just to be inside and beyond the horizon." "All our desires are images," he responds to comments. "And I want to be blind in my desire."

A clairvoyant man was telling his dreams before having them. He was able to predict not only his own dreams, but also other people's dreams. "The day and night that unfolded and supposedly was over, but time after time you would remember something new from those unfoldings and it would keep growing. The day from the past that gets bigger and bigger, although the morning after it seemed like just another fucked up night. 'What a strange day,' he would say.

Ten most famous passwords in history! In the next issue.

Watermarks are leaking through the pages of encyclopedia again.

The rent of a monkey in NYC is $2,000 stuffed squirrel is almost free.

Legendarium

Raimundas Malasauskas

Quand Michael Jackson fait une nouvelle version du clip *Thriller*, c'est deux mille cadavres qui sortent des tombes, et non plus deux cents comme dans l'original. Si, rétrospectivement, *Thriller* annonçait la crise du SIDA, le nouveau clip, lui, confirme les prédictions faites depuis. Visiblement, la quantité de ré-émergences va dans le sens de ce qui a été prédit (ou placé sous le sceau de la prophétie) : le passé grandit. « Nous sommes un produit de nos propres prédictions. »

La mascotte gonflable géante de Super Mario est apparue en 2006 à la parade Macy's. Les rues de New York étant trop étroites pour la procession, Super Mario s'est retrouvé coincé sur Madison Avenue. Les autres mascottes comme celle d'*Aqua Teen Hunger Force* d'Universal Remonster ne sont pas vraiment venues à son secours, Super Mario étant malade personne ne voulait être son copain. Mario, c'était de l'air et du vide, des couleurs vives, un futur pixélisé. Ce qui ne l'a pas empêché de finir en banlieue parisienne dans un parc à la réalité condensée. Un parc rempli de créatures, d'enfants d'humains, de frankensteins et de zombies à l'ADN extrait des marges d'autres textes. C'est là que Super Mario se dégonfla.

Rechercher des plans-B et des points-C, scanner des arrière-plans de scènes de films et de surfaces celluloïd, de la poussière de pulsations, le revers de toute chose y compris de la poussière (et de la poussière de vinyles) ; rechercher des actes d'émergence inclassables, des transmissions obscures, des spécimens éteints et des spécimens hors espèces, des codes opérationnels de zombies non-reproductibles, des impossibilités d'agir, d'attirer ; arracher l'ADN à l'inextricable et déclencher une nouvelle demande d'irreproductibilité.

Imagine. La dernière créature sur Terre, c'est toi : ton amour du vide est inexorable, tes histoires ne sont plus jamais racontées (il n'y a plus personne), ta voix c'est zéro. « Dernière créature sur Terre », rappelle un démenti. Et soudain, ton œil tombe sur le sang d'un moustique explosé sur un mur blanc de la pièce dans laquelle tu viens d'entrer. A qui est ce sang ? D'où vient-il ? Quelles informations contient-il : un message des générations d'avant la fin de l'humanité, un rétro-virus à réactiver ? Peut-il prolonger la fin du monde, l'inverser ? Peut-il rendre immortel par inadvertance celui qui, il y a une minute à peine, était la dernière créature sur Terre ?

Nous sommes immortels. « Nous sommes le cinéma », ajoute Terenca McKenna. Plus besoin d'avoir l'impression de vivre dans un film.

New Years Eve Party Every Night! est un restaurant à Moscou qui propose chaque soir un réveillon complet du Nouvel An. On y croise le Père Noël, boit du *Sovetskoje Shampanskoe* et s'embrasse à minuit, la larme à l'œil. Riche

idée que de répéter la rupture encore et encore, comme si la boucle, leçon du film *Un jour sans fin*, avait été enregistrée, puis immédiatement oubliée (pour mieux être répétée).

A aron Timlin a mis quarante-huit jours pour faire Detroit – New York à pied. Pour la scène artistique du Michigan, Aaron possède un don tout à fait particulier : dès qu'il pense à quelque chose d'important, il s'oblige à la mettre en œuvre. Si l'idée persiste, impossible d'y échapper. C'est ce qui s'est passé avec l'idée d'aller à New York à pied – la pulsion mentale s'est immédiatement transformée en une marche de quarante-huit jours le long de l'autoroute, et sous couvert de projet artistique. C'est un autre genre de phénomène qui préside à la narcolepsie. Le narcoleptique doit éviter toute forme de pulsion ou d'excitation (qu'elle soit mentale, émotionnelle ou physique), faute de quoi il sombre immédiatement dans le sommeil. Le narcoleptique doit rester somnolent pour ne pas s'endormir.

D ans son *Guide pour survivre aux zombies*, Max Brooks raconte qu'« Avant George, les zombies au cinéma, c'était du vaudou. Le zombie est un mangeur de chair produit par la science, et non par la magie - ce qui le fait passer de l'horreur underground à l'horreur apocalyptique. Subitement, les zombies peuvent être partout. » « J'ai toujours pensé que les zombies parlaient de révolution, d'une génération qui dévorait la suivante », remarque M. George Romero. Pour Max Brooks, « les méthodes de production de zombies n'ont pas vraiment évolué depuis George. En matière de création de zombies, la science a besoin de faire sa révolution. Peut-être vraiment maintenant. »

Le journal fut fondé après qu'un habitant du village est rentré d'une ville en portant un t-shirt des années quatre-vingt avec une page de journal imprimée. Personne ne savait de quelle ville il s'agissait, mais c'est comme ça que tous les habitants du village découvrirent les informations.

La fille de Grace Kelly se marie ; désormais, il y a deux princesses. Parce qu'elle a été kidnappée, la petite-fille de Charles Foster Kane a été envoyée en prison. On a retrouvé le cercueil et le corps de Charlie Chaplin pas loin de l'endroit où ils avaient été volés. Le petit doigt en argile du soldat chinois de la collection privée mexicaine doit être réparé : la prison envoit un célèbre faussaire de sculptures mexicaines pré-colombiennes dans la villa du riche collectionneur et un jour plus tard, le doigt chinois est en place.

Dans une chambre d'hôtel, la télé est allumée sur une chaîne diffusant des actes illégaux en temps réel : combat de coqs ; rapport sexuel avec adolescente enceinte ; rapport sexuel avec la même adolescente un mois plus tard ; victimes d'hybridation domestique – chats à tête de chien – ; rapport sexuel avec la même adolescente enceinte plusieurs mois plus tard ; personne qui porte les chaussettes de quelqu'un d'autre ; enfants qui travaillent à l'étranger ; mêmes enfants quelques années plus tard dans la même usine, puis adultes, chez eux, la tête enveloppée dans des serviettes ; scène au Mexique dans la villa du boss de L'Oréal où les familles des bonnes et du personnel font la plus belle fête de leur vie – le boss s'étant absenté pendant plusieurs mois ; traces de pieds mouillés sur la moquette qui vont de la piscine au salon. Coupez.

Dans les années soixante, ont été mené des séries d'expérimentations sur les vers à soie. Dans le but d'étudier les potentialités productives des drogues, de la cocaïne et du LSD ont été administrés à une sélection de larves. Des ondulations sombres inédites commencèrent à agiter les vers à soie, mais delon les scientifiques, les drogues n'ont pas affecté leur productivité. Qui n'a pas empêché le prix du tissu de monter en flèche. Quand certains craquent sur un motif de cravate en soie (l'effet optique ayant la magnitude d'un électrochoc), d'autres se souviennent de l'expérience des années soixante.

Il existe également une collection d'images ultimes : rien de plus que ce que vous avez vu la nano-seconde avant de mourir. Ça vous rappelle quelque chose ?

Qu'évoque *La Société des Maladies Secrètes* ? D'abord l'exclusivité, aucune des maladies inventées ne pouvant être transmise à plus de deux personnes. L'ADN d'un nouveau virus bloque sa reproduction, ce qui signifie qu'il ne peut être partagé que par deux personnes. Ensuite, il est possible d'exiger qu'une maladie soit conçue pour une seule personne. L'appellation *Autre surprise* renvoie à une maladie inventée par un expert scientifique qui n'en a pas fait part à son chef. Parfois ça marche, parfois ça fonctionne bien et ça sert à un autre scientifique qui le réinterprète. Dans cette société, le non-reproductible est un concept clé.

Pour créer son premier parfum en 1999, *Maison Margiela* reconstitua une substance à partir d'une bouteille de

parfum trouvée aux puces de Mexico. L'idée ne fut pas à la hauteur des espérances et puis la réplique coupa immédiatement court à toute curiosité ; ensuite, elle était bon marché, et puait vraiment. Elle aurait du s'appeler *1999*, mais avec le temps, elle resta anonyme.

« Qui serez-vous dans 24 heures ? » est un message marketing spécifiquement destiné aux femmes que Patek Philippe a créé dans un horizon temporel réduit. L'air conspirateur, une femme élégante parle au téléphone. Cette femme figure sur les publicités papier pour le modèle Twenty-4 de la société. « Qui serez-vous dans 24 heures ? », lance la pub. « Je veux être ta salive, dit-elle. Je veux rester en toi. »

Une soupe parle : elle atterrit sur une table dans une soupière en argent, refroidit cinq minutes, puis le couvercle disparaît, et cinq minutes passent. Les bulles qui sortent sont pleines de mots. Plus de cinq mots par minute sont prononcés, ils concernent généralement le futur et l'eau.

Qui serez-vous dans 24 heures ? Voudrez-vous être quelqu'un que vous n'avez jamais rencontré ? Quelqu'un dont vous n'avez même pas imaginé l'existence. Vous ? Quelqu'un de si peu familier que vous ne saurez pas quoi en penser et ne pourrez que l'accepter. Peut-être choisirez-vous d'être Ophisthostoma Verniculum, un Mail Man*, un Universal Remonster ou une des garces de *Smack my Bitch Up* de Prodigy ? Qui sait, vous serez peut-être choisi(e) ?

*Mail Man évoque : l'homme-loup chez Freud, l'homme-mâle (Male Man), le postier qui léchait les timbres.

« Elle m'a dit, '*écris écris écris*, et tu sauras qui tu es'. J'ai donc continué à écrire jours et nuits, parfois même plus, et j'ai fini par voir une créature, une créature qui ne ressemblait à rien de ce que j'avais vu jusqu'à maintenant. Elle était encore plus effroyable que la plupart des créatures terrifiantes que j'avais vues. Et elle m'a dit 'tu n'as pas fini d'écrire, tu n'as même pas fait la moitié du chemin.' »

« Tous ces gens qui ont brûlé leurs carnets et dont on ne saura rien. Eux seuls savent, finalement, qu'on ne saura rien d'eux. Mais qu'en est-il de la fumée ? De la fumée rouillée des carnets ? De cette fumée qui a traversé les poivrons rouges, le poisson et les feuilles de thé, celle qui en sait long sur le thé, le poisson et les feuilles, cette fumée qui disparaît ? » Fin de citation.

O*phisthostoma Verniculum* est le nom d'une créature singulière que des scientifiques ont récemment découverte et tuée en l'exposant. Cet exemple pas si inhabituel, illustre la nature des relations entre la science et les phénomènes inconnus dans lesquels l'appareil d'identification tue son objet. Il n'est donc pas étonnant que le nom de la créature ait disparu de Google.

« Les voyageurs dans le temps ont-ils des échéances ? » – demande la fenêtre.

Une femme élégante parle au téléphone l'air conspirateur. Elle fait la publicité pour le modèle Twenty-4 de la société. « Qui serez-vous dans 24 heures ? », lance la publicité. « Je serai ton jus de chatte, répond-elle.

Le moment venu, je serai le bruit de tes sécrétions. Ne me demande pas pourquoi. »

Darius Lester n'a jamais fêté son anniversaire. Il a eu récemment cinquante ans et a décidé de fêter son anniversaire pour la première fois.

« Savez-vous comment le Mail Man a été reconstitué ? Non, il n'a pas signé une lettre avec son sang. Il a juste léché la partie collante d'une enveloppe avant de la fermer. Le code opérationnel de sa salive a pu être extrait et recréé en laboratoire. Analyse grâce à laquelle on a su qu'il avait mangé un fish and chips le jour où la lettre avait été envoyée. »

À Mexico, il y a un café où on peut écouter l'album jamais sorti *Beatles*. Dehors, les enfants jouent avec la barbe à papa douce et légère qui flotte dans les airs comme en apesanteur. Avec l'ajout des couleurs primaires, cette barbe à papa qui provient des machines mangeuses de sucre et de chaleur devient une véritable performance. Les enfants sautent, attrapent les ailes duveteuses des nuages, et les mangent en l'air. Les adultes, eux, préfèrent l'odeur du caramel brûlé.

Son expression révélait un plaisir inconnu, un plaisir qui n'arrive qu'une fois et qui s'envole avant même de pouvoir s'en souvenir. Un plaisir si fort que la puissante distorsion qu'il provoque sur le visage rend difficile l'identification même du visage. Quoique les hommes aient vu ou compris, ce qui s'est passé n'est pas vraiment clair, l'un d'entre eux n'avait que trois cents mots à son vocabulaire.

Une insuffisance qui déterminait son expérience du plaisir. Il aurait râlé et dit, « je ne peux pas mettre de mots là-dessus » avant de vouloir oublier les trois cents autres.

Assister aux soirées de clôture n'a jamais été chose facile : beaucoup d'endroits à Vilnius, comme le *Stereo 45* ou *Mad Ziunai*, ont fermé et réouvert. A la soirée de clôture du *Stereo 45*, les invités dansaient dans la cuisine sur des poêles qu'ils partageaient avec un DJ qui passait *Billie Jean* dans un nuage de farine. Le lendemain, jamais n'arriva, on raconte que les gens dansent encore sur les cuisinières dans les nuages. La fête au bout de l'autoroute allemande en construction est, elle, un peu différente : organisée par les premiers fans de techno, elle a attiré une grande partie des créatures cyberglam du milieu des années 1990, créatures tellement étonnantes que pour les policiers venus arrêter la fête, ça ne pouvait être qu'un tournage de film futuriste ou autre. La crédibilité cinématographique sauva la fête. « Le cinéma, c'est nous. »

Philip K. Dick était connu pour taper cent cinquante mots à la minute. Il racontait également qu'il n'avait jamais écrit le même mot deux fois, ce qui est faux, indéniablement. Pourtant, celui qui lit cinq cent cinquante-deux fois le même journal dira que c'est toujours le même.

L'homme dont le père a inventé les *fortune-cookies* est mort à soixante-huit ans à San Francisco. Aucun des deux hommes ne savait lire. Toute la notice nécrologique se trouve page …

Un peintre ukrainien prétend avoir découvert en rêve la composition exacte du pigment de Lune. La formule complète se trouve page ...

Ou bien de ce parc en dehors de Paris, endroit discret, accessible en voiture la nuit, dans lequel huit hommes se sont détachés de l'ombre des arbres, se sont approchés de ta voiture, l'ont entourée en silence et ont commencé à se masturber (en silence – fenêtres fermées). Ils ont joui simultanément sur les vitres fermées, la nuit s'est éclaircie, la lune a éclaté sur les vitres. « Combien de voitures as-tu conduites ? »

Scène de réinvention dans un autre parc : il voulait être le vagin de sa copine quand celle-ci faisait l'amour avec un inconnu. « Pas pour le voir de l'extérieur – iconographie typique du désir –, mais pour le voir de l'intérieur, explique-t-il. Ou ne pas le voir du tout, finalement, mais juste être dans et au-delà de l'horizon. » Aux commentaires, il répond : « Tous nos désirs sont des images. Ce que je veux, c'est être aveugle dans mon désir. »

Un medium pouvait raconter ses rêves avant même de les faire. Il prédisait non seulement ses rêves mais aussi ceux des autres. « Le jour et la nuit se déployaient et devaient se terminer ; mais de ces déploiements, une chose à chaque fois différente était maintenue, et cette chose grandissait sans cesse. Les journées s'ajoutent continuellement, encore si le lendemain matin, on a juste l'impression d'avoir passé une nuit merdique. « Quelle étrange journée », pourrait-il dire.

Les dix mots de passe les plus célèbres de l'histoire ! Dans le prochain numéro.

L'eau suinte à nouveau à travers les pages de l'encyclopédie.

Louer un singe à New York coûte 2000$, l'écureuil empaillé, lui, est presque gratuit.

KARL HOLMQVIST
Untitled, 2007
Suitcase, tape, plastic bag / Valise, cassette, sac plastique
75 x 50 x 20 cm
Courtesy galerie Giti Nourbakhsch, Berlin

Hôtel d'Europe

Craig Buckley

For a long time, for centuries, perhaps even for millennia, the gemstone was considered to be essentially a mineral substance; whether it was diamond or metal, precious stone or gold, it always came from the earth's depths, from that somber and fiery core, of which we see only the hardened and cooled products. In short, by its very origin, the gemstone was an infernal object that had come through arduous, often bloody journeys, to leave behind those subterranean caverns where humanity's mythic imagination stored its dead, its damned, and its treasures in the same place.

Extracted from hell, the gemstone came to symbolize hell, and took on its fundamental characteristic: the inhuman. Like stone, it was associated above all with hardness: stone had always stood for the very essence of things, for the irremediably inanimate object. Stone is neither life nor death, but represents the inert, the stubbornness of the thing to be nothing but itself; it is the infinitely unchanging. It follows then that stone is pitiless. Whereas fire is cruel, and water crafty, stone is the despair of that which has never lived and never will do so, of that which obstinately resists all forms of life. Through the ages, the gemstone extracted from its mineral origins its primary symbolic power: that of announcing an order as inflexible as that of things.

Baroque city building, in the formal sense, was an embodiment of the prevalent drama and ritual that shaped itself in the court:

in effect, a collective embellishment of the ways and gestures of the palace. The palace faced two ways. From the urban side came rent, tribute, taxes, command of the army, and control of the organs of the state. From the rural side came the well built, well exercised, well fed, well sexed men and women who formed the body of the court and who received honors, emoluments, and the perquisites the king magnanimously bestowed. Power and pleasure, a dry abstract order and an effulgent sensuality, were the two poles of this life. Mars and Venus were the presiding deities, until Vulcan finally cast his cunning iron net of utilitarianism over their concupiscent forms.

The court was a world in itself, but a world in which all of the harsh realities of life were shown in a diminishing glass, and all of the frivolities were magnified. Pleasure was a duty, idleness a service, and honest work the lowest form of degradation. To become acceptable to the Baroque court, it was necessary that an object or a function should bear the marks of an exquisite uselessness.

For this union of discipline and flexibility, wherein objects are formed as if eternally in flux, the late Baroque invented a symbol in which all these qualities are gathered: the Rocaille. The shell form, with which a boneless organism surrounds itself and in which are joined the eternity of stone and the flux of living waters, seems as if created to express the will of this late period. The early phases, dating back to the Renaissance, are well known. Now a radical transformation takes place. The shell is transmuted to seaweed, lace, or other forms. It swells, becomes membrane-like, is broken up, or idented, until the naturalistic form is changed into a sign, or, as the modern painters say, into an object.

Just as the shell becomes an object infused with the most varied organic forms, so the legs of Rococo furniture approach the

structure of the bough. Obedience to the lines of force of the wood gives it a natural similarity to the skeleton of the branch, the softer parts of which parts the water has rotted away. The careers of the great naturalists run parallel with the lifetime of Louis XVI. The generation that created the Rococo and sitting comfort probed more deeply than any before it the life of plants and animals.

When it had at last become clear that it was impossible to fit the entire world into the laws of rectilinear movement, when the complexity of the vegetable and animal kingdoms had sufficiently resisted the simple forms of extended substance, then it became necessary for nature to manifest itself in all its strange richness; the meticulous observation of living beings was thus born upon the empty strand from which Cartesianism had just withdrawn.

For natural history to appear, it was not necessary for nature to become denser and more obscure, to multiply its mechanisms to the point of acquiring the opaque weight of a history that can only be retraced and described, without any possibility of measuring it, calculating it, or explaining it. It was necessary— and this is entirely the opposite – for History to become Natural. In the sixteenth century, and right up to the middle of the seventeenth, all that existed was histories: Pierre Belon had written a *History of the Nature of the Birds*; Laurent Duret, an *Admirable History of Plants*; Aldrovandi, a *History of Serpents and Dragons*. In 1657, Jonston published a *Natural History of the Quadrupeds*. The date of birth is not, of course, absolutely definitive; it is there only to symbolize a landmark, and to indicate from afar, the apparent enigma of an event. This event is the sudden separation, in the realm of *Historia*, of the two orders of knowledge henceforth to be considered different.

Until the time of Aldrovandi, History was the inextricable and completely unitary fabric of all that was visible of things and of the signs that had been discovered or lodged in them. To write history of a plant or an animal was as much a matter of describing its elements or organs as of describing the resemblances that could be found in it, the virtues it was thought to possess, the legends and stories with which it had been involved, its place in heraldry, the medicaments that were concocted from its substance, the foods it provided, that which the ancients recorded of it, and that which travelers might have said of it. The history of a living being was that being itself, within the whole semantic network that connected it to the world. The division, so evident to us, between what we see, what others have observed and handed down, and what others imagine or naively believe, that great tripartition, apparently so simple and so immediate—into *Observation*, *Document*, and *Fable*—did not exist.

At this point, roughly in the eighteenth century, the era of Enlightenment, a new and important transformation also appear, in the relationship between the city and nature. At the time, one could believe that knowledge could attain the extreme limits of that which human possibilities allowed one to envisage. Treaties, encyclopedias, and classifications of all kinds strove to give order to this knowledge. It is also the moment when man believed himself sufficiently master of his destiny to neglect and even reject the ally that he had given to himself in religion, at least in its worldly forms; reason, which now refuses to support it, wants to reign alone. This moment also sees the expansion of the bourgeoisie, the blossoming of a class of producers benefiting from the established order, a class that enriches itself and the nation, and that aspires to recognition. The

relations of production that make up its force could not triumph so long as monarchical repression maintained relations founded in an artificial, because it was obsolete, feudal order. The relations of production, on the other hand, are "natural" because they rest on the balance of power.

In the eighteenth century, the city invented the sentiment of nature. Triumphant urbanization made both more general and more banal the repression that maintained the city's existence. Quelling opposing forces, the forces of destruction, gives birth to forms of sublimation, art, science, or politics, depending on the case. But this repression became too constraining, and as soon as it no longer appeared necessary to the survival of society, a desire for liberation in search of the pleasure principle sprung forth. In this light, a now-inoffensive nature appear, spoiled by the domination it had to bear. Thus began a search for a liberated nature, or rather, a still uncorrupted nature, where reason could seek its sources.

At about the same time, the creation of the garden city by English social reformers led to the evolution of the suburban enclave as the solution to the overcrowding and political explosiveness of the slum. In the suburb, work life could be separated from home life, and worker separated from employer. An individual house in the country helped to reestablish the working-class family as a stable, nuclear form. This in turn created a new private family consumer market.

In Paris, the internal park preserves came into existence coincident with Baron Haussmann's tree-lined boulevards, whose overt rationale, "to bring air, greenery and light into crowded districts," masked more urgent political and military functions. In widening the main arteries, Haussmann countered the use of barricades by rebellious proletarians, whose principal tactic was

to "take to the streets." Boulevards also allowed for better communication between center and periphery and among various city districts, and permitted mobile military vehicles to access to any point in the city.

The glass-covered arcades built in Paris in the 1830s created interior streets devoted to shopping and the display of goods, a dreamland of shoppers' "paradises." From roughly 1850 to 1900, a series of grand metallic constructions were realized. For the most part, they consisted of exhibition halls, projected on the occasion of the diverse Universal Exhibitions that came to light in the second half of the nineteenth century. The constructions, of which almost none have lasted, seem to be the highly remarkable manifestations of an ephemeral architecture. They are situated at a moment where the technology for metal construction had attained a degree of perfection that it appears to have lost afterwards, and which it still perhaps has not regained today, at least in contemporary realizations, encumbered as they are with style-seeking and unconscious attachments to mythologies such as that of reinforced concrete.

Yet even industrial society knows only the product, not the object. The object only begins truly to exist at the time of its formal liberation as a sign function, and this liberation only results from the mutation of this properly industrial society into what could be called our techno-culture, from the passage out of a metallurgic into a semiurgic society. This is to say, the object only appears when the problem of its finality of meaning, its status as message and sign begins to be posed beyond its status as product and as commodity. This mutation is roughed out in the nineteenth century, but the Bauhaus solidifies it theoretically. So it is from the Bauhaus's inception that we can logically date the "revolution of the object."

It is not a question of simple extension and differentiation, however extraordinary, of the field of products on account of industrial development. It is a question of a mutation of status. Before the Bauhaus there were, properly speaking, no objects; subsequently, and according to an irreversible logic, everything potentially participates in the category of objects and will be produced as such. That is why an empirical classification is ludicrous. To wonder whether or not a house or a piece of clothing is an object, where the object begins, where it leaves off in order to become a building, etc—all of this descriptive typology is fruitless. For the object is not a thing, nor even a category; it is a status of meaning and a form. Before the logical advent of the object form, nothing is an object, not even the everyday utensil. Thereafter, everything is—the building as much as the coffee spoon as much as the entire city.

However, all of these belated efforts have now been brought to an end. As I write to you, here within the quiet and emptiness of the Hôtel d'Europe at Port Matarre, I see a report in a two-week-old issue of *Paris-Soir*, that the whole of the Florida peninsula in the United States, with the exception of a single highway to Tampa, has been closed, and that to date some three million of the state's inhabitants have been resettled in other parts of the country.

But apart from the estimated losses in real-estate values and hotel revenues, the news of this extraordinary human migration has prompted little comment. Such is mankind's innate optimism, our conviction that we can survive any deluge or cataclysm, that most of us unconsciously dismiss the momentous events in Florida with a shrug, confident that some means will be found to avert the crisis when it comes.

And yet, it now seems obvious that the real crisis is long past.

Tucked away on the back page of the same *Paris-Soir* is the short report of the sighting of another "double galaxy" by observers of the Hubble Institute on Mount Palomar. The news is summarized in less than a dozen lines and without comment, although the implication is inseparable that yet another focal area has been set up somewhere on the surface of the earth, in the temple-filled jungles of Cambodia, or in the haunted amber forests of the Chilean highland. But it is still only a year since Mount Palomar astronomers identified the first double galaxy in the constellation Andromeda, the great oblate diadem that is probably the most beautiful object in the physical universe: the island galaxy M 31. Without doubt, these random transfigurations throughout the world are reflections of distant cosmic processes of enormous scope and dimensions, first glimpsed in the Andromeda spiral.

We know that it is time that is responsible for the transformation. The recent discovery of anti-matter in the universe inevitably involves the conception of anti-time as the fourth side of this negatively charged continuum. Where anti-particle and particle collide they not only destroy their own physical identities, but their opposing time-values eliminate each other, subtracting from the universe another quantum from its total store of time. It is random discharges of this type, set off by the creation of anti-galaxies in space, that have led to the depletion of the time-store available to the materials of our own solar system.

Just as a super-saturated solution will discharge itself into a crystalline mass, so the super-saturation of matter in our continuum leads to its appearance in a parallel spatial matrix. As more and more time "leaks" away, the process of super-saturation continues, the original atoms and molecules producing

spatial replicas of themselves, substance without mass, in an attempt to increase their foot-hold upon existence. The process is theoretically without end, and it may be possible eventually for a single atom to produce an infinite number of duplicates of itself and so to fill the entire universe, from which simultaneously all time has expired, an ultimate macrocosmic zero beyond the wildest hopes of Plato and Democritus.

Hôtel d'Europe casts, in order of appearance: Roland Barthes, Lewis Mumford, Siegfried Giedion, Michel Foucault, Isabelle Auricoste, Dan Graham and Robin Hurst, Jean Aubert, Jean Baudrillard, J.G. Ballard.

- "From Gemstones to Jewellery," *The Language of Fashion*, Trans. Andy Stafford, 2006; originally appearing in *Jardin des Arts* 77, April 1961.

- *The City in History: Its Origins, Its Transformations, and Its Prospects*, 1961.

- *Mechanization Takes Command: A Contribution to Anonymous History*, 1948.

- *The Order of Things. An Archaeology of the Human Sciences*, 1970.

- "Ville-culture/Nature," *Utopie: Sociologie de l'urbain* 1, May 1967.

- "Corporate Arcadias," *Rock My Religion,* 1994; originally appearing in *Artforum* 26:4, December 1987.

- "Devenir Surannée," *Utopie: Sociologie de l'urbain* 1, May 1967.

- "Design and Environment," *For a Critique of the Political Economy of the Sign*, Trans. Charles Levin, 1981.

- *The Crystal World*, 1966.

Hôtel d'Europe

Craig Buckley

Pendant longtemps, pendant des siècles et peut-être des millénaires, le joyau a été essentiellement une substance minérale ; qu'il fût diamant ou métal, pierre précieuse ou or, il venait toujours des profondeurs de la terre, de ce cœur à la fois sombre et embarassé, dont nous ne voyons que les produits durcis et refroidis ; bref, par son origine même, le joyau était un objet infernal, venu par des trajets coûteux, souvent sanglants, de ces cavernes d'en bas où l'imagination mythique de l'humanité a placé à la fois les morts, les trésors et les fautes.

Extrait de l'enfer, le joyau en est devenu le symbole, il en a pris le caractère fondamental : l'humanité. Comme pierre (puisque les pierres fournissent une bonne part des joyaux), il était, avant tout, dureté ; la pierre a toujours passé pour l'essence même de la chose, de l'objet irrémédiablement inanimé ; la pierre, ce n'est ni la vie ni la mort, c'est l'inerte, c'est l'entêtement de la chose à n'être qu'elle même : c'est l'immobile infini. Il s'ensuit que la pierre, c'est l'impitoyable ; le feu est cruel, l'eau est sournoise ; la pierre, c'est le désespoir de ce qui n'a jamais vécu et ne vivra jamais, de ce qui résiste obstinément à toute animation. Le joyau a longtemps tiré de son origine minérale ce premier pouvoir symbolique : annoncer un ordre aussi inflexible que celui des choses.

Le rituel théâtral de la vie de la cour a quant à lui, trouvé dans l'urbanisme baroque sa forme stylisée particulière, idéalisant les coutumes et les gestes des courtisans du palais. On y a vu se

préciser deux tendances. L'une, urbaine, représente l'armée, son organisation et son commandement, les taxes et les tributs divers, l'appareil du contrôle de l'état ; l'autre est dans la ligne du divertissement villageois, auquel s'adonne avec fougue cette société d'hommes et de femmes, bénéficiant de tous les avantages et des jouissances du luxe, grâce aux pensions, aux dons et aux honneurs que leur accorde la munificence royale. On trouvait à la base du régime, le goût de l'autorité et du plaisir, l'ordre rigide et la sensualité débordante. Le chassé-croisé des relations se déroulait sous le signe conjoint de Vénus et de Mars, jusqu'au jour où Vulcain, le rusé forgeron, emprisonna dans ses rudes filets matérialistes toute cette brillante société.

La cour constituait un monde à part : les frivolités de l'existence s'y trouvaient valorisées, tandis que ses dures réalités y étaient comme amorties. Le plaisir était une obligation, le travail une forme d'activité dégradante, et l'oisiveté demeurait de rigueur. Tout objet ou toute occupation, pourvu qu'ils soient inutiles et raffinés, étaient fortement prisés dans la cour de la période baroque.

Pour symboliser cette union de la rigueur et de la grâce qui emporte les objets dans un tourbillon perpétuel, le baroque finissant inventa le style rocaille. La coquille dont s'entoure un organisme sans squelette et dans laquelle se fondent l'immobilité de la pierre et le flux des eaux vives, semble avoir été créée pour exprimer des tendances profondes dont les origines, rappelons-le, remontent à la Renaissance. Mais voilà que s'opère une transformation radicale. La coquille se change en algues, en dentelles et autres formes variées. Elle s'enfle, prend la finesse d'une membrane, s'interrompt, se bossèle jusqu'à ce que la forme naturelle se change en signe ou, pour citer les peintres modernes, en objet.

Tout dans le coquillage se transforme en un objet doté des formes

organiques les plus variées, de même les pieds des meubles rococo se rapprochent des contours de la branche. La soumission aux lignes de force du bois les apparente au squelette de la branche dont les parties tendres auraient été rongées par l'eau. La carrière des grands naturalistes Buffon et Linné coïncide avec le règne de Louis XVI. La génération qui a créé le rococo et le siège confortable a fouillé mieux que tout autre les secrets de la vie animale et végétale. Mais quand il se fut révélé finalement impossible de faire entrer le monde entier dans les lois du mouvement rectiligne, quand la complexité du végétal et de l'animal eurent assez résisté aux formes simples de la substance étendue, alors il a bien fallu que la nature se manifeste en sa richesse étrange ; et la minutieuse observation des êtres vivants serait née sur cette plage d'où le cartésianisme à peine venait de se retirer.

Pour que l'histoire naturelle apparaisse, il n'a pas fallu que la nature s'épaississe, et s'obscurcisse, et multiplie ses mécanismes jusqu'à acquérir le poids opaque d'une histoire qu'on peut seulement retracer et décrire, sans pouvoir la mesurer, la calculer, ni l'expliquer ; il a fallu – et c'est tout le contraire - que l'Histoire devienne Naturelle. Ce qui existait au XVIᵉ siècle, et jusqu'au milieu du XVIIᵉ, c'était des histoires : Belon avait écrit une *Histoire de la nature des Oiseaux* ; Duret, une *Histoire admirable des Plantes* ; Aldrovandi, une *Histoire des Serpents et des Dragons*. En 1657, Jonston publie une *Histoire naturelle des Quadripèdes*. Bien sûr cette date de naissance n'est pas rigoureuse ; elle n'est là que pour symboliser un repère, et signaler de loin, l'énigme apparente d'un événement. Cet événement, c'est la soudaine décantation, dans le domaine de l'*Historia*, de deux ordres, désormais différents, de connaissance. Jusqu'à Aldrovandi, l'Histoire, c'était le tissu inextricable, et parfaitement unitaire, de ce qu'on voit des choses et de tous les

signes qui ont été découverts en elles ou déposés sur elles : faire l'histoire d'une plante ou d'un animal, c'était tout autant dire quels sont ses éléments ou ses organes, que les ressemblances qu'on peut lui trouver, les vertus qu'on lui prête, les légendes et les histoires auxquelles il a été mêlé, les blasons où il figure, les médicaments qu'on fabrique avec sa substance, les aliments qu'il fournit, ce que les anciens en rapportent, ce que les voyageurs peuvent en dire. L'histoire d'un être vivant, c'était cet être même, à l'intérieur de tout le réseau sémantique qui le reliait au monde. Le partage pour nous évident, entre ce que nous voyons, ce que les autres ont observé et transmis, ce que d'autres enfin imaginent ou croient naïvement, la grande tripartition, si simple en apparence, et tellement immédiate, de l'*Observation*, du *Document* et de la *Fable*, n'existait pas.

Car ici, approximativement au XVIIIᵉ siècle, le "Siècle des lumières" apparaît aussi comme une transformation nouvelle et importante du rapport ville/nature. A cette époque on a pu croire que la connaissance avait atteint les derniers retranchements que les possibilités humaines lui permettaient d'envisager. Une foule de traités, d'encyclopédies, de classifications, s'efforcent de mettre en ordre cette connaissance. C'est aussi le moment où l'homme croit être suffisamment maître de son "destin" pour négliger et même récuser l'alliée qu'il s'était donnée dans sa religion, du moins dans l'organisation temporelle de celle-ci ; la raison lui refuse maintenant son support, elle veut régner seule. Et c'est aussi l'essor de la bourgeoisie ; l'essor d'une classe de producteurs qui bénéficie de l'ordre instauré, qui s'enrichit et enrichit la nation, et qui aspire à être reconnue. Les rapports de production qui font sa force ne peuvent pas triompher tant que la répression monarchique maintient des rapports fondés sur l'ordre féodal, artificiel parce que désuet. Les rapports de productions au contraire sont

"naturels" car ils reposent sur des rapports de forces.

Au XVIIIᵉ siècle, la ville invente le sentiment de la nature. L'urbanisation triomphante a généralisé et banalisé en même temps la répression qui maintient son existence car elle réprime les forces opposées, les forces de destruction et fait naître ainsi des formes de sublimation, art, science ou politique selon le cas. Mais cette répression devient trop contraignante, et, dès qu'elle n'apparaît plus nécessaire à la survie du groupe, de la société, surgit le désir de libération dans la recherche du principe de plaisir. Sous ce jour, la nature maintenant inoffensive, apparaît corrompue par la domination qu'elle a supportée. C'est la recherche d'une nature libérée, ou bien non encore corrompue où la raison aurait sa source.

A peu près en même temps, la création de la cité jardin par les réformateurs sociaux anglais proposa une approche différente de questions proches ; l'évolution de l'enclave suburbaine était une réponse à l'intense concentration urbaine et aux positions politiques explosives des bas quartiers. Loger les familles d'ouvriers dans leur propre maison dans un environnement plus ou moins rural contribuait à rétablir la famille dans sa forme stable, nucléaire, et concourait aussi à créer une nouvelle société de consommation fondée sur la famille.

C'est au milieu du XIXᵉ siècle que les nouveaux parcs à l'intérieur de la ville apparurent, d'abord dans le Paris du Baron Haussmann, où ils coïncidèrent avec la construction des boulevards bordés d'arbres. On donnait comme raison à la création des espaces urbains qu'ils apportaient "de la verdure aérée et de la lumière dans les quartiers surpeuplés". Ces buts, cependant, masquaient les fonctions politiques et militaires des boulevards. En ouvrant des artères urbaines importantes, les boulevards empêchaient la tactique rebelle prolétarienne qui consistait à

"descendre dans la rue". Les boulevards facilitaient la communication entre les différents quartiers de la ville et permettaient aux militaires d'accéder facilement aux différents lieux.

Les passages de verre qui apparurent à Paris dans les années trente, créèrent des rues intérieures destinées aux achats et à l'exposition des biens de consommation, le "pays des rêves" du paradis des consommateurs. De 1850 a 1900 environ, furent réalisées une série de grandes constructions métalliques. Il s'agissait le plus souvent de halls d'expositions projetés à l'occasion des diverses expositions universelles qui virent le jour dans la deuxième moitié du XIXᵉ siècle. Ces constructions, dont presqu'aucune n'a duré, semblent être des manifestations d'architecture éphémère assez remarquables. Elles se situent historiquement à un moment où la technique de la construction métallique avait atteint un degré de perfection qu'elle semble avoir perdu par la suite, et qu'elle n'a peut-être pas retrouvé aujourd'hui, du moins dans les réalisations, encombrées qu'elles sont de recherches de style, et d'attaches inconscientes à des mythologies comme celle du béton armé.

Pourtant, même la société industrielle ne connaît encore que le produit, et non l'objet. L'objet ne commence vraiment d'exister qu'avec sa libération formelle en tant que fonction/signe, et cette libération n'advient qu'avec la mutation de cette société proprement industrielle en ce qu'on pourrait appeler notre techno-culture, avec le passage d'une société métallurgique à une société sémiurgique – c'est-à-dire quand commence à se poser, au-delà du statut de produit et de marchandise (au-delà du mode de production, de circulation et d'échange économique), le problème de la finalité de sens et de l'objet, de son statut de message et de signe (de son mode de signification, de communication et d'échange/signe). Cette mutation s'ébauche au long du XIXᵉ siècle, mais c'est le Bauhaus qui le

consacre théoriquement. C'est donc de lui qu'on peut dater, logiquement, la "révolution de l'objet".

Il ne s'agit pas de la simple extension et différenciation, même prodigieuse, du champ des produits, liée au développement industriel. Il s'agit d'une mutation de statut. Avant le Bauhaus, il n'y a pas d'objets à proprement parler – au-delà et selon une logique irréversible, tout entre virtuellement dans la catégorie d'objet et sera produit comme tel. C'est pourquoi toute classification empirique (Abraham Moles, etc.) est dérisoire. Se demander si la maison, le vêtement sont des "objets" ou non, où commence l'objet, où s'arrête-t-il pour devenir édifice par exemple, toute typologie descriptive est vaine. Car l'objet n'est pas une chose, ni même une catégorie, c'est un statut de sens et une forme. Avant l'avènement logique de cette forme/objet, rien ne l'est, pas même l'ustensile quotidien – après, tout l'est, aussi bien l'immeuble que la petite cuiller ou que la ville entière.

Quoiqu'il en soit, tous ces efforts tardifs ont pris fin. Tandis que je vous écris, dans le calme de l'Hôtel Europe désert, à Port Matarre, j'ai sous les yeux un article dans un *Paris-Soir* vieux de deux semaines où j'apprends que toute la péninsule de Floride, aux Etats-Unis, à l'exception d'une seule autoroute vers Tampa, a été coupée du reste du monde, et qu'à cette date quelques trois millions des habitants de l'Etat ont été installés dans d'autres parties du pays.

A part la perte de valeur subie, estime-t-on, par les propriétés et le manque à gagner des hôtels, la nouvelle de cette extraordinaire migration humaine n'a provoqué que peu de commentaires. L'optimisme inné de l'humanité et notre conviction que nous pouvons survivre à tout déluge et tout cataclysme sont tels, que la plupart d'entre nous, assurés qu'on trouvera quelque moyen de parer à la crise quand elle se produira, oublie avec un haussement

d'épaule les événements d'importance capitale de la Floride.

Et pourtant, il me semble à présent évident que la crise réelle est passée depuis longtemps. Cachée dans la première page de ce même numéro de *Paris-Soir* se trouve une brève nouvelle : les observateurs de l'Institut Hubble sur le Mont Palomar ont vu une autre « double galaxie ». Un résumé de dix lignes sans commentaire. Ce que cette nouvelle implique est pourtant inéluctable : un nouveau foyer s'est établi quelque part à la surface de la Terre, dans la jungle semée de temples du Cambodge, ou dans les forêts d'ambre hantées des hautes terres du Chili. Il n'y a guère qu'une année pourtant que les astronomes du Mont Palomar ont identifié la première galaxie double dans la constellation d'Andromède, le grand diadème allongé qui est probablement le plus bel objet de l'univers physique, la galaxie M 31. Sans aucun doute ces transfigurations qui se font au hasard de par le monde sont un reflet de lointains processus cosmiques de dimensions et de portées énormes, aperçus pour la première fois dans la spirale d'Andromède.

Nous savons à présent que c'est le temps qui est responsable de la transformation. La récente découverte de l'anti-matière dans l'univers implique inévitablement la conception de l'anti-temps comme le quatrième côté de ce continuum négativement chargé. Là où anti-particule et particule entrent en collision, elles détruisent leurs propres identités physiques et leurs valeur-temps opposées s'éliminent l'une et l'autre, soustrayant à l'univers un autre quantum de sa réserve totale de temps. Ce sont des décharges au hasard de cette espèce provoquées par la création d'anti-galaxies dans l'espace qui ont conduit à l'épuisement progressif de la réserve de temps disponible pour la matière de notre propre système solaire.

Tout comme une solution sursaturée se décharge en une masse

cristalline, la sursaturation de matière dans notre continuum conduit à son apparition dans une matrice spatiale parallèle. Comme de plus en plus de temps « fuit », le processus de sursaturation continue, les atomes et molécules originelles produisant des répliques spatiales d'elles-mêmes, substance sans masse, dans une tentative d'accroître leur prise sur l'existence. Le processus est théoriquement sans fin et il se pourrait éventuellement qu'un seul atome produise un nombre infini de doubles de lui-même et remplisse l'univers entier, duquel simultanément tout temps se sera évanoui, ultime zéro macrocosmique dépassant les rêves les plus insensés de Platon et de Démocrite.

Avec, par ordre d'apparition : Roland Barthes, Lewis Mumford, Siegfried Giedion, Michel Foucault, Isabelle Auricoste, Dan Graham et Robin Hurst, Jean Aubert, Jean Baudrillard, J.G. Ballard.

- "Des joyaux aux bijoux" in *Jardin des arts*, n°77, 1961, rep. in *Œuvres Complètes*, Tome 1 1942-1965, Seuil, Paris, 1993.

- *La Cité à travers l'histoire*, trad. Guy et Gérard Durand, Seuil, Paris, 1964.

- *La Mécanisation au pouvoir, Contribution à l'histoire anonyme*, Tome II, Mécanisation et environnement humain, trad. Paule Guivarch, Denoël/ Gonthier, Paris, 1980.

- *Les Mots et les choses. Une archéologie des sciences humaines*, Gallimard, Paris, 1966.

- « Ville-culture/Nature », in *Utopie : Sociologie de l'urbain*, n°1, Mai 1967.

- *Rock My Religion*, « L'espace public privé : les jardins intérieurs des immeubles commerciaux », trad. Catherine Quéloz, le nouveau musée-institut/les presses du réel, Villeurbanne/Dijon, 1993.

- « Devenir Surannée« , in *Utopie : Sociologie de l'urbain*, n°1, Mai 1967.

- *Pour une critique de l'économie politique du signe*, « Design et environnement », Gallimard, Paris, 1972.

- *La Forêt de cristal*, trad. Claude Saunier, Denoël, Paris, 1967.

OLIVIA PLENDER
Set Sail for the Levant, 2007
Felt pen on paper / Feutre sur papier
50 x 50 cm
Courtesy the artist, London

Oxymoron

Alexis Vaillant

> « L'art c'est ce que le monde devient, pas ce qu'il est déjà. »
>
> Karl Kraus, *Pro Domo Et Mundo*

I Les coulisses

Le château de Chamarande est beaucoup plus petit à l'intérieur qu'à l'extérieur. Les étages en ruines ne se visitent pas, et les salles d'exposition n'occupent qu'une petite partie du rez-de-chaussée qu'on voit depuis l'extérieur. Par inversion, ce détail rappelle le scénario de *La Maison des feuilles* [1], une maison beaucoup plus grande à l'intérieur qu'à l'extérieur, qui disparaît quand on la regarde, et dans laquelle, notamment, il faut trois jours pour atteindre la base d'un escalier visible depuis une porte dérobée. Transposée à Chamarande, cette coïncidence a d'emblée insinué qu'il allait falloir « ignorer » le château en tant que tel, l'oublier. Il fallait qu'en entrant dans le château, on on en sorte.

L'isolement indéniable de la bâtisse dans un paysage séculaire, comme infini, confère à l'ensemble du domaine un côté hors du monde, voire hors du temps, presque science-fictionnel, au sens où son futur n'a certainement plus d'avenir. Si la dimension intemporelle du site est indubitablement liée au rapport château / paysage / histoire(s) qui le maintient dans le passé, elle

découle aussi du rêve de futur que ce domaine séculaire rend impossible, certainement parce que, comme le dit J.G. Ballard, « il se peut que nous ayons déjà rêvé notre rêve du futur et que nous nous soyons réveillés en sursaut dans un monde d'autoroutes, de centres commerciaux et d'aérogares qui s'étend autour de nous comme le premier épisode d'un avenir qui a oublié de se matérialiser » [2]. L'endroit semblait donc idéal pour écrire, ou produire, une légende d'aujourd'hui. Il ne manquait plus qu'un écrivain pour en composer le script, un court récit qui fasse imploser les paramètres contemporains en les écrasant dans un futur visionnaire, de l'« histoire écrite d'avance » comme chez J.G. Ballard qui s'est naturellement imposé.

En 1962, l'écrivain publie une nouvelle fulgurante, quasi-cinématographique, dans *The Magazine of Fantasy and Science Fiction* : « Le Jardin du temps ». En quelques pages, grandeur et décadence, condensation et accélération du temps, travelling et blow-up, instantanné et éternité, netteté et flou, artifice et abandon façonnent la vie d'un couple qui parvient à maintenir à distance une force destructrice qui rôde autour d'un château en cueillant des fleurs du temps. Chaque fleur cueillie devient une glaciale goutte de cristal qui a le pouvoir de maintenir la menace à distance. Vient l'heure de la dernière fleur. La sombre force dévaste les ruines de cristal tout en évitant un buisson de ronces très dense à l'intérieur duquel se trouve le couple, immortalisé côté à côté dans la pierre, une fleur à la main. Quand les rayons du soleil traversent le buisson, leur carnation apparaît l'espace d'un instant.

Comme *La Maison des feuilles*, « Le jardin du temps » aborde des questions de scénarisation d'espace, de modes de regard opérant entre périphérie et centre, de différences entre environnement et contextualisation, d'espaces de mesure qui

contiennent la durée de leur transformation, d'animisme, et de jeux d'échelle architecturaux : autant d'élements de « scénarisation du réel » – pour reprendre les mots de Walter Benjamin – utiles pour articuler l'exposition d'œuvres d'aujourd'hui dans un château improbable. De quel aujourd'hui s'agit-il ?

Comme l'a remarqué Alan Greenspan, la chose la plus étonnante qui soit arrivé à l'économie après le 11 Septembre est que rien ne lui soit arrivé. Cet événement vite absorbé par une économie capitaliste globale considérablement plus flexible, ferme, ouverte, auto-dirigée et changeante qu'au début des années 90, a renforcé la perception d'un monde nouveau où l'événement a pour corrélat la légende [3]. Le 11 septembre « est un acte terroriste qui ressuscite à la fois l'image et l'événement » [4], du grand spectacle avec des vrais meurtres. Traditionnellement, la légende est véhiculée par des fables et des récits basés sur des secrets, des mensonges, des manipulations et des exagérations de vérités historiques et populaires. C'est une parole archaïque qui circule en lien étroit avec les images. Elle se rapproche en cela de l'imaginaire. Logée dans le passé, la légende n'a a priori rien à voir avec le présent continu dans lequel notre époque est plongée. Pour autant, ce présent génère du récit. Ce récit est communicationnel et digital. Il est dopé à l'« hystérie point-com », et repose sur les quinze secondes de célébrité reconduites en boucle imposant un nouveau schéma : accélération généralisée *vs* disjonction instantanée. Ses archives sont promotionnelles, et 2050 constitue l'horizon ultime des prédictions qui l'animent. Mais parce que ce présent n'existe qu'à travers le futur supposé qu'on lui prête, et que la masse d'archives qui en découle est quas-inexploitable – parce que cet excès de mémoire a pris la forme d'un souvenir, *le souvenir du présent* pour reprendre les mots de Paolo Virno [5] – , il est de plus

en plus probable que l'histoire devienne impossible à écrire (notamment à partir de telles archives), et que l'on bascule *du côté* de la légende. C'est sur cette hypothèse, qui découle elle-même de ces observations, que l'exposition « Légende » repose. Et parce que « quand la légende devient réalité, il faut imprimer la légende ! » [6], l'exposition se devait d'être massive, immersive, aussi contradictoire que le présent dans lequel elle s'enracine, questionnante, inédite, extrême, sur mesures.

Le plan du bâtiment remonte au XVIIe siècle : style austère version rustique. La principale élévation date du XVIIIe. Des *people* en font un lieu chaud. Au milieu du XIXe siècle, une partie de l'intérieur est relookée néo-gothique et néo-renaissance sous l'impulsion d'Anthony Boucicaut, fils du créateur du Bon Marché. Entre ville et campagne : la vie château. Des clichés des années 1950 montrent un intérieur « *white castel* » pour ne pas dire « white cube ». Abandonné au tournant des années soixante pour cause de faillite du dernier propriétaire Auguste Mione, le château est squatté par des artistes locaux pré-bios politisés qui se découvrent une âme de châtelains modernes qui revendiquent leurs droits en occupant physiquement la bâtisse. Le Conseil général de l'Essonne achète le domaine en 1978, entreprendune restauration « façon XIXe » de l'intérieur avec l'aide des Bâtiments de France dans les années 1980-1990, le tout étant sensé « évoquer et représenter l'histoire ». En 2000, le château devient un centre d'art contemporain dans un cadre paysager. Chose rare à l'ère globalisée, franchir le seuil du château de Chamarande revient à entrer *nulle part* (si l'on s'en tient à ce que l'Histoire peut avoir d'intégrité). Car si le château se visite comme un bâtiment restauré « témoin » du XIXe siècle, il fonctionne aussi comme un « psychic vacuum » dans lequel les œuvres d'art exposées le plus souvent disparaissent tant

l'enveloppe décorative intérieure super exhib qui les contient les englouti. Ces « tensions » sont toujours délicates à gérer, le bâtiment étant classé, aucun trou ni visse n'y est toléré. Et comme je ne suis pas David Copperfield et que Chamarande n'est pas Hollywood, j'ai téléphoné à Yves Godin, concepteur-lumière star dans le spectacle vivant, et lui ai proposé, à partir des références littéraires citées, d'idées de scénarisations de l'espace d'exposition, d'un powerpoint des œuvres et d'une présentation des artistes auxquels je pensais, de concevoir un dispositif lumière qui rende l'espace *simplement* appréhendable. Une heure plus tard, il proposait de recouvrir les neuf cent quatre-vingt-dix huit carreaux des fenêtres de miroirs, ce qui plongeait le château dans l'obscurité, permettait de museler l'empreinte décorative du lieu, de contrôler la lumière artificielle (car à Chamarande il y a plus de fenêtres que de murs), et surtout de faire passer les œuvres au premier plan dans des salles qui avaient dès lors toutes un point commun. La continuité spaciale étant inventée. L'intérieur pouvait commencer à s'estomper et les œuvres fantastiques, inédites et redoutables, entrer en scène.

II La scène

Dès qu'un bâtiment est classé, il est intouchable. Comme souvent dans les châteaux, le corps principal du bâtiment est étroit, les fenêtres sont omniprésentes et hautes, et les pièces relativement petites. Dans ce contexte, les œuvres exposées sont généralement suspendues à des cimaises (baguettes *old-school*) et déployées au centre de salle-décors. Elles sont toutes éclairées à la lumière du jour et « rattrapées » par des petits spots version

salle d'attente 1986 fixés aux plafonds. Les miroirs d'Yves Godin ont donc permis d'unifier les salles et d'atténuer leurs singularités décoratives ; ils ont multiplié les surfaces, les points de vues, les possibilités d'éclairage – par réflexion notamment – et contribué à mettre le focus sur les œuvres. Ils ont altéré la perception des distances ; donné le sentiment de tourner autour d'un centre sans jamais y entrer. Autant d'« effets spéciaux » qui ont renversé le rapport écrin exposé / œuvres importées.

Pour parfaire ce processus de mise à distance du château, quelques modifications de surface ont été nécessaires. Des parois temporaires d'un blanc parfait ont été élevées sur les sols en marbre permettant ainsi d'accrocher des œuvres façon white cube. Les différents carrelages (1860, 1950, 1970) de quatre salles en enfilade ont été recouverts de latex noir mat épais. Les lustres couleur étain ont été déposés ; un large médaillon mural en verre avec scène de chasse néo-antique gay est devenu un soleil opalescent de 4000 watts. Dans une autre salle carrée aux murs gris perle, un sol noir et blanc en damier a été posé à 15° sur de la moquette rouge. Le fond de la bibliothèque (style Empire mais années 1950) « pluggée » sur trois murs a été peint en blanc glacier, éclairé de l'intérieur, ce qui, avec un sol en latex blanc mat inverse le rapport artificiel / historique de la salle : la bibliothèque devenant alors du faux Empire. Dans cette salle baptisée « Cygne Noir » (en souvenir d'une théorie du XVIIe siècle selon laquelle l'exception confirme la règle parce qu'avant tout, elle est l'affirmation de l'imprévu), une vingtaine d'« anomalies » esthétiques contemporaines des plus convaincantes et stimulantes pour l'œil et l'esprit sont regroupées. Parmi lesquelles une mamie-trans entartée provocante et complaisante de Lisa Yuskavage ; un portrait d'homme post-Dürer au nez anxieux entammé par (trop?) de cocaïne de John

Kleckner ; un moteur de montre antropomorphe avec petite pile au niveau du cerveau et aiguille qui décompte les secondes à l'envers de David Musgrave ; un Moïse-Ben Laden que titillent trois mains coupées baladeuses de John Kleckner ; une maison aux asticots avec oiseaux pendus de Dorota Jurczak ; le nuage souriant du non-savoir de Uwe Henneken ; une intense palette brute sur toile intitulée « la date invisible ne garantit jamais l'endroit » de Ellen Gronemeyer ; un visage en céramique comme disparaissant dans de la cellulite vernissée de Klara Kristalova ; une valise en nylon peinte en noir mat et ornée de formes phalliques sommaires discrètement pailletés dans la masse de Karl Holmqvist ; une vidéo de skate furtif non-institutionnel qui crépite dans un placard bas à moitié fermé de Laurent Vicente ; des écharpes-échantillons composées au sol de Karin Ruggaber, ... Autant d'anomalies (par opposition aux ready-mades actuels) qui flirtent avec l'étrange sans pour autant devenir des curiosités, et qui détraquent notre rapport au présent en y faisant irruption, telles des fulgurances visuelles.

Chaque salle porte un nom. Ces noms sont donnés en fonction des œuvres montrées, de l'orientation sud-est, des bonnes et mauvaises vibrations de la salle, de l'intensité de la lumière, de la taille des crémones, au hasard. Certains d'entre eux sont empruntés à *La Maison des feuilles* de Mark Danielewski comme « le couloir de cinq minutes et demie » et « les constantes : « Température : 0°C +-4 ; Lumière : absente ; Silence : complet (à l'exception du 'grognement') ; mouvement d'air (c-à-d brise, courant d'air, etc.) : aucun ; Nord véritable : INEX. ». D'autres viennent de *Billenium* de J.G. Ballard comme l'équation « \$ Enfer x 10^n » ou de *Dreams, L'exposition dont vous êtes le héros*, un plan d'exposition conçu par Pierre Joseph [7] en 1990 dont une salle – « L'homme en damier » – avait un sol en damier. Il y

a aussi : « Abou Simbel=Légende Dorée » dans laquelle une branche stalactite goth-hard-rock cristallisée de Skafte Kuhn ignore magistralement le cercle lumineux mystico-matérialiste de Benedikt Hipp et une structure en plaques d'acier qui ressemble à un énorme chapeau de sorcière sur pattes de Jason Meadows. Dans « Le salon ovale » une prêtresse-trans-Pierrot orientaliste en suspension entre des planètes (*Malaya*, 2002) de Alan Michael cotoie une frite en bronze sortie d'une caisse en bois avec mains maladives et regard triste (*V.O.T.E # 79*, 2007) de Uwe Henneken tous deux bercés par le *Théâtre de poche* (2007) de Aurélien Froment dans lequel un magicien fait tenir en suspension plusieurs millénaires de productions humaines en dix minutes. Dans « 12h01 » avec le gigantesque *Andy* de Tomoaki Suzuki qui regarde un post-it accablant intitulé *Note to Self* (2007) de Philip Newcombe qui présume de la mort de celui ou celle qui le lit. Pour « L'entre-monde », Ulla von Brandenburg a cousu deux costumes d'acrobates pied à pied qu'elle a suspendus comme un étendard au dessus de la porte d'entrée du château *Untitled (Fahne)* (2008), ... Dans « Non Monde » Jordan Wolfson a souhaité réunir sa vidéo *Neverland* (2001) – du nom de la demeure de Michael Jackson – sur laquelle on peut voir les yeux de la pop star, seule partie non retouchée d'un corps ici complètement effacé, à côté d'une photographie d'un portrait de *Helen Keller* (2007) avec le front comme ébloui par le flash de la rephotographie – « no world » étant l'expression que Helen Keller née aveugle, sourde et muette a utilisé pour qualifier le monde depuis lequel elle écrivait ses contes pour enfants – créant ainsi une circularité conceptuelle qui augmente l'absence de centre physique et dramaturgique / narratif de l'exposition.

Pour que la légende dépasse l'évocation et l'hypothèse de travail,

et que son côté épique fonctionne (les bonnes légendes sont toujours peuplées), il fallait beaucoup d'artistes, des œuvres très récentes, et un accrochage conçu sur mesures pas tant à cause du lieu que des contradictions inhérentes à l'exposition de ces œuvres apparemment hétérogènes. Toutefois, pour déplacer cette polymorphie, chaque salle est augmentée d'un haiku qui brouille, dérange, sépare, réévalue, renverse le côté « dispersion visuelle » de chaque salle. Ces haikus figurent uniquement sur le plan détaillé de l'exposition donné à l'entrée. Le haiku est un court poème en trois vers de 5/7/5 syllabes. Forme poétique pratiquée au Japon depuis le XIIᵉ siècle, le haiku suscite, par les mots, un mouvement de l'esprit vers la chose *comme elle est*. En disant la chose ainsi, le haiku atteint le côté incontournable de la chose, sans question ni raison ni arrière-pensée spéculative. Le haiku ne formule pas, il appréhende, sans exprimer, tout en pointant. Il traque l'inconnu au cœur du familier et fait surgir une image devant l'esprit. L'inattendu, alors, opère dans une immédiateté saisissante. L'illumination subite que le haiku provoque est aux antipodes de la réflexion conceptuelle. « Le haiku plaide pour un esprit désoccupé, un esprit qui se laisse habiter », il ouvre sur une « réalité qui questionne la prétendue 'solidité' du monde » [8], comme la plupart des œuvres de l'exposition. Chaque haiku est un filtre de vision. Il peut aussi bien faire diversion sur le seuil d'une salle qu'accompagner et déformer le souvenir de l'impact visuel qu'on en a. Toute l'exposition se trouve donc « haikuïsée ». On peut lire par exemple : « De plus en plus froid – le téléphone noir de la nuit » (Sumitaku Kenshin 1961-1987) dans 'Le trou noir' ; « Le papillon bat des ailes comme s'il désespérait de ce monde » (Kobayashi Issa 1763-1827) dans 'L'homme en damier' (Pierre Joseph) ; « La pluie d'hiver montre ce que voient nos yeux

comme si c'était chose ancienne » (Yosa Buson 1716-1783) dans 'Non monde' ; « Silencieux dans la nuit qui tonne – l'ascenceur » (Saitô Sanki 1900-1962) sur 'Les 27 marches' ; ... Les haikus complètent, orientent, augmentent, neutralisent, déplacent, l'impact visuel de chaque salle parce qu'ils ne sont pas « raccord » avec ce qui est exposé et génèrent instantémment une image mentale en dehors de tout contrôle. Dans ce sens, le haiku déroute les neurones au cœur d'une perception esthétique (la visite de l'exposition) et de l'expérience de sa rémanence (une déambulation cinématographique). Si le haiku n'est pas « raccord » avec les œuvres, il les emmène toutefois avec lui (et vice et versa). Les rapports qui en découlent concernent le monde tel qu'il est. Car en testant la « prétendue solidité » du monde, les haikus et les œuvres rappellent que la capacité à brouiller, déranger, prendre à contre-pied, renverser les attentes découle d'une conscience des enjeux susceptibles d'anticiper et perturber une époque pas vraiment préparée pour l'imprévisible. Nous défamiliarisant ainsi avec elle.

III Les perspectives

Décembre 2007. Los Angeles. Cimetière de Westwood Memorial Park. Entre un petit building carré climatisé, quelques bâtisses néo-égyptiennes années 1910 et un parking post-moderne à ciel ouvert : la tombe de Marylin, anonyme. Une rose fraîche honore les cendres de la star. Comme toutes les légendes depuis le big bang, Marylin est une image, pas des cendres. Elle est une image parmi nous, entre nous.
Années 00, l'artiste anglais Mark Leckey raconte qu'il vit dans un monde bi-dimensionnel. Pour lui, certaines idées, et à

fortiori certaines œuvres d'art, des morceaux de littérature, de musique, de mode, de presse notamment, produisent du relief dans un monde plat. A l'heure du décodage automatique (l'être humain comme scanner) et du tout explicable (les médias et le politique comme garants auto-proclamés du « savoir » à court terme), cette vision rappelle que toutes les œuvres / concepts / idées ne sont pas interchangeables, et que seuls certains d'entre eux « brisent la surface ». Si l'image de Marylin incarne cette platitude à l'infini, l'observation de Mark Leckey en inverse le cours. Ce qui produit du relief aujourd'hui n'est pas ce qui est immédiatement assimilé par la communication (une seule face jouée 24h sur 24) mais ce qui produit de l'imaginaire à l'intérieur des systèmes fermés de communication (Philippe Parreno). Ce « relief » a à voir avec le rien, au sens où, au départ, il n'y a rien : rien avant l'irruption et rien comme substance ultime du monde. Nombreux sont les artistes qui ont évoqué l'ampleur du rien qui habitait leur temps, anticipant le nôtre : « Rien. Presque » (Marcel Duchamp), « Maintenant est venu le temps d'attaquer le problème du rien » (General Idea, 1973), « le rien est parfait parce qu'après tout il ne s'oppose à rien » (Andy Warhol, 1975), « Nouvelles manières de rien faire » (Karl Holmqvist, 2003). Cette *légende* parle de *rien* mais elle le fait avec des œuvres qui ne se contentent pas du monde tel qu'il est déjà mais qui (se) mesurent (à) ce qu'il devient. La plupart des œuvres exposées dans « Légende » fonctionnent dans cette dynamique. Qu'elles soient décoratives, enthousiasmantes, inopportunes, inconfortables, rébarbatives, séduisantes, classiques, légères, absentes, conceptuelles, matiéristes, réussies importe peu... aujourd'hui. Elles encodent l'époque qui les voit naître, invalident l'idée de chronologie, passent du familier au non-familier et inversement, détraquent nos décodeurs ticqués. Un

arbre à photos pour table de nuit (*Untitled*, 2006 de Shannon Bool), des tablettes de chewing-gums enserrées par un piercing pour langue (*Gobshite!*, 2007 de Philip Newcombe), une bulle de savon programmée pour l'éternité (*Forever Lasting Bubble*, 2008 de Melvin Moti), une paire de talons en cuir noir avec un pied gauche complètement déformé (*Curvings*, 2006 de Markus Schinwald), des cristaux et sels qui modifient la surface de bâtons d'acier (*Untitled*, 2007 de Roger Hiorns), un prototype de jeu de l'oie (*Set Sail for the Levant*, 2007 de Olivia Plender), un portrait fluo de Frankenstein (*Big Frank*, 2007 de Jason Meadows), une araignée phallique chocolat-fraise en bronze (*Maria*, 2007 de Erika Verzutti) sont autant d'artefacts qui démontrent que plus on communique sur eux moins ils se racontent et vice et versa. Une tension qui explique d'ailleurs l'intérêt grandissant, chez beaucoup d'artistes aujourd'hui, pour l'oralité, les anecdotes, la fascination (c'est-à-dire « ce qui empêche de penser » [9]), les espaces scriptés : « des espaces que l'on doit traverser physiquement mais que notre esprit vit comme l'exercice d'un fantasme en étant à la fois le site et le processus de l'imagination » [10], et le désir de ne pas illustrer ni de faire un travail *sur*. Dans ce monde, l'expérience dépend d'une mise en scène, d'un artifice. « Et plus on joue le jeu en sachant que tout est artificiel, que tout était truqué d'avance comme dans *Total Recall*, plus on vit des expériences pleines et entières. L'expérience aujourd'hui passe par le fait de fabriquer de toutes pièces l'expérience, de saisir l'artifice comme dimension constitutive de la vérité [11]. » L'imagination, l'hétérogénité et le désordre apparent des œuvres exposées dans « Légende », préfigurent une vérité actuelle du monde.

En 1912, Karl Kraus voyait dans l'art une manière de créer une abstraction du monde, et ce, dans le but de le voir concrète-

ment. Il avait cent ans d'avance. Si Mark Leckey retrouve ce mouvement aujourd'hui, la charge, elle, diffère. Entre-temps, les images nous ont colonisé, et magistralement réunis le 11 septembre. Dans ce mouvement entre bi-dimensionnalité et tri-dimensionalité mentale, individuelle, et collective, la légende occupe une place de choix. Aujourd'hui, l'événement et son devenir légend(air)e se superposent quasi instantannément. Parce qu'elle produit des images en se racontant, la légende se projette. Projetée, elle se matérialise dans la vie, court-circuitant jusqu'à la question même de son devenir (ce qui obsède le présent). Comme le présume Nabokov en ouverture de son dernier roman [12] : « Peut-être que si le futur existait, concrètement et individuellement, sous une forme qu'un bon cerveau pût discerner, le passé offrirait moins de séductions : ses attraits s'équilibreraient avec ceux du futur... Mais le futur n'a pas cette réalité (que le présent possède et le passé projette) ». Le présent comme légende est un oxymoron [13] qui se réfère de manière schizophrénique au présent que l'on vit et invente à la fois. Ce présent se raconte déjà : c'est notre légende. « Là où l'homme a vécu commence la légende, là où il vit » [14] d'autant plus que, comme le formule David Lieske, « Tout ce qui n'a pas lieu aujourd'hui n'a pas lieu. »

1 Mark Danielewski, *La Maison des feuilles*, Denoël, Paris, 2003.

2 J.G. Ballard, "Retour au futur grisant" (1993), in *Millénaire mode d'emploi*, éditions Tristram, Auch, 2008, p. 228.

3 Cf. Alan Greenspan, *Le temps des turbulences*, JC. Lattès, Paris, 2007.

4 Jean Baudrillard, "L'esprit du terrorisme", in *Le Monde*, 2 Novembre 2001.

5 Cf. Paolo Virno, *Le Souvenir du présent, essai sur le temps historique*, éditions de

l'Eclat, Paris, 1999, p. 50.

6 Comme il est dit à la fin du film de John Ford *L'Homme qui tua Liberty Valance,* 1962. Et comme Jurgis Baltrusaitis l'a écrit en 1957 : « Les illusions et les fictions qui naissent autour des formes répondent à une réalité et elles engendrent à leur tour des formes où les images et les légendes sont projetées et se matérialisent dans la vie. »

7 Rep. in cat. expo. *No Man's Time*, Eric Troncy (éd.), Villa Arson, Nice, 1991, pp. 170-171.

8 Voir *Haiku du XXᵉ siècle, Le poème court japonais d'aujourd'hui*, Corinne Atlan et Zéno Bianu (éds.), Gallimard, Paris, 2007, p. 15

9 Voir Patricia Falguières, "Wonderland", *Feu de bois*, Alexis Vaillant (éd.), Toastink Press, Paris, Frac des Pays de la Loire, Carquefou, 2004, pp. 65-72.

10 Norman M. Klein, *The Vatican to Vegas, A History of Special Effects*, The New Press, New York, London, 2004. « En décodant l'espace scripté, on apprend comment le pouvoir a exercé son influence entre les classes sous la forme d'effets spéciaux. » (p. 11). Le passage de la bi-dimensionnalité à la tri-dimensionnalité évoqué par Leckey est en ce sens un « effet spécial ».

11 Mehdi Belhaj Kacem, *Pop Philosophie*, entretiens avec Philippe Nassif, Denoël, Paris, 2005, p. 395.

12 Vladimir Nabokov, *La Transparence des choses*, Librairie Arthème Fayard, Paris, 1979, p. 11.

13 Association de deux mots apparemment contradictoires qui disent une réalité nouvelle sans pour autant chercher à forger quoique ce soit.

14 Louis Aragon, *Le Paysan de Paris* (1926), Flammarion, Paris, 2001, p. 15.

Oxymoron

Alexis Vaillant

> "Art is what the world becomes, not what it already is."
>
> Karl Kraus, *Pro Domo et Mundo*

I Backstage

The castle of Chamarande is much smaller on the inside than the outside. Derelict floors are closed to the public, and the exhibition rooms occupy only a fraction of the ground floor one sees from the outside. This detail might bring to mind the novel *The House of Leaves* [1], which features a house, on the contrary, much larger on the inside than the outside, a house that vanishes when you look at it, and in which, notably, it takes three days to reach the foot of a staircase spied through an open door. Transposed into Chamarande, this coincidence implied from the start that we needed to "ignore" the castle. And to ignore it, we needed to forget about it. We needed to make it such that by entering the castle, the public could escape it.

The marked isolation of the building in an age-old, seemingly limitless landscape confers an out-of-this world, even out-of-this-time aspect onto the entirety of the estate, one that is almost sci-fi in nature. For Chamarande, the hereafter has no

future. The atemporal dimension of the estate is doubtlessly due to the relationship between the castle, its landscape, and its history (or histories), which relegate it to the past. Yet its atemporality also follows from the fact that this timeless estate proscribes any dream of the future, probably because, as J. G. Ballard says, "it may be that we have already dreamed our dream of the future and have woken with a start into a world of motorways, shopping malls and airport concourses which lie around us like a first installment of a future that has forgotten to materialize." [2] The location thus seemed ideal for writing, or producing, a contemporary legend. All that was missing was a writer to compose the script, a short story that could implode contemporary parameters in its pulverizing vision of the future, a "history written in advance" like the work of J. G. Ballard, who naturally came to mind.

In 1962, J. G. Ballard published a dazzling, quasi-cinematic short story in *The Magazine of Fantasy and Science Fiction* entitled "The Garden of Time." Over the course of several pages, grandeur and decadence, compressed and accelerated time, tracking shots and close-ups, immediacy and eternity, order and flux, artifice and abandon construct the story of a couple who manage to deter a destructive force lurking around a castle by cutting flowers of time. Once cut, each flower transforms into an icy droplet of crystal that keeps the menace at bay. Finally comes the hour when the last remaining flower is cut. The dark force then lays waste to these crystal ruins while avoiding a patch of very dense brambles, inside of which lie busts of the couple, immortalized in stone and depicted side by side, a flower of time in their hands. When the sun passes through the bush, their apparition appears for a fraction of a second.

Like *The House of Leaves*, "The Garden of Time" addresses the

portrayal of space within a scenario, the ways of looking that
operate between periphery and center, the difference between
environment and contextualization, the measurable duration of
spaces, the intervals of transformation, animism, and the archi-
tectural plays of scale that are among the many elements of "the
scripting of reality"—to quote Walter Benjamin—that help
articulate the exhibition of modern-day work in this unlikely
castle. Yet exactly which modern day are we talking about?

As Alan Greenspan once remarked, the most incredible thing
that happened to the economy after 9/11 was that nothing
happened at all. The event was quickly absorbed by the global
capitalist economy, one vastly more flexible, resilient, open,
self-directing, and volatile than it was in the 1990s. This rapid
absorption reinforced the image of a new world where event
and legend go hand in hand [3]. September 11th was a "terrorist
attack [that] revived both the image and the event," [4] like a
grand spectacle with real murders. Traditionally, legends are
spread by fables and stories based on secrets, lies, manipula-
tions, and exaggerations of historical and popular facts. Legend
is archaic speech that circulates in close connection with images.
As such, it comes close to the imaginary. Lodged in a distant
past, legend initially seems to have nothing in common with
this era's perpetual present. And yet, the present produces its
narratives too. Today's story is communicational and digital. It
is strung out on "dot-com hysteria" and fifteen seconds of fame
run on a loop, imposing a new scheme: generalized acceleration
versus instantaneous disjunction. Its archives all serve to pro-
mote something in the present, while its future horizons extend
no further than 2050 AD. But this present-day only exists
through the hypothetical future we grant it, and the mass of
archives that flow from it remain difficult to exploit because this

profusion of memory has become the *memory of the present*, to take up the words of Paolo Virno [5]. It is thus increasingly likely that history is becoming impossible to write (using, in particular, such archives) and that we are tumbling over *to the edge of* legend. The exhibition "Legend" is based on this hypothesis, which itself emerged through these observations. And because, as John Ford once said, "When legend becomes reality, print the legend!" [6], the exhibition had to be massive, consuming, as contradictory as its current climate, critical, unexpected, extreme, and made-to-measure.

The blueprints go back to the seventeenth century, when the building was an austere, vaguely rustic version of its present self. The majority of construction took place in the eighteenth century. Various personalities enlivened the spot. In the mid-nineteenth century, part of the interior was remodeled in a neo-gothic and neo-Renaissance style under the direction of Anthony Boucicaut, son of Bon Marché founder Aristide Boucicaut. Castle life occupied a middle ground between city and countryside. Some 1950s clichés materialized in a "white castel" interior, not to say a white cube. Abandoned around the 1960s following the bankruptcy of its last owner, August Mione, the castle was squatted by local pre-organic politicized artists, who claimed their rights by physically occupying the building. The District Council of Essonne bought the estate in 1978, and undertook a "nineteenth-century style" restoration of the interior with the aide of Bâtiments de France, the French Historical Buildings Society, in the 1980s 1990s, all with the intention of "evoking and representing history." In 2000, the castle became a regional contemporary arts center. As happens rarely in the age of globalization, to arrive in Chamarande amounts to entering *nowhere*, from the point of view of holistic

history. For while the castle is visited as a restored building that "bears witness" to the nineteenth century, it also functions like a sort of "psychic vacuum" in which the exhibited artworks are often upstaged, if not consumed by, the "exhibitionist" decorative interior. These tensions must be handled sensitively, as the building is a registered historical site and will suffer neither hole nor screw. Since I am not David Copperfield and Chamarande is not Hollywood, I called up Yves Godin, a star theatrical lighting-designer, and with the aide of the literary references cited above, ideas for animating the space, and a Powerpoint of the works and the artists I had in mind, asked him to come up with a lighting design that would make the space *simply* apprehensible. An hour later, he suggested that we cover the nine hundred ninety-eight window frames with mirrors, thus plunging the castle into darkness and muting the decorative distinctiveness of the site. This would allow us to control the artificial lighting (in Chamarande, there are more windows than walls) and above all, to bring the works to the foreground in rooms that would henceforth all share a common thread. Spatial continuity was born. The interior could begin to disappear and the fantastical, novel, and formidable works, to assume center stage.

II The Stage

As soon as a building is registered as an historical site, it is untouchable. As is often the case with a castle, the principal body of the building is rather rectilinear; the windows are omnipresent and tall, and the rooms relatively small. Works exhibited in this context are generally suspended from the moldings (old-school picture rails) or placed in the center of the

décor-rooms. All works are lit by daylight and cornered by little spotlights affixed to the ceiling that recall the lighting motif in a waiting room from the 1980s. Yves Godin's mirrors thus allowed us to unify the rooms and to minimize their decorative singularity; his mirrors multiplied the surfaces, viewpoints and lighting possibilities—notably through reflections—and helped focus attention solely on the works. They altered the perception of distances; they gave one the sense of perambulating a center without ever having entered it. These "special effects" inverted the relationship between the display case and the works it contains.

To undertake the process of outstripping the castle, some surface modifications were necessary. Gleaming white partitions were set up on top of the marble floors, thus allowing us to hang the works as though in a white cube. The various flooring motifs (1860, 1950, 1970) in four consecutive rooms were covered with thick black latex matte. The pewter-coloured chandeliers were taken down; a large glass wall medallion with a homoerotic neo classical scene was transformed into an opalescent, four-thousand-watt lantern. In another room with pearly grey walls, a black-and-white checkerboard floor was laid down at a bevel, 15 degrees over the red floorboards. Three walls of 1950's but Empire Style bookshelves were painted glacial white and illuminated from the interior; accompanied by a white latex floor, this inverted the artificial historical relationship of the room, making the original bookshelves an artificial Empire element. This room, baptised the "Black Swan" (in reference to a seventeenth-century theory according to which the exception confirms the rule because it is, above all, the affirmation of the unexpected), reunited twenty contemporary aesthetic anomalies of the most convincing and stimulating order for the eye and

the spirit. Among them are: a provocative tarted-up trans-granny by Lisa Yuskavage; a post-Dürer portrait with an anxious, cocaine-blasted bashed-up nose by John Kleckner; a motor for an anthropomorphic clock with a battery for a brain and a needle that counts the seconds backwards by David Musgrave; a Moïse-Ben Laden that palpitates three perambulating severed hands by John Kleckner; a house of maggots with hanging birds by Dorota Jurczak; a smiling cloud of "unknowing" by Uwe Henneken; an intensive raw palette on canvas entitled *The Invisible Date that Never Guarantees the Place* (2006) by Ellen Gronemeyer; a ceramic face that appears to dissolve into cellulite by Klara Kristalova; a nylon suitcase painted matte black and adorned by subtly glittering perfunctory phallic forms by Karl Holmqvist; a furtive, non-institutional skate video crackling from its partial hiding place in a half-closed cupboard by Laurent Vicente; scraps of scarves or cloth compositions laid on the ground by Karin Ruggaber, and more. They work like anomalies (by opposition to the current readymades) that flirt with oddity without necessarily becoming curiosities, derailing our relationship with the present by setting off visual flares within it.

Each room has a name. These names were given in accordance with the works they contain, with a south-to-east orientation, with the good and bad vibes of the room, with the light intensity, with the size of the window latches, and randomly. Certain ones were borrowed from Mark Danielewski's *The House of Leaves*, such as "The Five and a Half Minute Hallway" and "The Constants: 'Temperature: 0C +-4; Light: absent; Silence: complete (with the exception of the "groaning"); Air movement (c-to-d draught, air current, etc.): none; True North: INEX." Others come from J. G. Ballard's *Billenium*, such as the equa-

tion "$ Hell x 10^n," while still others come from *Dreams, the Exhibition Where You Are the Hero*, an exhibition layout designed by Pierre Joseph[7] in 1990 in which one room—"The Checkerboard Man"—had a checkerboard floor. There is also "Abou Simbel=Golden Legend," in which a branch dripping with crystallized goth-hard-rock stalactites by Skafte Kuhn magisterially ignores the luminous, mystico-materialist ring by Benedikt Hipp and a structure by Jason Meadow's, made of steel plaques, resembling an enormous witch's hat on legs. In "The Oval Room," Alan Michael's *Malaya* (2002) features an orientalist priestess-cross-Pierrot suspended between planets, set beside Uwe Henneken's *V.O.T.E # 79* (2007), a bronze French fry with sickly hands and a pout, popping out a wooden box, both of which are disported by Aurélien Froment's *Pocket Theater*, in which a magician conjures up for view some several million images of human creations in the span of ten minutes. In "12:01," Tomoaki Suzuki's diminutive *Andy* looks toward Philip Newcombe's disarming Post-it, entitled *Note to Self* (2007), which presages the death of its reader. For "The world in between," Ulla von Brandenburg's *Untitled (Fahne)* (2008), twin suits made for symmetrical acrobats, sewn together at the feet, are suspended like a banner above the front entrance. "Non World" is based on Jordan Wolfson's idea, which brought together his video *Neverland* (2001)—named after Michael Jackson's residence—which shows only Jackson's eyes, the sole untouched feature on the pop star's erased body, next to a reprint of a portrait of *Helen Keller* (2007), whose forehead is irradiated by the camera flash. "Non world" is the expression that Helen Keller, born blind, deaf, and mute, used to describe the world from which she wrote her children's stories—thus describing a conceptual circularity reinforced by the absence of

a physical or narrative center in the exhibition.

In order to extend "legend" beyond a simple evocation or a working hypothesis, and to fulfil its epic proportions (for good legends are always filled with characters), it was necessary to have lots of artists, recent works, and a made-to-measure display, due not so much to the site as to the contradictions that come from exhibiting these ostensibly heterogeneous works. However, to temper this polymorphy, each room is accompanied by a haiku that obscures, disturbs, separates, re-evaluates, and inverts the "visual dispersion" of the room. These haikus uniquely appear on a detailed map of the exhibition available at the entrance. A haiku is a short poem in three lines of 5/7/5 syllables, a form of poetry practiced in Japan since the twelfth century. Through words, the haiku solicits a movement of the spirit toward the thing *as it is.* In saying it thus, the haiku captures the incontrovertible essence of its subject, with neither question nor reason nor speculative afterthought. The haiku does not formulate; it apprehends. It indicates without explication. It fetters out the unknown at the heart of the familiar and produces an image before the mind. The unexpected thus occurs with gripping immediacy. The sudden illumination kindled by the haiku stands opposed to conceptual reflection. "The haiku requires a disengaged mind, a mind that lets itself be." Like most of the works in this exhibition, it deals with a "reality that questions the supposed 'solidity' of the world." [8] Each haiku is a filter for the vision. It can as easily serve as a distraction on the threshold of a room as it can escort and distort the memory of its contents' visual impact. Thus the whole exhibition is 'haiku-ized.' One reads, for example, "Colder and colder—the black telephone of the night" (Sumitaku Kenshin 1961–1987) in the 'Black Hole;' "The butterfly beats its wings

as if he had lost hope in this world" (Kobayashi Issa 1763–1827) in 'The Checkerboard Man' (Pierre Joseph); "Winter rain shows what our eyes see as if it were something old" (Yosa Buson 1716–1783) in 'Non World;' or "Silent in the thunderous night—the elevator" (Saitô Sanki 1900–1962) on 'The 27 Steps.' The haikus complete, orient, enhance, neutralize, and displace the visual impact of each room because they are not necessarily "tuned" to the works they accompany, and instantaneously generate a mental image. In that sense, the haiku reroutes the neurons at the heart of an aesthetic perception (the exhibition visit) and the experience of its afterglow (a cinematographic promenade). If the haiku is not "tuned" to the works, it draws them out with him (and vice versa). The created relationships affect the world itself. Furthermore, by probing the "supposed solidity" of the world, the haikus and the works remind us that the ability to obscure, to disturb, to catch off guard, or to invert expectations, comes from a consciousness of the devastating stakes bound to anticipate and disturb an era as yet unprepared for the unexpected. Defamiliarising us with it.

III Vantage Points

December 2007. Los Angeles. Westwood Memorial Park Cemetery. Between a small, square, air-conditioned building, a few neo-Egyptian buildings from around 1910, and a postmodern open-air parking lot, sits Marilyn's anonymous gravestone. A fresh rose commemorates the star's cremated remains. Like all legends since the Big Bang, Marylin is an image, not a pile of ashes. She is the image among us, between us.

At the beginning of the twenty-first century, the English artist

Mark Leckey stated that he lives in a two-dimensional world. For him, certain ideas, and a fortiori works of art and literature, music, fashion, and press produce texture or relief in a flat world. In a time of automatic decoding (where the human being is construed as a scanner) and the all-explainable (where the media and politics are the self-proclaimed keepers of short-term "knowledge"), this perspective reminds us that not every work, concept, or idea is interchangeable, and that only certain ones among them "crack the surface." While the image of Marilyn incarnates this platitude, Mark Leckey's observation inverts it. That which produces texture today is not what (the broken record of) communication networks can immediately assimilate, but rather what produces imaginativeness inside the closed systems of communication (Philippe Parreno). This "texture" is about nothingness, in the sense that initially, there is nothing: nothing before the outbreak and nothing as the ultimate substance of the world. Numerous artists have evoked the scale of their generation's nothingness, anticipating our own: "Nothing. Almost" (Marcel Duchamp); "The time has come to attack the problem of the nothing" (General Idea, 1973); "Nothing is perfect because it is opposed to nothing" (Andy Warhol, 1975); "New ways of doing nothing" (Karl Holmqvist, 2003). This *legend* speaks about *nothing*, with works that are not satisfied with the world as it stands, but rather that measure the world (or themselves) by what it becomes. The majority of the works in Legend operate within this dynamic. Whether they be decorative, enthusing, untimely, seductive, uncomfortable, off-putting, classical, light, absent, materialist, or particularly successful is of little importance... now. They encode the era that produces them, invalidate the idea of chronology, transition from the familiar to the strange and back again, and

indicate the idiosyncrasies that anchor our relationship to the present. From a bedside table photo-tree (*Untitled*, 2006 by Shannon Bool) to pieces of bubble gum squished together by a tongue piercing (*Gobshite!*, 2007 by Philip Newcombe), to a soap bubble calibrated to last for eternity (*Forever Lasting Bubble*, 2008 by Melvin Moti), to a pair of black heels with a curved one (*Curvings*, 2006 by Markus Schinwald), to salt crystals encrusting the surface of steel bars (*Untitled*, 2007 by Roger Hiorns), to a prototype of a Snakes and Ladders board (*Set Sail for the Levant*, 2007 by Olivia Plender), to a fluorescent portrait of Frankenstein (*Big Frank*, 2007 by Jason Meadows), to a phallic chocolate-strawberry spider cast in bronze (*Maria*, 2007 by Erika Verzutti), these artefacts demonstrate that the more we communicate on things, the less they tell, and vice versa. Such a tension explains the growing interest of many contemporary artists in orality, anecdotes, fascination (that is, "what makes you stop thinking"[9]), scripted spaces: "spaces that we must physically cross, our spirit lives through an 'exercise of fantasy,' being both the 'site and process of imagination'"[10], and the desire to neither illustrate nor make a work *about* something. In today's world, experience depends upon performance and artifice. "The more we play the game while knowing that everything is artificial, that everything was rigged in advance like in *Total Recall*, the more we experience our lives full and whole. Today, experiences are constructed with scraps of experience, by grasping artifice as the constitutive dimension of truth."[11] The imaginativeness, heterogeneity, and apparent disorder of the works of *Legend* prefigure a current truth about the world.

In 1912, Karl Kraus saw in art a way to create an abstraction of the world with the goal of seeing it concretely. He was 100 years

ahead of his time. Though Mark Leckey may have rediscovered this same "mental movement" today, the significance is totally different. In the interim, images have colonized us, magnificently converging on September 11th, 2008. In this transition between individual and collective mental two- and three-dimensionality, legend occupies a prime seat. Today, the event and its legend(ary) future are superimposed almost instantaneously. Legends project themselves because they produce images when being told. Thus projected, they materialize in life, short-circuiting even the very question of their future (with which the present is obsessed). As Nabokov muses in the introduction to his last novel [12], "Perhaps if the future existed, concretely and individually, as something that could be discerned by a better brain, the past would not be so seductive: its demands would be balanced by those of the future." The present as a legend is an oxymoron [13], one that schizophreni-cally refers to the present we both live and invent. This present is already in the process of telling its own story: our legend. "Legend begins where a man has lived, where he lives" [14] all the more reason that, as asserted by David Lieske: "Everything that doesn't happen today doesn't happen."

1 Mark Danielewski, *House of Leaves,* New York, Pantheon Books, 2000.

2 J.G. Ballard, "Back to the Heady Future" (1993), in *A User's Guide to the Millennium: Essays and Reviews,* New York, Picador USA, 1996.

3 Cf. Alan Greenspan, *The Age of Turbulence: Adventures in a New World*, New York, Penguin Press, 2007.

4 Jean Baudrillard, "The Spirit of Terrorism", trans. Kathy Ackerman, *Telos* 121 (Fall 2001), p. 140. (Originally published in *Le Monde,* 2 November 2001)

5 Cf. Paolo Virno, *Le Souvenir du présent, essai sur le temps historique*, Paris,

Editions de l'Eclat, 1999, p. 50.

6 From the end of John Ford's film, *The Man Who Shot Liberty Valence*, 1962. As Jurgis Baltrusaitis wrote in 1957, "The illusions and fictions born around forms respond to a reality and, in turn, engender other forms where images and legends are projected and materialize in life."

7 Rep. in exh. cat. *No Man's Time*, Eric Troncy (ed.), Villa Arson, Nice, 1991, pp. 170–171.

8 See *Haiku du XX^e siècle, Le poème court japonais d'aujourd'hui*, Corinne Atlan and Zéno Bianu (eds.), Gallimard, Paris 2007, p. 15.

[*Translator's note:* The poems here appear translated from the French: Translated from the French: "De plus en plus froid - le téléphone noir de la nuit" (Sumitaku Kenshin 1961–1987); "Le papillon bat des ailes comme s'il désespérait de ce monde" (Kobayashi Issa 1763–1827); "La pluie d'hiver montre ce que voient nos yeux comme si c'était chose ancienne" (Yosa Buson 1716–1783); "Silencieux dans la nuit qui tonne - l'ascenceur" (Saitô Sanki 1900–1962)].

9 See Patricia Falguières, "Wonderland", *Feu de bois*, Alexis Vaillant (ed.), Toastink Press, Paris & Frac des Pays de la Loire, Carquefou, 2004, pp. 65–72.

10 Norman M. Klein, *The Vatican to Vegas, A History of Special Effects,* The New Press, New York & London, 2004, p. 11. "By decoding scripted spaces, we learn how power was brokered between the classes in the form of special effects". The transition from two- to three-dimensionality evoked by Leckey is in this sense a "special effect."

11 Mehdi Belhaj Kacem, *Pop Philosophie*, interviews with Philippe Nassif, Denoël, Paris, 2005, p. 395.

12 Vladimir Nabokov, *Transparent Things*, Weidenfeld and Nicolson, London, 1972, p. 1.

13 The association of two ostensibly contradictory words that describe a new reality without, however, seeking to invent it.

14 See Louis Aragon, *Paris Peasant*, (1926) trans. Simon Watson Taylor, Exact Change, Boston, 1994, p. 11.

PLATES / PLANCHES

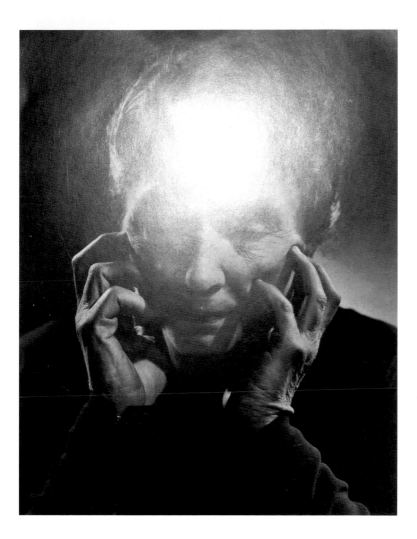

JORDAN WOLFSON
Helen Keller, 2007
Photography / Photographie
80 x 62 cm
Courtesy Johann König, Berlin

PETER COFFIN
Tree Pants, 2006
Sewed jeans / Jean cousu
Dimensions variable / Dimensions variables
Site-specfic installation, 2008 / Domaine départemental de Chamarande, 2008
Courtesy galerie Emmanuel Perrotin, Paris & Miami
© Marc Domage

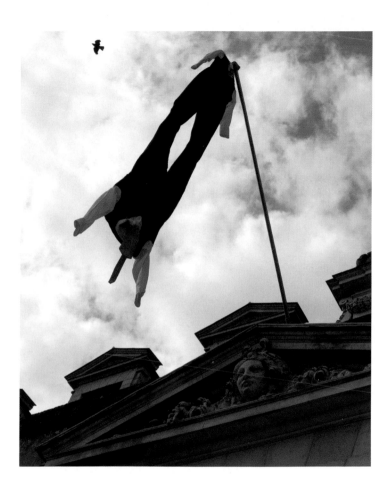

ULLA VON BRANDENBURG
Fahne (Drapeau), 2008
2 vests, 2 shirts, 2 found trousers (cotton), steel stick /
2 gilets, 2 chemises, 2 pantalons trouvés (coton), acier
ca. 500 x 320 cm
Site-specfic installation / Domaine départemental de Chamarande, 2008
Courtesy galerie Art:Concept, Paris
© Marc Domage

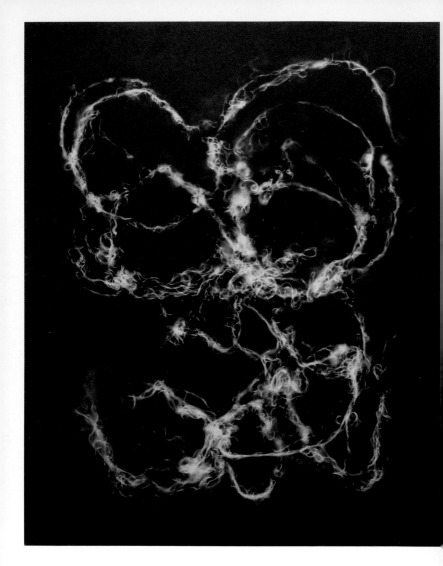

MATTHIAS BITZER
Ectoplasma (Die Nacht in allen Tagen), 2006
Laquer, pencil on mdf-wood / Laque, crayon sur medium
150 x 120 x 20 cm
Private collection, Paris / Collection particulière, Paris
Courtesy galerie Iris Kadel, Karlsruhe

ANNE COLLIER
Folded Jack Nicholson Poster (One Flew Over The Cuckoo's Nest), 2007
C-print framed / C-print encadré
127 x 160 cm
Private collection, London / Collection particulière, Londres
Courtesy Corvi-Mora, London

SHANNON BOOL
Untitled, 2006
Paper collage on pewter / Collage papier sur étain
21 x 16 x 9 cm
Courtesy galerie Iris Kadel, Karlsruhe

LISA YUSKAVAGE
Cream Pie, 2007
Oil on canvas / Huile sur toile
38 x 38 cm
Courtesy greengrassi, London
© Ronald Amstutz

JOHN KLECKNER
Untitled, 2007
Watercolour, ink on paper / Aquarelle, encre sur papier
35,5 x 26 cm (unframed / sans cadre)
67,5 x 50 cm (framed / encadré)
Courtesy Peres Projects, Los Angeles, Berlin

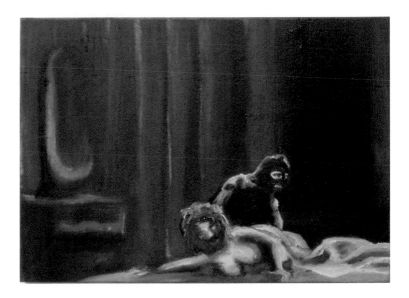

DAN ATTOE
Midnight Visitor, 2003
Oil on mdf-wood / Huile sur médium
13 x 18 cm
Collection Javier & Carlos Andres Peres, Andorra
Courtesy Peres Projects, Los Angeles, Berlin

DEE FERRIS
Endless Numbered Days, 2007
Oil on canvas / Huile sur toile
183 x 152,5 c n
Collection UBS, UK
Courtesy Corvi-Mora, London
© Andy Keate

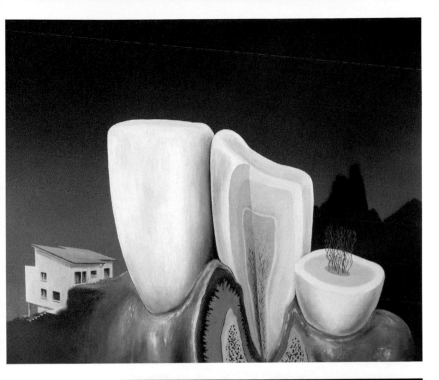

ANDREAS DOBLER
Parodontosia, 2007, 65 x 76 cm
Sacré Coeur Overdrive, 2008, 110 x 210 cm
Oil, acrylic, spraypaint on canvas / Huile, acrylique, peinture en bombe sur toile
Courtesy Alexandre Pollazzon Ltd., London

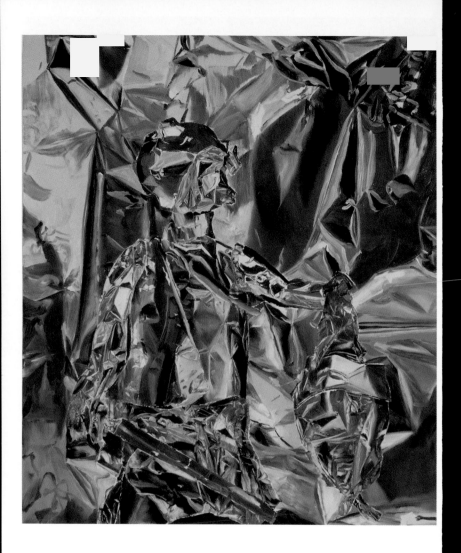

WILLIAM DANIELS
David with the Head of Goliath, 2007
Oil on wood / Huile sur bois
30 x 25,5 cm
Courtesy Raf Simons, Antwerp, Vilma Gold, London

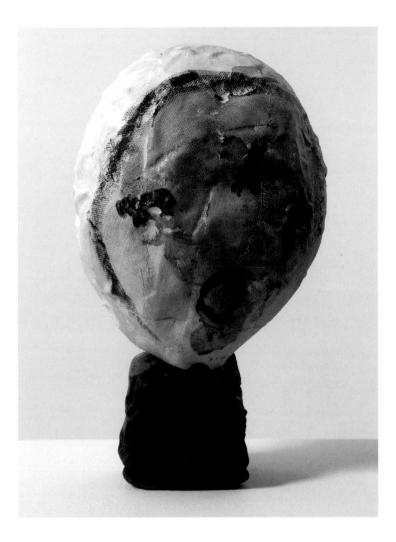

MICHAELA EICHWALD
Ek-Sistenz, 2007
Wood from the river Rhine, nails, oil, canvas / Bois du Rhin, clous, huile, toile
35 x 26 x 26 cm
Courtesy the artist, Vilma Gold, London,
Reena Spaulings Fine Art, New York

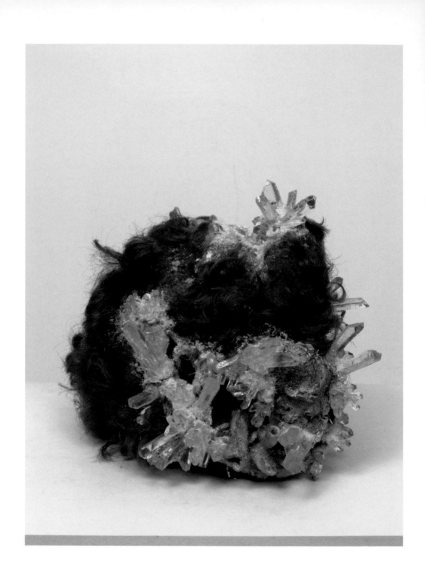

DAVID ALTMEJD
Untitled, 2005
Plastic, synthetic hairs, resin, paint, wood, jewels / Plastique, cheveux synthétiques, résine,
peinture, bois, bijoux
115,40 x 41 x 41 cm (with plinth / avec socle)
Private collection, Paris / Collection particulière, Paris
© Marc Domage

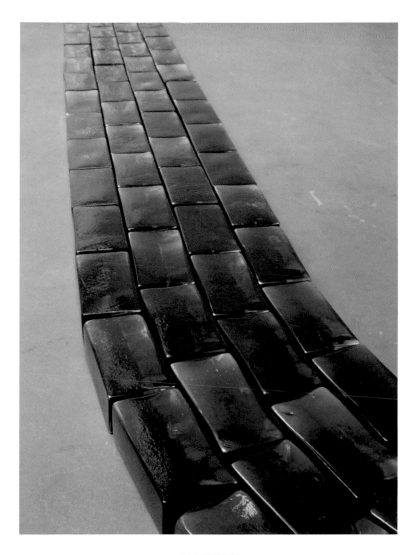

PAE WHITE
Untitled, 2005
74 glass brique / 74 briques de verre
Dimensions variable / Dimensions variables
Collection Fonds départemental d'art contemporain de l'Essonne
Courtesy galerie Ghislaine Hussenot, Paris
© Florian Kleinefenn

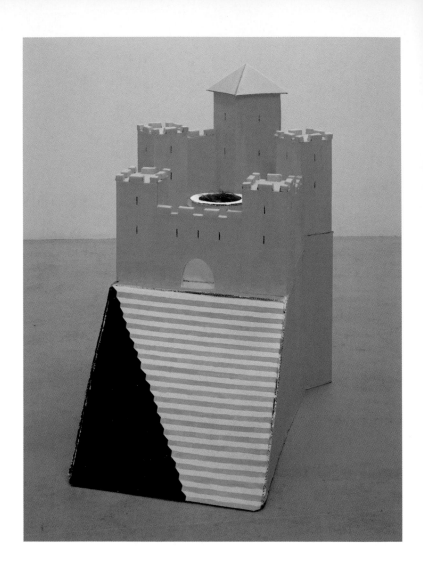

ARMIN KRÄMER
Untitled, 2004
Cardboard, glue, acrylic paint, hair / Carton, colle, acrylique, cheveux
147 x 124 x 135 cm
Courtesy Corvi-Mora, London
© Andy Keate

NAOYUKI TSUJI
Children of Shadows, 2006
Animation, DVD 18'
Courtesy Corvi-Mora, London

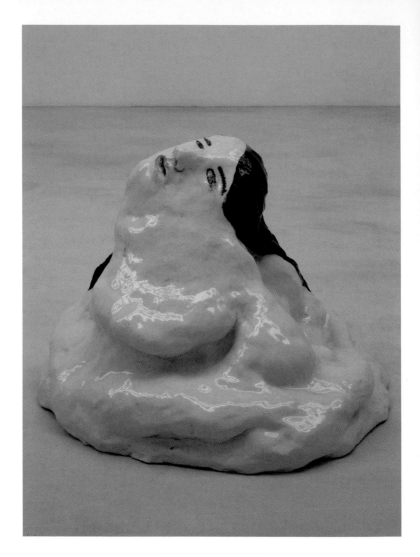

KLARA KRISTALOVA
Dissolving, 2008
Ceramics / Céramique, 1/1
42 x 57 x 58 cm
Courtesy galerie Emmanuel Perrotin, Paris & Miami
© André Morin

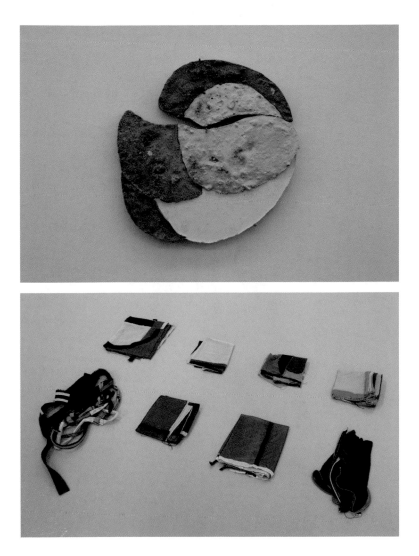

KARIN RUGGABER
Relief #50, 2008
Concrete, plaster, pigments / Béton, plâtre, pigments
34 x 34 x 4 cm
Courtesy the artist & greengrassi, London
© Karin Ruggaber

ERIKA VERZUTTI
Maria, 2007
Bronze, acrylic / Bronze, acrylique
40 x 25 x 25 cm
Courtesy Blow de la Barra, London, Fortes Vilaca, Sao Paulo

BENEDIKT HIPP
Die Grosse Hoffnung, 2007
Oil on mdf-wood / Huile sur médium
79 x 79 cm
Courtesy galerie Iris Kadel, Karlsruhe

MARKUS SCHINWALD
Curvings, 2006
Pair of shoes / Chaussures
Courtesy Georg Kargl Fine Arts, Wien
© Beatrix Bakondy

JASON MEADOWS
Big Frank, 2007
Spray paint on glass, found frame / Peinture en bombe, cadre trouvé
61 x 51 cm
Private collection, London / Collection particulière, Londres
Courtesy Corvi-Mora, London
© Andy Keate

PHILIP NEWCOMBE
Gobshite!, 2007
Spearmint chewing-gums, tongue piercing /
Tablettes de chewing gum à la menthe, piercing pour langue
7,5 x 1,5 x 1,5 cm
Courtesy the artist, Reading

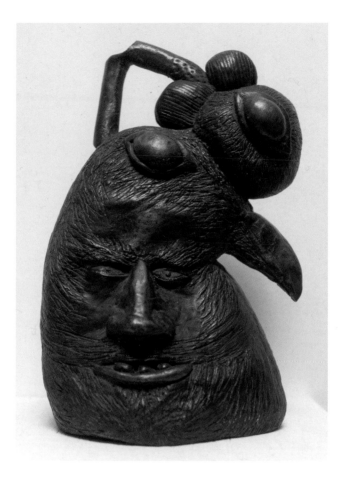

DOROTA JURCZAK
Antlitze, 2005
Bronze
15 x 10 x 10 cm
Courtesy Corvi-Mora, London
© Andy Keate

FABIAN MARTI
Kristallmethode II, 2007
Inkjet print on paper / Impression jet d'encre sur papier
158 x 116 cr ı
Courtesy Alexandre Pollazzon Ltd., London

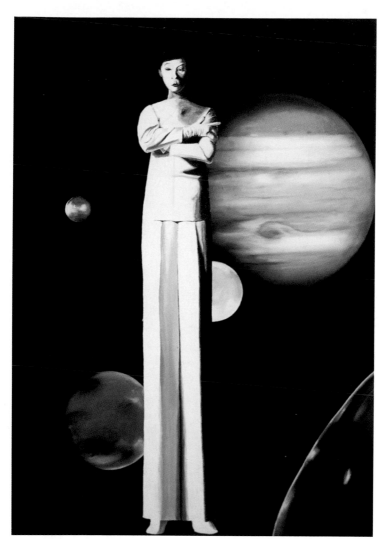

ALAN MICHAEL
Malaya, 2002
Oil on canvas / Huile sur toile
100 x 70 cm
Private collection, London / Collection particulière, Londres
Courtesy the artist & Stuart Shave/Modern Art, London

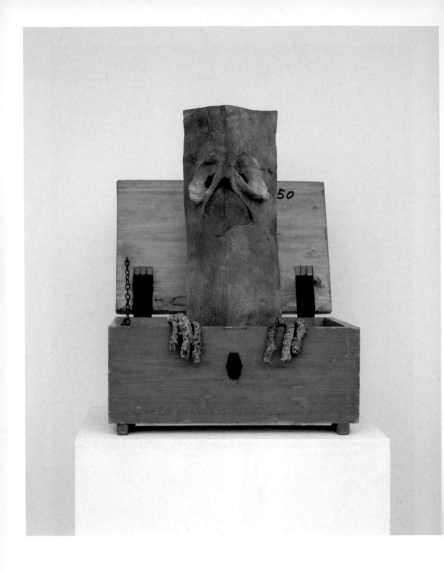

UWE HENNEKEN
V.O.T.E #79, 2007
Mixed media / Support composite
54 x 42 x 29 cm, version 2/5
Courtesy Meyer Riegger, Karlsruhe
© Felix Gruenschloss

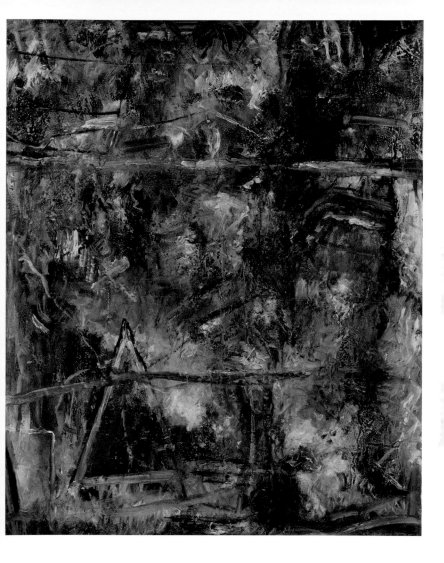

ELLEN GRONEMEYER
The Invisible Date that Never Guarantees the Place, 2006
Oil on canvas / Huile sur toile
50,5 x 40,5 cm
Collection John and Aglaë Seilern, London
© Marcus Leith

SKAFTE KUHN
From a Distance, 2007 (detail)
Ink and pencil on paper / Encre et crayon sur papier
9 elements 31 x 31 cm each / chacun
Private collection, Berlin / Collection particulière, Berlin
Courtesy galerie Iris Kadel, Karlsruhe

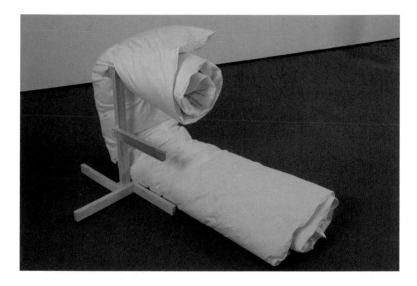

MATTHEW SMITH
Duvet with Stand N°8, 2008
Feather duvet with wooden stand / Couette en plumes en position figée
60 x 60 x 100 cm
Courtesy Store, London

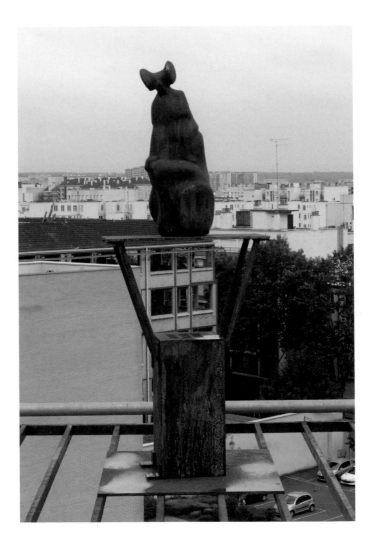

GIUSEPPE GABELLONE
Untitled, 2007
Digital print / Impression numérique
42 x 28 cm
Courtesy greengrassi, London

PAUL LEE
Untitled (torn sack), 2007
Bath towels, cotton thread, ink / Serviettes de bain, fil de coton, encre
145 x 96 x 30 cm
Courtesy Peres Projects, Los Angeles, Berlin

MELVIN MOTI
E.S.P., 2008
Postcard by Millais
Glass pot, soap, tube, secret components / Pot en verre, savon, tube, ingrédients secrets
Courtesy the artist, Rotterdam

DAVID MUSGRAVE
Opener, 2007
Resin, stainless steel / Résine, acier inoxydable
39,5 x 14,6 x 3,5 cm
Courtesy the artist & greengrassi, London
© Marcus Leith

RANNVÁ KUNOY
Ohne, 2007
Acrylic on canvas / Acrylique sur toile
69 x 69 cm
Courtesy Alexandre Pollazzon Ltd., London

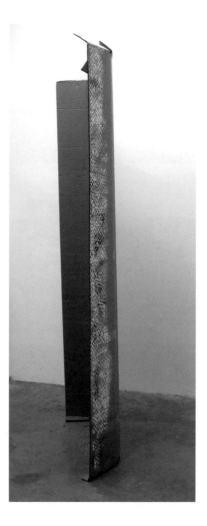

GEDI SIBONY
Six Nice Tables, 2005
Cardboard, spray paint / Carton, peinture en spray
232 x 100 x 20 cm
Collection Praz-Delavallade, Paris
Courtesy galerie Art:Concept, Paris
© Fabrice Gousset

LAURENT VICENTE
Skuite, 2008
Animation, dvd 2'
Courtesy the artist, Paris

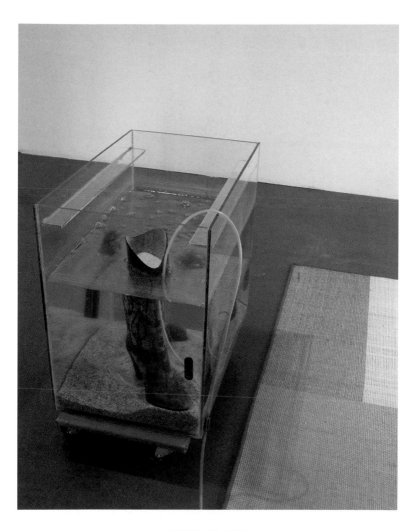

BERND KRAUSS
Aquarium, 2007
Soup spoon, rusty cannonball, cowboy boot, quarzsand, glass ashtray, water pump, fish
tank, magnetic window cleaner, rolling wood(dolly) / Cuillère à soupe, boules de canon
rouillée, santiag, poudre de quartz, cendrier en verre, pompe à eau, aquarium, nettoyeur
magnétique, table roulante
30 x 50 x 60 cm
Courtesy galerie Giti Nourbakhsch, Berlin

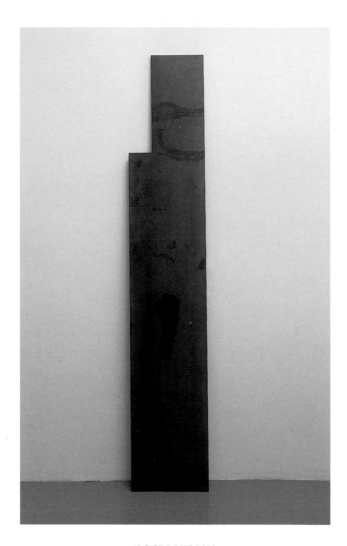

ROGER HIORNS
L'Heure bleue, 2003
Steel, perfume / Acier, parfum
145,5 x 26 x 9 cm
Courtesy galerie Nathalie Obadia, Paris
© Andy Keate

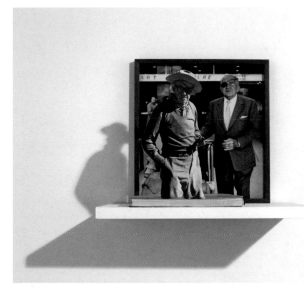

AURÉLIEN FROMENT
Pour en finir avec la profondeur de champ, 2008
Book, photography, shelf / Publication, photographie, étagère
35 x 20 x 30 cm
Courtesy Motive Gallery, Amsterdam

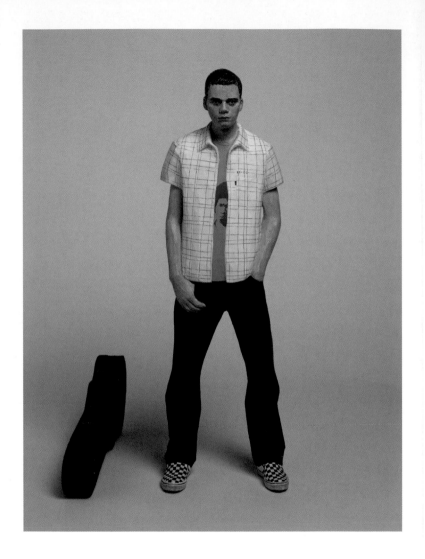

TOMOAKI SUZUKI
Andy, 2002
Painted lime wood / Tilleul peint
52 x 15 x 11,5 cm
Courtesy Corvi-Mora, London
© Andy Keate

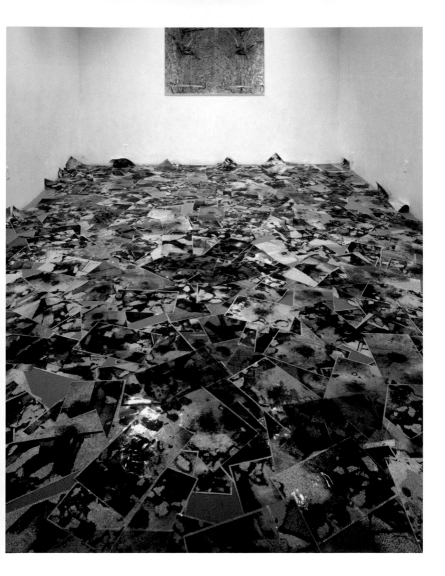

CARTER MULL
The Ground, 2006
1800 Jet print on galaxy film, transparent mylar / 1800 Impressions jet d'encre sur film
holographique Galaxy, mylar transparent
27,9 x 43,2 cm each / chacune
Dimensions variable / Dimensions variables
Courtesy the artist, Los Angeles & Rivington Arms, New York

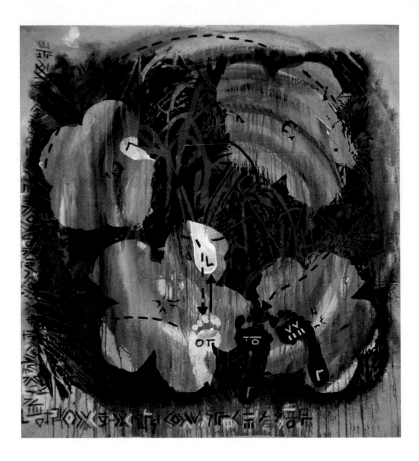

CHRIS LIPOMI
Wahka Wakipi, 4 April 2008
Acrylic, oil, pastel on canvas / Acrylique, huile, pastel sur toile
100 x 100 cm
Courtesy the artist, Los Angeles
© Chris Lipomi

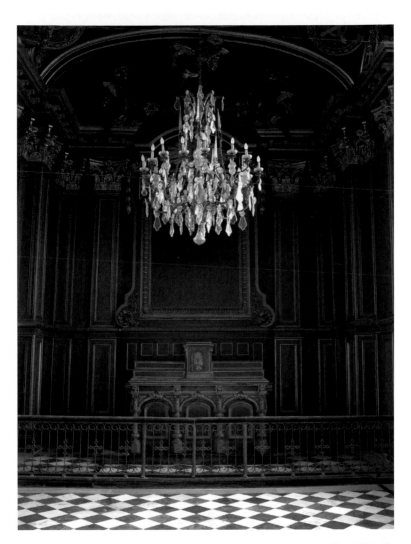

Chapel/Chapelle
V/Vm.

EXHIBITION VIEWS / VUES D'EXPOSITION

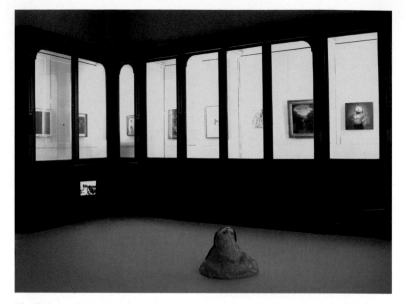

The Black Swan/Le cygne noir
From the left to the right/de gauche à droite:
David Musgrave, Benedikt Hipp, Dorota Jurczak,
Ellen Gronemeyer, John Kleckner, William
Daniels, Uwe Henneken, Lisa Yuskavage.
Cupboard/Placard: Laurent Vicente.
On the ground/au sol: Klara Kristalova.

Black Hole/Trou noir
From the left to the right/de gauche à droite:
Dorota Jurczak,
Benedikt Hipp,
Philip Newcombe.
Opposite/en face: Philip Newcombe.
Below/en-bas: Olivia Plender.

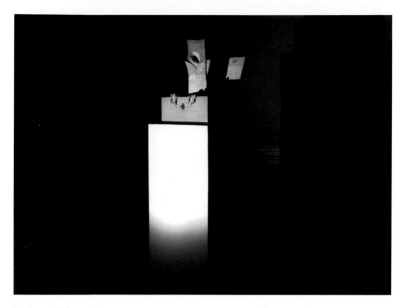

Oval room/Salon ovale
Uwe Henneken.

From the left to the right/de gauche à droite: Uwe Henneken, Alan Michael, Aurélien Froment.

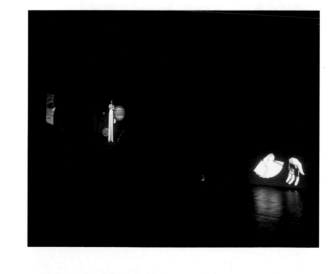

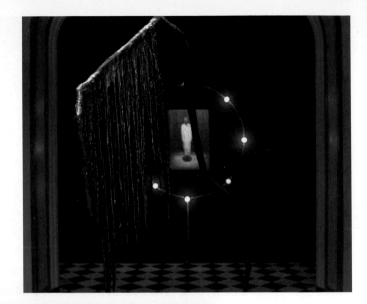

**Abou Simbel=GoldenLegend /
Abou Simbel=Légende Dorée**
Skafte Kuhn, Benedikt Hipp.

The 27 steps/Les 27 marches
From the left to the right/
de gauche à droite: Uwe
Henneken, Andreas Dobler.

"$ Hell X 10ⁿ"/« $ Enfer X 10n » (J.G. Ballard)
From the left to the right/de gauche à droite:
Skafte Kuhn, Jason Meadows.

Black Hole / Trou noir
Melvin Moti

Black Hole/Trou noir
From the left to the right/de gauche à droite: Jason
Meadows, Markus Schinwald, Roger Hiorns.

The Constants: "Temperature:0C +-4; Light: absent; Silence: complete […] Nord véritable: INEX." (La Maison des feuilles)
From the left to the right/de gauche à droite:
Aurélien Froment, Erika Verzutti, Shannon Bool.
Sound of a glacier/son de glacier: Romain Turzi
for/pour Record Makers.
Dracula Labyrinth / Labyrinthe Dracula:
David Altmejd.

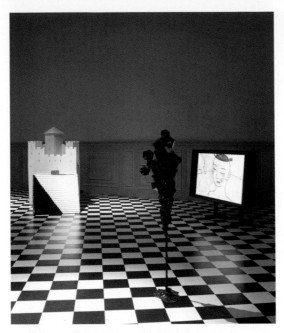

"The Checkerboard Man"/"L'homme en damier"(Pierre Joseph)
From the left to the right/de gauche à droite: Armin Krämer, Skafte Kuhn, Naoyuki Tsuji.

Dracula Labyrinth/ Labyrinthe Dracula
Karin Ruggaber.
Back/au fond: Armin Krämer.

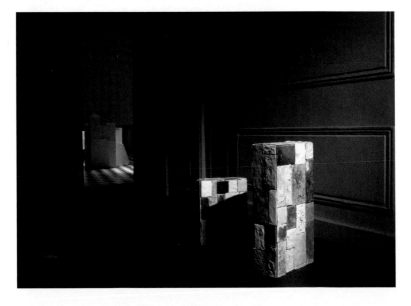

The sentinel/La sentinelle
From the left to the right/de gauche
à droite: Paul Lee, Philip Newcombe

From the left to the right/de gauche à droite:
Benedikt Hipp, Dorota Jurczak, Benedikt Hipp,
Erika Verzutti.

**No World/
Non monde**
Jordan Wolfson

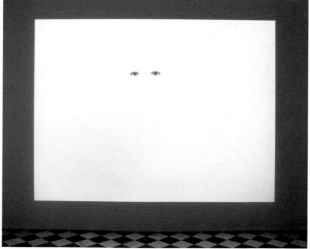

12.01pm/12h01
Tomaki Suzuki,
Philip Newcombe.

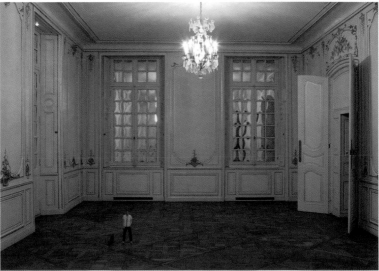

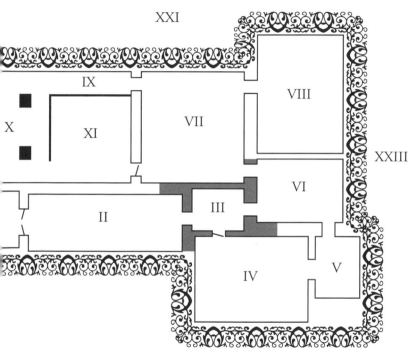

XIX

XXII

XXI

IX

X

XI

VII

VIII

II

III

VI

IV

V

XXIII

Ω L'entre-monde / Le saule ondule en souriant à la porte (Kobayashi Issa 1763-1827) – **Interworld / The willow tree wreathes smiling at the door**
Ulla von Brandenburg *Untitled (Fahne)*, 2008

I L'antichambre / Les fleurs sont tombées nos esprits sont maintenant en paix (Koyû-ni) – **The antichamber / Our minds are now in peace the flowers fell down**
Paul Lee *Untitled (cement corner piece)*, 2007
Gedi Sibony *Six Nice Tables*, 2006

II Le couloir de cinq minutes et demie / Aux admirateurs de lune les nuages parfois offrent une pause (Matsuo Bashô 1644-1694) – **The five and a half minute hallway / The clouds give sometimes a break to the moon admirers**
Matthew Smith *Duvet with Stand N°8*, 2008
Michaela Eichwald *Ek-Sistenz*, 2007
Karl Holmqvist *Untitled*, 2007
Anne Collier *Folded Jack Nicholson Poster* (One Flew Over The Cuckoo's Nest), 2007
Matthias Bitzer *Ectoplasma (Die Nacht in allen Tagen)*, 2006
Matthew Smith *Duvet with Stand N°2*, 2007
Skafte Kuhn *From a Distance*, 2007
David Musgrave *Opener*, 2007
Karin Ruggaber *Relief #50*, 2008
Gedi Sibony *Chosen As Appropriate for These Circumstances*, 2005
Shannon Bool *Agamemnon*, 2005
Giuseppe Gabellone *Untitled*, 2007
Philip Newcombe *Amateur*, 2006

III Les constantes: « Température : 0°C +-4 ; Lumière : absente ; Silence : complet (à l'exception du 'grognement') ; mouvement d'air (c-à-d brise, courant d'air, etc.): aucun ; Nord véritable: INEX. » (*La Maison des feuilles*) – **The Constants:"Temperature: 0°C +-4; Light:** absent, **Silence:** complete (with the exception of the 'groaning'); **Air movement** (c-to-d draught, air current, etc.): none; **True North:** INEX." (*House of Leaves*)
Shannon Bool *Golden Vessel*, 2007
Record Makers *Untitled*, 2008
Erika Verzutti *Maria*, 2007
Paul Lee *Untitled (blue cans)*, 2007
Aurélien Froment *Pour en finir avec la profondeur de champ*, 2008

IV Trou noir / De plus en plus froid – le téléphone noir de la nuit (Sumitaku Kenshin 1961-1987) – **Black Hole / Colder and colder – the black telephone in the night**
Olivia Plender *Set Sail for the Levant*, 2007
Markus Schinwald *Untitled (Fist)*, 2006
Melvin Moti *Forever Lasting Bubble*, 2008
Jason Meadows *Big Frank*, 2007
Shannon Bool *Untitled*, 2006
Roger Hiorns *Untitled, 2007*
Philip Newcombe *Untitled (pink screw)*, 2007
Benedikt Hipp *Universum*, 2007
Markus Schinwald *Curvings*, 2006
Dorota Jurczak *Antlitze*, 2005
Philip Newcombe *Gobshite!*, 2007

V « \$ Enfer × 10" » (J. G. Ballard) / **Dans un coin du vieux mur l'araignée grosse** (Masaoka Shiki 1867-1902) – **"\$ Hell x 10^n"** (J.G. Ballard) **/ In the corner of the old wall the big spider**
Skafte Kuhn *Wrecking Crew*, 2003

Jason Meadows *Black Sabbath*, 2007

VI Labyrinthe Dracula / Dans cet amas de cristal les premiers signes du printemps (Osawa Minoru né en 1956) – **Dracula Labyrinth / In this cluster of cristal the first signals of the spring**
David Altmejd *Untitled*, 2005
Karin Ruggaber *Small Wall #1*, 2004
Pae White *Untitled*, 2005
Karin Ruggaber *Small Wall #2*, 2004

VII « L'homme en damier » (Pierre Joseph) / Le papillon bat des ailes comme s'il désespérait de ce monde (Kobayashi Issa 1763-1827) – **"The Checkerboard Man" (Pierre Joseph) / Winter rain shows what our eyes see as if it were something old**
Naoyuki Tsuji *Children of Shadows*, 2006
Michaela Eichwald *1982 1983*, 2007
Skafte Kuhn *First and Last and Always*, 2007
Armin Krämer *Untitled*, 2004
Bernd Krauss *Aquarium*, 2007
Fabian Marti *Kristallmethode II*, 2007

VIII Le cygne noir / On écoute les insectes et les voix humaines d'une oreille différente (Wafû) – **The Black Swan / Insects and humain voices are listened by a different ear**
Dan Attoe *Midnight Visitor*, 2003
Shannon Bool *Starfish Eating Babies*, 2006
William Daniels *David with the Head of Goliath*, 2007
Dorota Jurczak *Maden Haus*, 2004
Ellen Gronemeyer *The Invisible Date that Never Guarantees the Place*, 2006
John Kleckner *Untitled*, 2006
Benedikt Hipp *The Gift*, 2007
Uwe Henneken *The Cloud of*

Unknowing, 2006
Dan Attoe *Taking Her Pills*, 2004
Laurent Vicente *Skuite*, 2008
Karl Holmqvist *The Travelling Salesman*, 2006
John Kleckner *Untitled*, 2007
David Musgrave *Fossil*, 2004
Karin Ruggaber *Scarves*, 2003/2006
Philip Newcombe *Apology*, 2007
Dorota Jurczak *Untitled*, 2006
David Musgrave *Black Device*, 2005
Klara Kristalova *Dissolving*, 2008
Skafte Kuhn *Dort wo die Sonne schweigt*, 2005
Dorota Jurczak *Antlitze*, 2005
John Kleckner *Untitled*, 2007
David Musgrave *Plane with Suspended Animal*, 2006
Rannvá Kunoy *Ohne*, 2007
Armin Krämer *Untitled*, 2007
Lisa Yuskavage *Cream Pie*, 2007

IX La sentinelle – The sentinel
Benedikt Hipp *Die Grosse Hoffnung*, 2007
Paul Lee *Untitled (torn sack)*, 2007
Erika Verzutti *OX*, 2007
Philip Newcombe *Pop!*, 2007
Benedikt Hipp *The Gift*, 2007
Dorota Jurczak *Smoke in Window*, 2007

X Abou Simbel = Légende dorée / Onze cavaliers filent dans le blizzard sans tourner la tête (Masaoka Shiki 1867-1902) – **Abu Simbel = Golden Legend / Eleven horsemen tear down into the blizzard and don't turn to look at**
Skafte Kuhn *So ausser Zeit, in Finsterniss*, 2005
Benedikt Hipp *Kleines Riesenrad*, 2007
Jason Meadows *After the Hunt*, 2004
Paul Lee *Untitled (can sculpture)*, 2007

XI « Non monde » / La pluie d'hiver montre ce que voient nos yeux comme si c'était chose ancienne (Yosa Buson 1716-1783) – "Non World" / Winter rain shows what our eyes see as if it were something old
Jordan Wolfson *Helen Keller*, 2007
Jordan Wolfson *Neverland*, 2001

ESCALIER / STAIRCASE:
XII Les 27 marches / Silencieux dans la nuit qui tonne - l'ascenseur (Saitô Sanki 1900-1962) – **The 27 Steps / Silent in the thunderous night – the elevator**
Dee Ferris *Endless Numbered Days*, 2007
Andreas Dobler *Parodontosia*, 2007
Uwe Henneken *Ein Seltsamer Gaukler*, 2003
Matthias Bitzer *The Healer*, 2007
Andreas Dobler *Sacré Cœur Overdrive*, 2008
Armin Krämer *Untitled*, 2007
Paul Lee *Untitled (pastel podium with blue light and sack)*, 2007

ÉTAGE / 1ST FLOOR:
XIII Porte n°7 / Au cri du faisan argenté la lune se glace (Takarai Kikaku 1661-1707) – **Door N°7 / At the call of the silver pheasant the moon gets freezed**
Petra Mrzyk & Jean-François Moriceau *Untitled*, 2008

XIV Le salon ovale / Le paradis ? une femme un lotus rouge (Masaoka Shiki 1867-1902) – **The Oval Room / Paradise? a woman a red lotus**
Aurélien Froment *Théâtre de poche*, 2007
Alan Michael *Malaya*, 2002
Uwe Henneken *V.O.T.E.#79*, 2007

XV 12h01 / Un humain une mouche dans la vaste chambre (Kobayashi Issa 1763-1827) – **12.01 pm / A human being a fly into the big room**
Tomoaki Suzuki *Andy*, 2002
Philip Newcombe *Note to Self*, 2007

XVI Verticale / Changement de domestiques — le balai accroché à une autre place (Yokoi Yayû 1702-1783) – **Vertical / New domestics – another location for the broom**
Aurélien Froment *Agenda 2030*, 2002
Record Makers, 2008

XVII Aporie/Oblivion (Comment et où commencer ?) – Default/Oblivion (How and where to start?)
Carter Mull *The Ground*, 2006
Hubert-Robert *Vue du château de Chamarande*, fin du XVIIIᵉ siècle

FABRIQUES (EXTÉRIEURS) / OUTBUILDINGS:

XVIII Chapelle / Seule dans la lande à nu elle surgit rauque la voix des morts (Kawahara Biwao 1930-) – **Chapel / Alone in the exposed wasteland the wheezy voice of the dead pops up**
V/Vm *I'm Thinking About What I Used to Be*, 2008

XIX Belvédère / Averse d'été une femme solitaire rêve à la fenêtre (Takarai Kikaku 1661-1707) – **Hunting pavilion / Summer cloudburst a lonely woman is dreaming at the window**
Roger Hiorns *L'Heure bleue*, 2003

XX Glacière / Dans ce monde éphémère l'épouvantail aussi a des yeux et un nez (Masaoka Shiki 1867-1902) – Ice-house / In this ephemeral world the scarecrow also gets noze and eyes
Chris Lipomi *Wunhpala Wapiki*, 2008

XXI Parc / Nulle trace de celui qui a pénétré dans le bois d'été (Masaoka Shiki 1867-1902) Apaisant l'esprit au cœur de la forêt l'eau s'égoutte (Hôsha) – Park / Not a trace of the one who soaked in the summer wood
Une châtaigne tombe les insectes font silence parmi les herbes (Matsuo Bashô 1644-1694) – A chestnut falls down insects become silent amongst the grass
Peter Coffin *Tree Pants*, 2006

XXII Portail / Dans l'œil de l'oiseau migrateur je deviens toujours plus petit (Ueda Gosengoku 1933-1997) – Gate / From the eye of the migratory bird I always become smaller

XXIII Près de la gare j'ai trinqué avec cette époque aveuglante – Next to the station I drunk to that blinding era
(Hoshinaga Fumio 1933-)

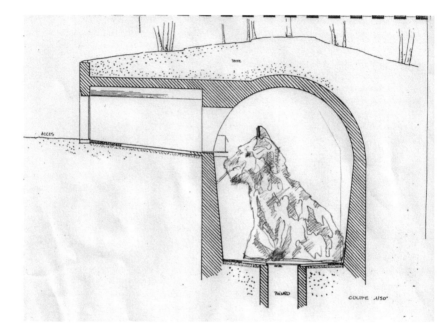

CHRIS LIPOMI
Wunhpala, 2008
Preparatory drawing for the ice tower of Chamarande / Dessin préparatoire pour la glacière
Ink on paper / Encre sur papier
A4
Courtesy the artist, Los Angeles

**Domaine départemental
de Chamarande**
Centre artistique et culturel
38 rue du Commandant Arnoux
91730 Chamarande
France

Direction des domaines départementaux de Chamarande et de Méréville :
Laurent Bourdereau, assisted by / assisté de Béatrice Mary

Artistic direction / Direction artistique : Judith Quentel,
assisted by / assistée de Marie-Charlotte Hautbois
and the entire artistic and educational team / et de l'ensemble de l'équipe du
pôle artistique et éducatif : Cécile Brune, Anne Flamant, Agnès Grig,
Raphaël Merllié, Pascal Parmentier, Sylvie Poulichet, Chrystelle Prieur,
Sandrine Rouillard, Julie Sicault-Maillé, Isabelle Simula-Serka, Marie Verreaux
as well as by / ainsi que de Ashley Braun and / et Souraya Zakaria

Technical services / Services techniques :
Michèle Roux, chef de service, assisted by / assistée de
l'ensemble de l'équipe du pôle patrimonial et technique :
Jean-Claude Neveux, responsable du service logistique,
ainsi que toute son équipe
Patrick Poussin, responsable du service des espaces verts,
ainsi que toute son équipe
Jean-Pierre Olivier, responsable de l'accueil et de la sécurité
ainsi que toute son équipe

Special thanks to / Remerciements particuliers à : Magali Gentet, Chloé Rivière
(apprentie), David Coehlo et Lucie Stern (stagiaires), Laure Vaubert et Eva
de Decker ainsi qu'aux services du Conseil général de l'Essonne : direction de
la Culture, direction du Patrimoine, direction des Finances et de la commande
publique, direction de la Communication

This book is published on the occasion of the exhibition LEGEND / Ce livre paraît à l'occasion de l'exposition LEGENDE May 25 - September 28, 2008 / 25 mai - 28 septembre 2008

Exhibition curator / Commissaire de l'exposition : Alexis Vaillant

Light design / Dispositif lumière : Yves Godin

Sound-effect engineers / Bruiteurs : Record Makers

We extend our deep gratitude to all the lenders to the exhibition, for their generous support in making works available to us / Nous sommes particulièrement reconnaissants à tous les prêteurs dont l'indispensable collaboration a rendu possible l'exposition :
Charles Asprey, London
Bruno Delavallade, Paris
Michael Janssen, Berlin
Javier & Carlos Andres Peres, Andorra
René-Julien Praz, Paris
John & Aglaë Seilern, London
Federica Simon, New York
Raf Simons, Antwerp
UBS UK, London
Robert Vifian, Paris
as well as to those who prefered to stay anonymous / ainsi qu'à ceux qui ont souhaité garder l'anonymat

To the galleries involved in this project / Aux galeries qui ont contribué à la réalisation de ce projet :
Art:Concept, Paris ; Blow de la Barra, London ; Corvi-Mora, London ; Fortes Vilaca, Sao Paulo ; greengrassi, London ; Galerie Iris Kadel, Karlsruhe ; Johann König, Berlin ; Galerie Nathalie Obadia, Meyer Riegger, Karlsruhe ; Galerie Giti Nourbakhsch, Berlin ; Peres Projects, Berlin & Los Angeles ; Galerie Emmanuel Perrotin, Paris & Miami ; Alexandre Pollazzon Ltd., London ; Rivington Arms, New York ; Reena Spaulings, New York ; Store, London ; Stuart Shave / Modern Art, London ; Vilma Gold, London

Thanks to / Que soient remerciés :
Samy Abraham, Pilar Alcala, Olivier Antoine, Corinne Atlan, Jessica Backus, Pablo Leon de la Barra, Margherita Belaif, Melissa Bent, Deitmar Blow, Lionel Bovier, Daniel Buchholz, Silvie Buschmann, Genevieve Carden, Jennifer Chert, Ilsa Colsell, Tommaso Corvi-Mora, Louise Evans, Elein Fleiss, Anne-Pascale Frohn, Jean-Hubert Gailliot, Thomas Gaska, Bianca Girbinger, Cornelia Grassi, Adel Halilovic, Maggie Hanbury, Lindsay Hanlon, Louise Hayward, Laura Henseler, Julia Hölz, Lindsay Jarvis, Philippe Joppin, Iris Kadel, Georg Kargl, Johann König, Tabitha Langhton-Lockton, Aude Levère, David Levy, Stephen McCoubrey, Zoe Macdonald, Mirabelle Marden, Caroline Maestrali, Sylvie Martigny, Jochen Meyer, Julian Meyers, Julie Morhange, Christopher Müller,

Giti Nourbakhsch, Nathalie Obadia, Megan O'Shea, Javier Peres, Emmanuel Perrotin, Alexandre Pollazzon, Stefan Ratibor, Niru Ratnam, Claire de Ribeaupierre, Thomas Riegger, Sophia Ruthel, Salome Schnetz, Stuart Shave, Joshua Smith, Kana Sunayama, Laurence Taylor, Alexis Marguerite Teplin, Frédérique Valentin, Philippe Valentin, Katy Wellesley Wesley, Rachel Williams

As well as / Ainsi que :
Marc Camille Chaimowicz, Caroline Cros, Karolina Dankow, Tessa Giblin, Thierry Jousse, Sima Khatami, Nadia Lauro, Bart van der Heide, Vivian Rehberg, Cristina Ricupero, Lisette Smits, Marc Tessier du Cros, Romain Turzi

Catalogue

Editor / Conception éditoriale :
Alexis Vaillant

Contributors / Contributeurs :
Jean-Philippe Antoine, J.G. Ballard, Craig Buckley, Yoann Gourmel, Will Holder, Karl Holmqvist, Raimundas Malasauskas, Shimabuku, Alexis Vaillant, Tris Vonna-Michell

Graphic design and cover / Conception graphique et couverture : Sanghon Kim

Photo credits / Crédits photo :
Ronald Amstutz, Beatrix Bakondy, Marc Domage, Aurélien Froment, Jean-Marie Gallais, Fabrice Gousset, Felix Gruenschloss, Andy Keate, Florian Kleinefenn, Marcus Leith, Chris Lipomi, André Morin, Karin Ruggaber, Alexis Vaillant

Translations / Traductions :
Ann Cremin (edito & preface)
Joanna Fiduccia from the French
Aude Tincelin from the English
Proofreading /Relecture :
Courtney Johnson

Printing and binding / Impression et façonnage : Vier Türme - Benedict Press, Abtei Münsterschwarzach

ISBN 978-1-933128-44-3
© ADAGP, Paris 2008
Andreas Dobler, Michaela Eichwald, Roger Hiorns, Alan Michael, Olivia Plender
© J. G. Ballard 1963

Published by / Publié par :
Sternberg Press
Caroline Schneider
Karl-Marx-Allee 78, D-10243 Berlin
1182 Broadway #1602, New York
NY 10001
www.sternberg-press.com